城彼東瀛

日本城郭建築全解讀

孫實秀　著　

策劃編輯	梁偉基
責任編輯	張軒誦
書籍設計	陳朗思

書　　名	城彼東瀛：日本城郭建築全解讀
著　　者	孫實秀
出　　版	三聯書店（香港）有限公司
	香港北角英皇道 499 號北角工業大廈 20 樓
香港發行	香港聯合書刊物流有限公司
	香港新界荃灣德士古道220-248號16樓
印　　刷	寶華數碼印刷有限公司
	香港柴灣吉勝街 45 號 4 樓 A 室
版　　次	2022 年 7 月香港第一版第一次印刷
規　　格	16 開（168 × 230 mm）232 面
國際書號	ISBN 978-962-04-4991-8

© 2022 三聯書店（香港）有限公司

Published & Printed in Hong Kong

目錄

序

何謂「日本城郭」？

　　大家去日本觀光的時候，不時會看到當地的日本城郭，許多人從遠處看到雄偉的天守，可能抱著興奮期待的心情，往內裏一探究竟。有些人可能誤會城郭等同天守，直奔天守後卻抱著失望的心情，説著怎麼這麼細小，只有一棟數層高的建築？很快就看膩了。不過，若果大家留心細看，不論是城郭的歷史還是建築，其實都有著許多值得令人細味的地方。只看天守便以為看罷城郭？這就如入寶山空手回！錯過許多精彩內容……那麼日本城郭究竟是怎麼一回事呢？

　　現今大家在日本所看到的城，當地一般稱為城郭。有關城郭一詞，中國早在春秋時代便提到，《管子・度地篇》「內為之城，城外為之郭，郭外為之土閬」[1]；戰國時代《禮記・禮運篇》「城郭溝池以為固」；北宋《太平御覽》卷一九三〈居處部二十一・城下〉引《吳越春秋》：「鯀築城以衛君，造郭以居人，此城郭之始也」(此段今本《吳越春秋》已散佚)。以此可見城郭一詞，城是守護君主的內城，郭既指城牆，亦指內城外人民居住的外城，城郭就是保護君主及人民的地方。

　　日文城郭意思與中文相近，亦可簡單分類為內城外郭，內城是保護領主的建築，而外郭則是城外連同城下町〔城鎮〕領民等一併保護的首道防線。郭在日文除了指外郭及城牆外，更有劃分城內外區域之意，如本郭、二郭等等。因此相比大家常説的「城堡」一詞，以「城郭」來稱呼或更為合適。

　　若果跟中國及歐洲的城比較，日本城郭雖然規模不大，但麻雀雖小五臟俱全。建築上簡單以近世城郭而言，就是為了防範敵人入侵，以堀、土壘、石垣、曲輪、塀、倉庫、櫓、天守及御殿等組成一個防衛要塞。剛剛提及的這堆名詞及功用，正文將會為大家介紹。日本城郭從築城規劃到內裏的設施一點也不簡單，內裏不論佈局還是結構都花費創造者不少心思，務求發揮其最大功效。

[1] 土墩。

　　日本城郭最初只是一座堅固要塞的軍事設施，後來隨著政治上的需要，發展成以豪華壯麗的外觀彰顯領主統治權力的象徵，是集軍政權力於一身的統治據點。説到華麗建築，日本一直深受中國文化的影響，連城郭也不例外，部分設計更是模仿中國古代建築風格，故此大家所看到的日本城郭，或多或少有著中國古代建築的影子，從中不難見出端倪。日本城郭的魅力，不限於華麗的天守，還有許多有趣的內容。例如牆上打通的那些△□○圖案，可不是什麼有趣裝飾，而是有著實際作戰用途。想對城郭的建築有更深入的了解？且讓筆者娓娓道來，為大家一一解説。

　　由於城郭建築涉及不少日文相關名詞，為方便閱讀，本書統一採用以下格式：當名詞首次出現時，若是純日文漢字與中文字，直接沿用漢字；若漢字非中文字，則以相通字代替，〔 〕內為中文譯名或解釋；若名詞非純日文漢字，則以中文直譯，（）內為日文原有名稱。例如：

日文漢字（日文平片假名）〔中文譯名〕

中文譯名（日文原有平片假名漢字）

※ 此書所記載的日期，在 1873 年（明治六年）之前以和曆為準。1873 年元旦日本改用西曆，此後日期以西曆為準。

第一章

城郭歷史

日本城郭歷史淵遠流長，據估計日本歷史上包括現存及已荒廢的城郭，曾先後出現數萬座之多。當然每座城郭不論規模和構造都各不相同，有些城郭屬於擁有石垣、天守等大規模級別，有些則只是簡單的砦。日本城郭從環濠集落〔環濠部落〕開始，經歷上古的古代山城、城柵等，來到中世紀得以發展，中世山城、防壘、居館、寺內町等層出不窮。特別是大名[1]間互相鬥爭的戰國時代（1467 年至 1590 年）[2]，城郭技術得以飛躍發展，創造出大家現今常見的近世城郭，一直維持至江戶幕府（1603 年至 1867 年）末期（幕末：1853 年至 1868 年）。在幕末的動盪時期，日本人引入西洋技術，建造出台場及西洋稜郭式堡壘。來到現代，城郭已經成為需要保護和修復的珍貴文化遺產和旅遊資源。當中，有些是並非根據史實重建的「模擬天守」。更有甚者，有些是歷史上從未存在過，純粹按照日本城郭風格建造，例如：熱海城（靜岡縣熱海市）。

日本城郭的歷史發展，最早可以從遠古時代的「環濠集落」開始談起……

上古時代

有關日本城郭的起源，最早可追溯至繩文時代（約公元前 14000 年至公元前 10 世紀）。其時，人類擺脫於洞穴而居的個體生活，開始集結形成部落共同生活。根據現存一些繩文時代的部落遺跡推斷，在部落形成後，為防範野獸等侵襲，遂作一些簡單的防衛建築。

不過，說到真正有系統性的城郭建築起源，則要追溯至彌生時代（公元前 10 世紀至公元 3 世紀中葉）。當時日本仍未「正名」，中國仍稱其為「倭國」。正如世界各地的民族發展史一樣，當時倭人亦開始踏入種植水稻等農耕的生產經濟社會，隨著國內開始形成的部落漸多，「山頭多」自然競爭激烈，同時野獸侵襲亦防不勝防。部落為保護族人免受外敵及野獸來犯，以興建木柵、挖堀〔濠溝〕等簡單基本的防衛工事，保護內在居民免受侵犯。在發展出大家所認知的日本城郭之前，先以「環濠集落」形式發展出城郭規模的雛型。之後部落間的戰爭轉趨頻繁，環濠集落亦由平地改為興建於丘陵上，以增強防衛能力。

在彌生時代說到最出名、大家都有所聽聞的環濠集落，當然是中國三國時代，被魏國冊封為「親魏倭王」的「邪馬台國」了，只可惜到現在還沒找到其遺跡。在公元 3 世紀左右，日本本土發展出多個環濠集落。根據後人發掘，目前可確認的環濠集落分佈於九州、近畿、東海以至關東地區等等。例如愛知縣的「朝日遺跡」、京都府的「扇谷遺跡」、福岡縣的「板付遺跡」等等。彌生時代出現了大大小小不同的環濠集落，但隨著時間流逝，能保存下來的遺跡確實不多。說到日本現存最出名，大

1 具一定實力的領主。
2 年份為較常見的通說，始末均有不同版本。

規模且保育較完整的環濠集落，則非「吉野里遺跡」（佐賀縣神崎郡）莫屬了。吉野里遺跡在發掘後經過復修，現址成為「吉野里歷史公園」於 2001 年開業，供觀光教育之用。吉野里遺跡作為現存環濠集落的代表，可說是現今日本城郭的起源。

環濠集落自踏入古墳時代（公元 3 世紀中葉至約公元 7 世紀）後卻走向衰落，居民大量減少，大量土器棄置埋藏在環濠中。學者推測倭國國內漸趨和平鮮少發生戰事，加上尋求低窪濕地平原種植稻米，居民在不用擔心戰禍的情況下，遂離開位處丘陵地區的環濠集落，遷移至其他平原生活。環濠集落開始瓦解消失，只餘下一堆堆的基地。此時倭國在大和政權的開疆拓土下，各地部落紛紛臣服大和朝廷歸入旗下，脫離環濠集落式的統治，開始從古墳時代邁向大和朝廷的飛鳥時代（592 年至 710 年）。日本城郭隨著大和朝廷在國內迅速發展，開始踏入新階段。

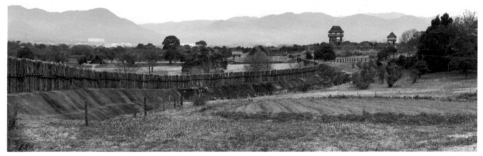

吉野里遺跡 |

Check! 邪馬台國？邪馬壹國？

根據現存《三國志‧魏志‧倭人傳》記載，當時將倭國其中一個部落稱為「邪馬壹國」。為何會跟現今所說「邪馬台國」有異呢？究竟哪個才對呢？答案是：「邪馬臺國」！為何最早出現記載的《三國志》卻有誤呢？事緣《三國志》雖為晉代陳壽所寫，但原版早已失傳。現今大家所看到的《三國志》版本，其實是宋代紹興年間（1131 年至 1162 年）的紹興本，以及紹熙年間（1190 年至 1194 年）的紹熙本所流傳下來。宋代版《三國志》雖然寫「邪馬壹國」，但翻開其他提及「邪馬台國」的史書，《後漢書》、《太平御覽》寫「邪馬臺國」，《隋書》及《北史》更引用《三國志》稱「邪馬臺國」，可見紹興本以前的《三國志》是稱「邪馬臺國」。有學者推測紹興本版本的《三國志》，不排除出現手抄筆誤，把「臺」與「壹」兩字混淆了，遂誤為現今《三國志》的「邪馬壹國」。

中古時代

雖然日本早在遠古時代，便有類似城郭功能的環濠集落，不過談到日本首個有建築可尋的城郭遺跡，究竟在何時誕生呢？根據最早的文獻記載，是 664 年（天智天皇三年）由天智天皇所築的水城（福岡縣太宰府市）。

水城，雖然已種滿植被，仍可看出土壘輪廓。

飛鳥時代的倭國，大和政權已征服國內不少部落，特別是在西日本一帶的擴張頗為順利，更與西面一海之隔、朝鮮的百濟保持友好關係。大和政權仿效中國唐朝體制，擁戴天皇為中心建立律令制，推行「大化革新」改革，國號由原本的「倭」正名「日本」[1]。就在日本正名不久，百濟被另一朝鮮國家新羅所滅。不少百濟遺民逃難到日本，希望日本能助其復國。日本

雖然出兵相挺，豈料新羅獲得唐國軍隊支援，在 663 年（天智天皇二年）於白村江戰役將日本百濟聯軍打得一敗塗地。

日本事後害怕因支援百濟而得罪唐國，一方面派遣唐使向唐國賠罪，另一方面準備在九州建立防衛防範唐國入侵。不過，日本當時建築技術落後，仍停留於城柵等簡單防禦建築。幸而流亡日本的百濟遺民，亦將當時朝鮮的築城技術帶來日本，於是天智天皇分別起用答㶱春初、憶禮福留及四比福夫等百濟的流亡官吏建造城郭。天智天皇打算以九州重鎮太宰府（福岡縣太宰府市）為首道防線重心，分別興建水城、大野城（福岡縣太宰府市）及基肄城（椽城）（福岡縣筑紫野市）共三座城，以三角形方式包圍保護太宰府，這種築城形式可説是參考當時百濟的泗沘都城。

如是者 664 年（天智天皇三年），首個城郭水城竣工。雖説水城是一座城，不過從現存的遺跡來看，倒像是一條長長「土壘」〔土墩〕形成的關隘。至於翌年落成的大野城及基肄城則屬於「古代山城」，之後西日本[2]一帶以至遠離本州的離島對馬，都建造類似城郭保衛日本，造就古代山城的興起。著名例子有：屋島城（香川縣高松市）、鞠智城（熊本縣山鹿市）、金田城（長崎縣對馬市）等等。這些由朝鮮人所建的古代山城，稱為「朝鮮式山城」。這個時期的日本，除了上述有文獻記載的城郭外，還有更多沒記載的城郭分佈於九

1　解作日出的國度。
2　主要指京都以西地區。

州北部及瀨戶內海沿岸一帶，這些沒記載的古代山城稱為「神籠石系山城」。不過隨著中日友好，日本解除來自唐國的威脅後，這些古代山城大多逐漸荒廢了。

金田城 ｜

另一方面，大和政權對東日本[3]的征討，卻遠不如西日本般順利，特別是東北地區深受蝦夷人的威脅難以平定。基於當時技術所限，此時大和政權在陸奧、出羽等東面前線，興建「城柵」作簡單防備。東日本大約在公元 7 世紀至 9 世紀時期，先後興建出羽柵（山形縣莊內地區）、秋田城（秋田縣秋田市）等柵。日本為進一步平定東北的蝦夷部落，大和政權利用西日本築城的經驗，引入土壘技術在東日本興建多賀城（宮城縣多賀城市）、膽澤城（岩手縣奧州市）等城郭，東日本才開始將柵進化為城。此外，大和政權參照中國都城制概念建立國都，並設置城門及望樓等等，形成圍郭都市。不過，不論是平城京（奈良縣奈良市）還是平安京（京都府京都市）等等，都並非真正建立城郭，因此有學者不視平城京等為城郭之列。

日本城郭在大化革新後，受朝鮮半島局勢影響，在朝鮮人的協助下，開始興建以防衛邊疆為目標的城郭。同時，為對抗東北地區蝦夷人入侵，日本人自行興建城柵對抗蝦夷。這時期的日本城郭，不論是西面的水城、大野城、基肆城等等，還是東面的多賀城、秋田城等等，都是以防衛邊境、保護國府為最主要目標。現存的城柵遺跡只有土壘等基礎建築，沒有遺下建築物，城柵不少細節尚有許多不明之處有待考究。部分城柵如秋田城等，當地曾作出局部修復，向大眾展示其原有面貌。

Check!「城」字由來

有一種說法，對日本人來說「城」這個漢字，按字面拆開的意思，就是「以土所成」的東西。古代日本人挖出地表土壤堆起來而成為城，而日本首個被認為是城郭的「水城」，正是由土堆砌而成。

3　主要指京都以東地區。

中世

由於沒有外國入侵，隨著日本國境漸趨穩定，城郭的功用來到中世紀開始出現變化。特別是平安時代（794 年至 1185 年）末期，隨著律令制的崩潰，地方上的武士勢力抬頭，城郭由守護邊疆的角色，演變成武士的戰鬥據點、防範國內敵對勢力入侵的防衛設施，影響直至明治時代（1868 年至 1912 年）。中世紀及戰國時代的城郭，主要分為位處山嶺的「中世山城」；以及平地的「居館」。

正如前述，各地武家豪族堀起，成為當地領主。領主為防範敵人入侵，遂選取險要山嶺建立山城作防衛據點，令敵人難以來犯，是為中世山城。根據平安時代後期治承·壽永之亂[1]的《吾妻鏡》、《平家物語》及《山槐記》等史料、日記記載，此時已經有中世山城的存在。

提到中世山城，在鎌倉時代（1185 年至 1333 年）[2]以鎌倉幕府根據地鎌倉城（神奈川縣鎌倉市）最為繁榮。鎌倉位處丘陵地區，東、西及北面三方向都被山丘包圍，南面為海邊。鎌倉幕府在山丘建造七個「切通」[3]，稱為「鎌倉七口」。同時製造切岸狀的人工懸崖地形，形成如馬蹄形的盆地全面保護鎌倉，一說是為近代城郭的基本雛型。

中世山城多以土壘或自然地形為主，以楠木正成所建的千早城（大阪府南河內郡）最為著名。雖然有部分中世山城興建小規模野面積的石垣，不過相比古時的朝鮮山城，因其石垣築城技術失傳，已不可同日而語。就城郭的石垣發展歷史而言，中世山城其實是某種程度上的倒退。

由於中世山城是為防衛敵人而在山上興建，有些領主因山城地勢不高及較為平坦，而直接在山城生活。不過，對部分領主來說，若平時日常生活都在山上會帶來不便，因此這些領主多在山麓或山下平地處，另建簡單防衛的居館作居所。領主及其家屬則日常生活起居飲食悉在居館內，領主家臣獲賜居館四周的屋邸，以讓家臣親人及負責照顧日常生活的女傭遷入居住。居館四周除了家臣屋邸外，還會招集農家町民居住形成市集等等，是為城下町的雛型。

這種情況下，平時領主棲身在居館，山城一般由領主家臣駐守。當發生戰事的時候，領主才退守山城打守城戰防衛，畢竟居館的防禦能力無法與中世山城匹比。這種有點像「前舖後居」的統治方式，在中世紀並不罕見。以伊勢（約現今三重縣）的北畠氏為例子，北畠氏的居館為北畠氏館（三重縣津市），以及居館後方的中世山城霧山城（三重縣津市）。這種中世山城，又稱為「詰城」[4]（つめじろ）。有

1 即源平爭霸時期：1180 年至 1185 年。
2 通説以 1192 年由源賴朝成為征夷大將軍，開創鎌倉幕府開始。不過近年學術界對鎌倉幕府成立時間存有不同意見，並傾向以 1185 年源賴朝殲滅平氏一族，頒佈全國守護為開端。
3 貫穿山丘的穿山道路。
4 一是指本丸，另一是指作為最後防守根據地的支城。

北畠氏館，即現今北畠神社位置。 |

霧山城 |

些領主因身處平原的關係，直接以居館為城，例如中世紀室町幕府足利氏的發源地足利氏館（栃木縣足利市）。

與此同時，一些寺院廣受信徒支持，信徒紛紛在寺院附近定居，形成隸屬於寺院的市鎮。寺院為保護信徒，以堀及土壘包圍作防禦，稱為「寺內町」。戰國時代一向宗的根據地石山本願寺（大阪府大阪市），便是一例，後來豐臣秀吉在原址興建大坂城；另一方面，一些自治市鎮因位處交通要道，而逐漸繁盛起來。市鎮的商家組織，為保護町民，亦發展出一種類似昔日古代環濠集落的城郭，將市鎮包圍起來，這種另類城郭稱為環濠都市。代表例子為自治港口堺（大阪府堺市）。

Check! 村之城

中世紀還有一種被稱為「村之城」的特殊類型。由於戰亂日常化，有些村落居民會建造村之城，作為戰亂爆發時的避難防衛設施。有時則為了抵抗領主，以及對抗鄰近村落的侵擾。「村之城」相比一般城郭，不但顯得狹小，構造亦較簡陋。相關史料甚少，亦沒有明顯的遺跡保存下來。

戰國時代

踏入戰國時代，城郭雖然大多以山城為主，惟不少戰國大名仍然保留山下居館山上詰城的特色。當中著名例子有甲斐守護武田氏的武田氏館（山梨縣甲府市）（又稱「躑躅崎館」）與要害山城（山梨縣甲府市）。武田一族以武田氏館為居館，作為日常生活場所，當遇上外敵勢力入侵，則退守至居館後方，以堅固的詰城要害山城為據點打守城戰。

戰國時代初期的城郭，主要仍是沿中世紀築城方式，挖堀堆積土壘並建造建築物為主。不過隨著全國戰事連綿，在戰亂頻繁下加速城郭的發展。中世山城方面，透過對斜坡進行加工，以及連續挖空堀遮斷山脊等人工防衛設施，以及建造大量曲輪，將山城作進一步的強化，形成「戰國山城」。與此同時，城郭數目如雨後春筍般激增，創造出各式各樣的城郭。築城技術一日千里並有所突破，遂在安土桃山時代（1573 年至 1603 年），發展出現今大家所見的「近世城郭」。

日本自古以冷兵器為中心的戰爭方式，來到戰國時代中後期，隨著鐵砲〔火繩槍〕從葡萄牙傳入 [1] 而改變。與此同時，大名對居館與詰城這種配搭，開始感到不便，從而追求將兩者結合為一的城郭，不但注重城郭的便利性及長久性，亦要考慮到城郭建築對鐵砲的防彈能力。在築城技術的高速發展下，雖然令城郭的防衛能力大為提高，卻需要面積廣闊的土地，不利建於山上。踏入安土桃山時代，大名們對城郭的選址取向，從山嶽地區遷至便利性較高的平地，或是鄰近平地的丘陵地區。在平地丘陵上築起大規模的城郭，平地上興建的城稱為平城；平地連同丘陵興建的城稱為平山城，兩者成為新興的主流。在主要地方利用石垣及土壘築城建立據點，作政治上的統治，山城的數目因交通不便而減少。

至於城內建築物亦有著明顯發展，直至中世紀為止，建築物多以掘立柱建築物為主。這種建築物的特徵，一般是將木樁支柱直接插入土中，木材在長年累月下容

1　通說 1543 年（天文十二年）。

易劣化不易更換，而影響建築物的壽命。之後築城者多參照住宅建築方式，在支柱下加上礎石，成為礎石建築物，支柱容易更換從而延長建築物壽命，同時亦減低地震時所帶來的破壞。戰國時代礎石建築物遂漸漸取代掘立柱建築物成為主流。

　　城郭建築技術在戰國時代有所突破，築城者參照寺院及住宅建築特徵，並改以石垣建築為主，用來替代土壘以保護曲輪，相比中世山城的石垣面積更大更堅固。雖然土壘較易吸收槍彈及砲彈的衝擊力，不過較難建造陡峭斜坡，予敵人的威壓感薄弱，亦容易倒塌，不利在上面建造塀櫓等等，因此在往後的日子較為少用。只有關東及東北地區等東日本地區，因建造石垣的花崗岩採集不易，部分城郭才繼續使用土壘作城牆。幕末時代箱館（北海道函館市）的五稜郭（北海道函館市），則是考慮到其周邊土壤地質而以土壘築城，可說是例外。

　　這類以石垣為主的建築，主要在戰國時代中後期於西日本及中部地區首先出現，例如松永久秀的多聞山城（奈良縣奈良市），以及織田信長的岐阜城（岐阜縣岐阜市）等等。踏入安土桃山時代，織田信長在安土（滋賀縣近江八幡市）興建安土城，擁有石垣、櫓、多層天守等代表性建築，其後豐臣秀吉所築的大坂城（大阪府大阪市）及伏見城（京都府京都市）等等，更將築城技術發揚光大，增添枡形虎口等築城設計，形成現今所見的「近世城郭」特徵。「櫓」原先作為城郭內負責監視遠方的建築物，後來融入樓閣建築要素

形成多層櫓，最終發展出日本城郭特有、名為「天守」的建築物指標。當中尤以織田信長所築的安土城天守最為矚目。天守建築的興起，令城郭發展由要塞形式的山城，轉變為以附有城下町的平城或平山城為主。雖然日本一直深受中國及朝鮮等文化的影響，惟國內大半多屬山地性質，不利興建巨型石垣，加上昔日技術所限，因此沒有如中國般興建巨大城牆的城，直至此時才有較具規模的石垣城牆建築。

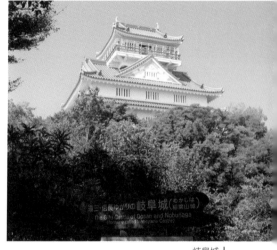

岐阜城 |

安土城 |

這種近世城郭設計，在歷史上稱為「織豐系城郭」。織豐系城郭主要由織豐政權[1]麾下的諸大名所建。不過，當時這類城郭並非遍佈全國，主要集中在近畿及中部一帶，東北地區、關東、四國及九州的戰國大名，各自按照他們的情況建築不同風格的城郭。後來隨著豐臣秀吉統一日本，統一政權的豐臣政權及江戶幕府，藉著「天下普請」的手段，號召全國大名為政權築城。為此，藉著築城交流，將「織豐系城郭」的技術傳授予諸大名，此後各地紛紛興建含織豐系城郭元素的「近世城郭」，尤以慶長年間（1596 年至 1615 年）一堆新城郭落成，是為日本城郭發展的最

高峰。此時城郭上並非只有防衛用途，重視外觀的建築，亦帶有不論內外彰顯城主權威的目的，形成現今在日本才能看到這種獨特形式的城郭。

至於織豐系城郭的另一特色，就是在城郭四周通往城的街道兩旁，劃分指定區域予沒有居所的工商業者，讓他們開設恆常市集發展成城下町。部分城郭更在城外設置總構，將城下町等外郭納入其保護範圍。戰國時期的城郭建設，培養了相關的土木工程工人，造就後來江戶時代（1603 年至 1868 年）鳶職〔搭棚工人〕，以及曳家〔房屋搬運工人〕和土手人足〔建築工人〕等蓬勃發展。

Check! 天守與天守閣

一般介紹城郭時，會分別將天守稱為「天守」或「天守閣」，究竟哪個才對呢？正確名稱是「天守」。「天守閣」是早在江戶時代便已出現，但到明治時代才開始廣為流傳的俗稱。至於現存最早的復興天守大阪城[2]天守，則以大阪城天守閣稱呼。現今亦有一種說法，將 20 世紀重新建築的天守稱為天守閣，以區分現存的十二天守。

江戶時代

1603 年（慶長八年）德川家康獲封征夷大將軍開創江戶幕府，成為日本的實質新統治者。此時不少大名獲封新領地稱

藩[3]，紛紛興建新城宣示當地主權。慶長年間一堆新城郭落成，無疑對新成立的江戶幕府敲響警號。江戶幕府一直擔心國內有人藉興建新城郭，擁兵自重造反作亂。為避免重演昔日幕府被推翻的覆轍，江戶

1 織田信長的織田政權，以及豐臣秀吉的豐臣政權。
2 明治時代前一般寫作「大坂」，明治政府統一稱為「大阪」後一直沿用至今。
3 大名統治區域的稱謂。

幕府其中一個削弱諸藩軍事力量的方法，就是在 1615 年（慶長二十年）向諸大名發佈「一國一城令」，正式迎來日本城郭的第一次廢城潮。

在一國一城令制度下，原則上一國 [4] 僅准保留一座城郭，其餘城郭則要拆除。當然也有例外的例子，例如：加賀藩 [5] 便擁有金澤城（石川縣金澤市）及小松城（石川縣小松市）；伊予（約現今愛媛縣）一國由四位大名分據而治，遂擁有今治城（愛媛縣今治市）、松山城（愛媛縣松山市）、大洲城（愛媛縣大洲市）及宇和島城（愛媛縣宇和島市）四座城。

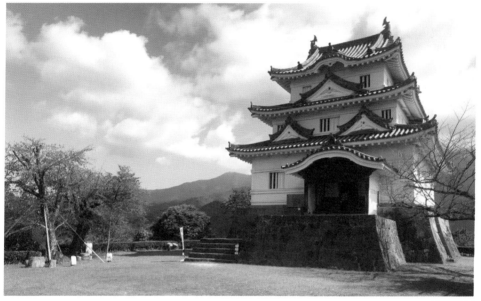

宇和島城 |

接著，許多大名因一國一城令失去城郭，那麼這些大名怎麼辦呢？於是衍生出另類城郭「陣屋」。陣屋類似昔日的居館，不過性質上卻是行政為主，而非軍事設施，只有簡單的防禦工事。領主以陣屋代替近世城郭，進行支配領地。不過有一部分陣屋，在江戶時代末期至明治時代初期，曾進行擴張或加強防衛功能。不論是中世紀的居館，還是江戶時代的陣屋，雖然不被當代人視為城郭，不過有部分已接近城郭規模，現今不少學者在談論城郭時，都會介紹居館及陣屋。

4　日本古代行政劃分區域。
5　加賀是指現今石川縣西部，而加賀藩不只統治一國，範圍約現今石川縣及富山縣。

江戶時代自頒佈一國一城令以來，城郭數目大幅減少。城郭數由安土桃山時代接近 3,000 座，大幅減少至約 170 座（連同「陣屋」約 300 座）。擁有複數城郭的大名，只好破壞家臣們的城郭，集中他們在大名居城的三丸等地，或是城外城下町與領民共同生活。江戶幕府藉此對諸大名勢力加以管束，尤其是對外樣大名[1]較多的西日本，進行得特別徹底，以加強對全國的統治為目的。

江戶時代在江戶幕府的有效統治下迎來太平盛世，島原之亂後基本上便再無戰事，城郭作為軍事據點的意義減少，轉而作為執行政治的政廳功能較強。大名為保管藩的御用金及年貢米，而在城內設置倉庫，保護倉庫成為城郭的主要機能。同時設置藩的財政勘定所，為稅收開支計劃立案及作紀錄。

江戶幕府嚴格遵行一國一城令，因此各大名需要修補舊城或興建新城，均須先得到江戶幕府的許可。否則會被江戶幕府治罪，輕則削減領地，重則改易除封〔沒收領地〕，著名例子有：福島正則因擅自修補廣島城（廣島縣廣島市）石垣，而被江戶幕府沒收領地。諸大名為免得罪江戶幕府，不敢另建新城之餘，甚至將原有天守拆除，以免被江戶幕府認為存有敵意。即使天守不幸因大火或雷擊等自然災害焚毀，亦不敢向江戶幕府申請重建。此外，

部分城郭的建築規模較小，沒有興建四層以上的天守，遂以城內最大的櫓代替天守，稱為「御三階櫓」。

整體而言，城郭技術雖然從戰國時代至江戶時代初期不斷進步，但隨著江戶時代實施的一國一城令，在很少機會興建新城下，城郭發展遂陷入停滯不前。幸而城郭的傳統工藝技術，隨著修復城郭得以傳承下來。至於江戶幕府最後准許重建的天守，是松山城天守。

江戶時代後期，歐美為尋求與日本通商，紛紛派遣艦隊來日。江戶幕府為海防需要，有必要興建新的防衛設施。自培里第一次來日後，江戶幕府接納伊豆（約現今靜岡縣）韮山（靜岡縣伊豆之國市）代官[2]江川英龍的建議，參照西方蘭學的築城技術，在品川（東京都港區）興建新式城郭「台場」加強海防，後世稱「品川台場」（東京都港區），正是現今台場一帶的語源。此後，日本遂在各地興建「台場」，防範外國動武。

| 品川台場

此外，為對應沿海防衛，江戶幕府放寬限制准許部分大名建造新城。例子包括：五島列島[3]的石田城（長崎縣五島市）、蝦夷地（北海道）的松前城（北海道松前郡）等等。與此同時，受到可對應大砲戰的西洋式城郭影響，作為開港地的箱館，江戶幕府以五稜郭為代表興建西方的「稜堡式城郭」。連同因其他原因所建的龍岡城（長野縣佐久市）及園部城（京都府南丹市），幕末這些新城郭被稱為「日本最後之城」。

園部城

Check! 日本人並非幕末才知道西洋城郭？

江戶幕府在幕末興建了稜堡式城郭五稜郭，許多人會以為日本人這時候才知道，並引入這種西方的築城技術。不過，根據歷史學家馮錦榮教授所指出，原來日本人一直有留意西方的築城技術。早在江戶時代初期的 1650 年（慶安三年），荷蘭東印度公司的瑞典籍砲官由里安牟（Jurian Schedel），向江戶幕府官員傳授西洋砲術、測量及城郭技術。官員之一的軍事家北条氏長，將之輯錄成《攻城阿蘭陀由里安牟相傳》贈予將軍德川家光，書中便有提及稜堡式城郭。只是在一國一城令及鎖國令下，江戶幕府認為毋須特別為對抗外力而建造新城，因此未受重視。此後日本的蘭學者[4]，一直有留意西洋築城技術的發展，因此當培里叩關時，江戶幕府很快地在蘭學者的協助下，建造出西方築城技術的台場及稜堡式城郭。

明治時代

踏入明治時代，各地城郭由兵部省（日後的陸軍省）及大藏省管轄。明治新政府成立初期，仍然有新城郭動工。例如松尾城（千葉縣山武市），重視「橫矢」的稜堡式設計，藩知事邸與役所分開等特徵的城郭。不過隨著日後廢藩置縣的進行，

3 位於長崎縣以西的島嶼群，分別由五座大島：中通島、若松島、奈留島、久賀島及福江島，以及其他周邊小島共同組成。
4 精通荷蘭語及西洋文化的學者。

新城郭的工事不得不中止。因此最後完工的日本城郭，是 1869 年（明治二年）落成的園部城。

雖然明治政府取代江戶幕府統治日本，全國城郭亦收歸其下。在廢藩置縣後，城郭在和平之世變得「一物無所用」，對明治政府來說反而變成負累。加上城郭始終有一定的軍事作用，明治政府最擔心萬一被有心人佔據作反，日本又會陷入內亂。為免夜長夢多，明治政府在 1873 年（明治六年）頒佈《廢城令》，下令廢除全國城郭，日本迎來第二次的廢城潮。

此時城郭分別由兵部省及大藏省管理，在有關法令下，分為「存城」及「廢城」兩類，兵部省管轄下的城郭，稱為存城。顧名思義，就是保留的城郭。雖然城郭被保留下來，卻成為陸軍駐守據點，作軍事用途，並利用城郭遺留下來的防衛設施保護兵營。軍方會根據不同需要，而拆除城郭內部分建築，連天守也難逃被清拆的命運，例如會津若松城（福島縣會津若松市）天守就被軍方拆卸。因此現今部分城郭遺址，可以看到某某軍隊進駐的紀念碑。而九州方面，因士族作亂關係，部分城郭更成為了戰場，例如：佐賀之亂的佐賀城（佐賀縣佐賀市）、神風連之亂及西南戰爭的熊本城（熊本縣熊本市）。

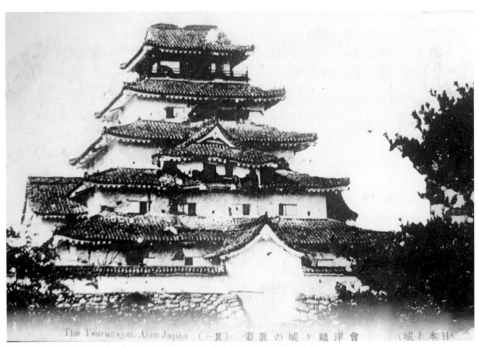

The Tsurugajou, Aizu Japan　（一其）　姿眞の城ヶ鶴津會　　　（城キ本日）

戰前會津若松城的明信片。戊辰戰爭後滿目瘡痍的會津若松城難逃被清拆命運。

至於大藏省管轄的城郭，則歸為廢城。城郭內無用、老化以及持續維修困難的建築物被拆卸，還有價值的建築物則被公開拍賣。不過，部分當地的有識之士，深諳城郭天守的重要，於是集資購入天守作原封不動的保存，現今名列國寶的松本城（長野縣松本市）、松江城（島根縣松江市）等就是這樣被保留下來。惟大多數城郭建築物沒那麼幸運，好一點如城門，被寺院收購搬遷至寺院作為山門，許多大型建築如天守等，最終無法避免被解體分拆發售。至於城郭遺址，大藏省則改變規劃，成為政府辦公室用地、學校等等，部分成為神社境內，亦有建造成公園的例子。

廢城令雖然是根據兵部省及大藏省的裁決作出處分，卻有例外的情況出現。當廢城令消息一出，舉國譁然。不少有識之士知道對城郭保育的重要，開始出現保護城郭運動。就在消息傳出不久，町田久成和世古延世便建議時任參議的大隈重信保留名古屋城（愛知縣名古屋市）。1878 年（明治十一年），大隈重信等人向明治天皇請願，要求保留彥根城（滋賀縣彥根市）天守，明治天皇遂下令將準備清拆的彥根城保留下來。同年，陸軍上校中村重人向當時的陸軍大臣山縣有朋建議，保護隸屬軍方的名古屋城和姬路城（兵庫縣姬路市），翌年決定用陸軍預算來保護和維修這兩座城郭，兩城的天守正式保存下來。犬山城（愛知縣犬山市）天守則在各方協助下避過清拆，最後交回昔日領主成瀨正肥成為其宅邸。至於姬路城連天守在內的群體建築，據說買下該城的私人買家，因無法承擔清拆費用而保留下來。當時全國大約有 190 座城，其中 43 座被完全夷為平地。至於作為近世城郭最重要部分的天守，經歷明治時代的廢城令後，當時的現存天守最終僅存 20 座。

在經歷明治及大正時代（1912 年至1926 年）後，日本人對文化保育的意識提高。日本政府從 1930 年（昭和五年）開始，根據《國寶保存法》將 200 棟城郭建築指定為舊國寶[1]。截至 1945 年（昭和二十年）為止，列為舊國寶的城郭總數達24 座。分別是：

▲名古屋城（愛知縣名古屋市）
●▲姬路城（兵庫縣姬路市）
仙台城（宮城縣仙台市）
▲岡山城（岡山縣岡山市）
▲福山城（廣島縣福山市）
▲廣島城（廣島縣廣島市）
熊本城（熊本縣熊本市）
首里城（沖繩縣那霸市）
●▲丸岡城（福井縣坂井市）
●▲宇和島城（愛媛縣宇和島市）
●▲高知城（高知縣高知市）
●▲犬山城（愛知縣犬山市）
金澤城（石川縣金澤市）
▲和歌山城（和歌山縣和歌山市）
●▲松江城（島根縣松江市）

1 以區分戰後《文化財保護法》的國寶級別。

●▲松山城（愛媛縣松山市）

●▲松本城（長野縣松本市）

▲大垣城（岐阜縣大垣市）

●▲弘前城（青森縣弘前市）

二条城（京都府京都市）

●▲備中松山城（岡山縣高梁市）

▲松前城（北海道松前郡）

●▲丸龜城（香川縣丸龜市）

高松城（香川縣高松市）

●現存十二天守　▲當時擁有天守

　　當時現存天守除彥根城及水戶城（茨城縣水戶市）外，其餘 18 座均列為舊國寶[1]。其後第二次世界大戰爆發，日本在戰爭末期處於劣勢，本土遭到空襲。由於不少城郭是日軍兵營的緣故，因此成為美軍空襲轟炸目標。1945 年，美軍轟炸多個城市，並在廣島投下原子彈，結果多達 60 棟城郭建築被毀，當中更包括 7 座天守：名古屋城、岡山城、和歌山城、廣島城、福山城、大垣城和水戶城，令現存天守僅餘 13 座。

戰前福山城的明信片。福山城天守毀於二戰空襲，於 1966 年（昭和四十一年）重建。

二次世界大戰後

　　二戰結束後，在空襲中倖存下來的城郭建築中，先是丸岡城天守於 1948 年（昭和二十三年）因福井地震而倒塌，幸好倒塌的建築材料大部分能重用，在 1955 年（昭和三十年）修復完成。松山城的筒井門和周圍的三座建築則於 1949 年（昭和二十四年）被火燒毀。同年，松前城的市政廳失火，火勢蔓延導致松前城天守被毀，結果形成現今的現存十二天守。此外，日本人對重建昔日城郭天守抱有濃厚興趣，戰後許多城郭遺址紛紛出現重建或新建的天守。有關「城郭復興熱潮」的詳情，後文再作介紹。

　　現時，從江戶時代流傳至今的城郭建築，除了姬路城和彥根城等現存十二天守外，其他如大阪城及川越城（埼玉縣川越市）等城郭，都有一部分的櫓、門、塀及御殿等被保存下來。根據國家重要文化財公佈，共有 62 個城門和 61 個櫓入列。國家指定的歷史遺跡，如城柵、居館、琉球

1　彥根城當時為彥根藩後人井伊直忠私人擁有，他拒絕將彥根城列入舊國寶。

城郭等大約 200 個。此外，還有其他城郭
建築遺跡被日本縣政府和市政府指定為文
化遺產。在現存城郭遺跡之中，姬路城是
唯一以獨立身份形式申請世界文化遺產，
也是日本首批列入世界文化遺產的古跡。
隨後不少城郭都以項目持份者之一身份，
列入世界文化遺產。有關城郭列入世界文
化遺產者，現列表如下。以上提及的這些
城郭建築，動輒逾百年歷史，非常罕有珍
貴，因此日本政府及各地縣市均致力保
育，讓這些珍貴歷史建築得以流傳下來。

勝連城 |

世界文化遺產相關日本城郭

1993 年：姬路城

1994 年：二条城 [2]

2000 年：今歸仁城（沖繩縣國頭
郡）、座喜味城（沖繩縣中頭郡）、勝連城
（沖繩縣宇流麻市）、中城城（沖繩縣中頭
郡）、首里城 [3]

2007 年：山吹城、矢瀧城、矢筈城、
石見城（四城同為島根縣大田市）[4]

2015 年：萩城（山口縣萩市）[5]

2018 年：原城（長崎縣南島原市）[6]

原城 |

2 以「古京都遺址」（京都、宇治和大津市）身份。
3 以「琉球王國城郭及相關遺產群」身份。
4 以「石見銀山遺跡及其文化景觀」身份。
5 「萩城下町」一部分，以「明治工業革命遺跡：鋼鐵、造船和煤礦」身份。
6 以「長崎與天草地方的潛伏基督徒相關遺產」身份。

第二章

城郭種類及歷代
建築演變特色

城郭種類

城郭一般大致按照地形，劃分為以下四種類，分別是：山城、平山城、平城及水城。不過這種分類法，並沒有很明確的標準來區分，因此即使是相同的城，有時被標為平山城；有時卻被標為平城。這種只是按城郭地理特徵來分類，是一種很粗略的劃分方式。

・山城：建築在山嶽的城郭，例子：古代山城、中世山城。

・平城：建築在丘陵或平原的城郭，例子：居館、近世城郭。

・平山城：同時建築在丘陵及平地上，有一定程度高低落差的城郭，例子：近世城郭。

・水城：不論地形，主郭建築在海邊或湖邊的城郭，例子：近世城郭。

這種按地勢來分類的方式，是出自江戶時代軍學家的劃分。那麼這四類城郭各有什麼特徵呢？

山城（やまじろ、やまじょう）

「山城」是利用山嶽自然地勢險要，建造在陡峭山上的城郭。不過，這裏所指的山城，僅指近代以前的日本城郭，並不包括現代那種建在山區以混凝土製作的碉堡要塞，後者通常不被歸稱為山城。基於地形複雜的關係，部分城郭是否應歸於山城仍存在分歧。

自古以來，據守高地便有一定的優勢，在軍事上不但能以地形阻礙敵人的移動，而且還可以確保有良好的視野。當大軍集中在山頂，可利用位置優勢與平原上的敵軍交戰，使戰爭取得優勢。當敵軍來犯時，守軍則加強防禦擊退敵人；然後在敵軍撤退時，從山頂上發動突襲，這種戰術可說是基本的作戰理論。

因此山城在城郭發展的早期至中期，特別是城郭技術仍處於起步階段還沒成熟的時期，發揮著重要作用，於山上築城是古代至中古時代的普遍做法。不只日本，世界各地均有不少依山築城的例子。

山城發展過程

在日本，最早在山上建造的軍事防禦設施，是在彌生時代的高地性集落，是環濠集落的其中一種。後來從飛鳥時代開始，日本西部地區建造了古代山城，為抵抗唐國和新羅的入侵做準備。此後，隨著日本國內和平，古代山城大部分變為廢城，當時不少與山城相關的城郭技術因而失傳。直至平安時代末期，山城又再次興起，出現中世山城。

山城除了高地優勢的因素外，平安時代末期騎兵開始普及，加上當時城郭技術所限，一般平地上的防衛設施，已無法抵擋騎兵威脅。因此領主遂利用山區的天然險要，建造山城減低騎兵的移動力及威脅。不過，隨著戰國時代火器取代騎兵的戰爭方式，在木柵和空堀保護下的山城，很容易受到火器的遠距射程攻擊而變得脆弱，以山城對抗騎兵的這項優勢亦告消失。

為對應來自火器的威脅，部分戰國

山城引入石垣、新築城技術，以及火器增強防衛，比傳統的中世山城更堅固。例如在西國地區[1]，普遍流行防衛力更強的放射狀豎堀。近世城郭出現後，有部分山城參考並引進相關建築強化防衛，例如建有土塀及天守，成為堅固的山城，著名例子有：備中松山城。

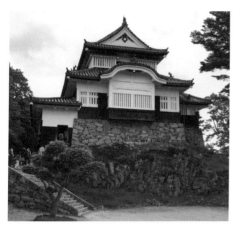

備中松山城 |

山城特色

中世紀的山城，領主住所設置在山頂上的主曲輪，家臣及親屬則住在山腰的其他曲輪。雖然部分領主堅持在山城上生活，但是山城就戰爭以外而言，有著不少缺點。山城大多依險要而建，在山上生活走動不方便，對外面突發事件的處理反應亦較慢。加上戰爭恆常化，領主希望迅速前往戰場戰鬥，經常往返山上徒添疲倦。因此不少領主視山城為戰爭時期的防禦設施，在山城下山麓另建居館，作為平時日常生活，以及召集出兵場所。家臣及親屬則在居館附近居住。當敵人來犯時，領主及家臣等才躲在山城作守城戰。對這些領主而言，山城不是作為生活區，而是在戰爭時期用作藏身之所的情況並不罕見。

山城建築形式

山城的全體構造 —— 即是常說的繩張（なわばり），由於每座山的地形不同，因此相同形狀的山城並不存在。不過，所有山城都有相似的部分，例如切割堆砌沙土而成的曲輪，以堀切形式將山脊相連地方切斷。山城的設計，可說是以最少的工作量，來建造最大的防禦效果的技術結晶。

早期的山城一般建築在高約 100 米至 200 米的一個獨立山頂上，或建在從高山延伸出來的山脊末端或最高點。這類山城的最大特點在於其位置「易守難攻」。活用天然創造的懸崖和山谷，建立令敵人難以接近的據點施設，以作整體上保衛城郭。不過，懸崖和山谷作為難以攻擊的地方，卻非築城的最優先考慮。山城最重要的是，從城郭的高處俯視，其視野的廣闊程度。不但需要視察城下的平原領地，還要能夠監控領內道路、河流和入海口〔港口〕，以便進行統治。

在建築方面，首先將山脊頂部削平，形成一個寬闊的平地設置曲輪（くるわ），對斜坡進行加工，形成攀登困難的切岸

[1] 大阪以西的廣域地區。

（きりぎし），山脊線分別以堀切（ほりきり）[1]、竪堀（たてぼり）[2] 及橫堀（よこぼり）[3] 的不同方式截斷，並設置土壘以加強城郭防衛。

在山城內部，山腰上的曲輪建有家臣的屋邸等，用來安置家臣和作為人質的家人，而城郭的主人則住在山頂主郭的房子裏作為居城。上杉氏的春日山城（新潟縣上越市）、毛利氏的吉田郡山城（廣島縣安芸高田市）等等就是這樣的山城。

此外，為防止敵人輕易進入城郭，虎口（こぐち）〔出入口〕的設計花費不少工夫，馬出（うまだし）[4] 及橫矢（よこや）[5] 的設計亦甚為發達。這樣的山城基本完成。

就小型山城而言，在山頂上建造簡單的建築，以儲存食物和軍備，並利用自然地形，在山上的不同地方建造欄柵、堀和土塀。在中等規模的山城，本丸和二丸都建在山頂上，並配備住宅設施，以作長期抗戰。

至於大型城郭，在周圍的山上建造了支城，整個山脈都被用作要塞。由於地形限制，不可能在斜坡上挖掘深堀。因此當敵軍跌落堀的時候，守軍能夠以長槍「送上一程」，在防禦上是比較有利的。此

| 月山富田城

1　切斷山脊線的堀。
2　防止敵人在斜坡橫向移動的堀。
3　加強對曲輪的防衛，而在曲輪周圍設置的堀。
4　位於虎口外側的曲輪，為保護城門而作為守軍的前線據點。
5　為了進行側面攻擊，城的壘線故意做得彎曲且成凹凸形狀。

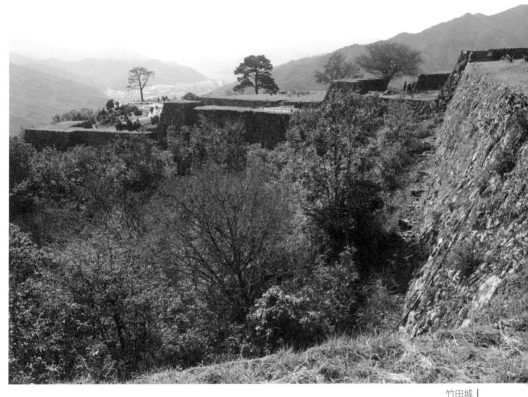

竹田城 |

外，山城上的堀都是空堀，沒有河流，無法發展出如後世的水堀。基於地形所限，山城的曲輪一般較為細小。

從古代至中世早期的山城，只有掘立柱建築物和簡單的櫓，並不適合長期居住。踏入戰國時代，戰國山城開始引入礎石建築物，能興建較大規模具長久性的建築物，適合長期居住。典型例子有：武田氏的要害山城和朝倉氏的一乘谷城（福井縣福井市）等。一乘谷城建在一乘城山，山谷建有城下町和居館。

山城的曲輪面積往往比後來的平城及平山城為小。正因如此，山城往往不易受到後世城市發展的影響，現今一些偏遠地區如：月山富田城（島根縣安來市）、增山城（富山縣礪波市）、竹田城（兵庫縣朝來市）、高取城（奈良縣高市郡）和岡城（大分縣竹田市）等等，都保存著整體中世紀廣大山城的遺跡面貌。

山城著名例子有：備中松山城、岩村城（岐阜縣惠那市）及高取城，合稱日本三大山城。另外，小谷城（滋賀縣長濱市）、觀音寺城（滋賀縣近江八幡市）、月山富田城、春日山城及七尾城（石川縣七尾市），合稱日本五大山城。

Check! 難為山城定分界？

由於沒有劃一的標準，因此各山城的海拔高度差異頗大，一些山城甚至與平城無異。例如白旗城（兵庫縣上郡町）海拔（標高）440米，高度（比高）亦有390米；不過，建在一個獨立廣闊山丘上的箕輪城（群馬縣高崎市），雖然海拔達274米，但高度僅有約30米，也被稱為山城。另一例子，諏訪原

箕輪城

城（靜岡縣島田市）從東面的大井川來看，是一座高度為200米的山城；但是從西面的牧野原高原來看，則是一座幾乎沒有高度差的平城。

平山城
（ひらやまじろ、ひらやまじょう）

平山城亦稱為「丘城」（おかじろ），是一座建在平原、連接山峰丘陵等山地的城郭，為山城與平城的混合體。直到戰國時代，山城是主要的城郭防禦設施。不過戰國時代的戰爭方式出現轉變，改變領主依山守城的想法。從中世紀和戰國時代初期為止，仍是以刀槍單打獨鬥的個人戰，但到戰國中後期火器的普及導致戰術出現變化，鐵砲兵取代騎兵形成集團戰。騎兵的減少導致無必要在山上建城，以此削弱騎兵的行動力。而且大名可動員的人數增多，是傳統山城無法容納的。

在木製柵欄和淺堀的保護下的山城，在火器的遠距離攻擊下顯得脆弱。為了防止這種情況，城郭發展成一系列的深堀和

塀所保護。此外，守衛者也能用火器攔截進攻者，因此沒有必要將堀的深度限制在長槍的範圍內。同時，隨著城郭技術的進步，發展出石垣和天守後，對山城的依賴日益減少。

雖說從中世山城開始，就存在以石頭堆積成牆形式的技術。不過，在安士桃山時代開始，石垣技術得到了改進，可以建造比以前更大規模的城郭，因此更需要平原來擴展城郭範圍。領主不必利用山區天險，只需在道路要衝的平原丘陵附近建造城郭，就能抵擋敵方的威脅。同時因丘陵的高度能確保視野，意味著不再需要在不方便的山區建造山城。

相比戰鬥為先而建造的山城，領主為了便於管治領地及居住，同時想保留山城的廣闊視野，於是在平緩的丘陵上建造城

郭，並將範圍伸延至平原上。這種地形建造的城郭，一般稱為平山城。這類平山城和平城帶有城下町的城郭，在戰國時代晚期開始成為主流。

關原之戰後，在平原上的獨立小山丘建築的城郭較多，包括姬路城、高知城、丸龜城和松江城等等。直至江戶時代晚期為止。平山城具有防禦功能和行政政廳的功用，在統治領土作為經濟核心發揮著重要作用。從江戶時代流傳至今的現存十二天守，大多屬這種類型。目前在「日本100名城」中，包括沖繩的首里城，以及二本松城（福島縣二本松市）等，共有51座歸為平山城。不過，由於地形沒有明確區分丘陵和平原，江戶城（東京都千代田區）和大阪城有時也被歸類為平城。

江戶城 |

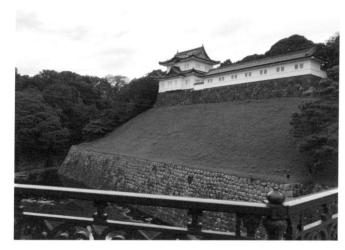

二本松城 |

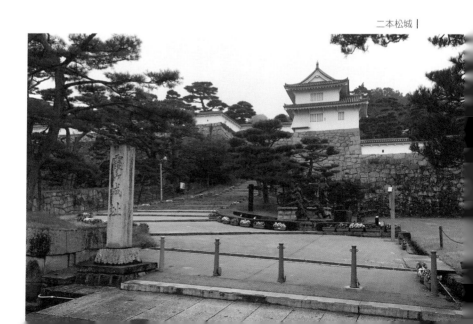

平山城特色

作為統治者的領主，為了讓民眾知道他們的權威，因此從山區搬到平原建造城郭，否則一直在山上難以引人注目。在戰國時代末期，領主築城除了防衛考量外，在城市範圍內建造巨大的建築還為了顯示統治者的權威。特別是巨大的天守，不再用於其最初作為櫓的瞭望台功能，而是成為了華麗的裝飾，是具有巨大的規模和高度，以及象徵性的建築。

城郭是防禦設施，同時兼備政廳的功能。隨著戰國大名確立統治權，為控制廣大領土，他們開始將分散在各地割據的周邊國人領主等，納入家臣行列，並將他們安置在城郭及城下町。這意味著城郭大規模化是必須的，但山城的規模有其限制。此外，就軍事層面上，有必要聚集大量的軍事力量與鄰國大名抗衡，因此需要建造比傳統山城更大的城郭。後北条氏建造的

小田原城（神奈川縣小田原市）、豐臣氏建造的大坂城和德川氏建造的江戶城等城郭，防衛擴大到覆蓋整個城市地區。其他情況下，如小田原城般原本是一座山城，但由於山頂山城和山腳城下町的都反覆擴張規模，結果兩者結合起來一體化，城郭發展成一個連同整個城下町被惣構所包圍的大規模平山城。

在從山城過渡到平山城、平城的過程中，有這樣的情況：在山麓下建造一個新的主城郭，山城被改造成「詰城」，如：萩城；或者將城郭移到較低的山丘地或平地，如：福山城。

由於近世城郭的普及，因此在江戶時代，大多數城郭以平山城或平城為主。然而，許多大名的居城，卻保留中世紀的風格為多。即在山麓的居館，和戰鬥時躲藏起來的後面的山城相結合。例如松山城、鳥取城（鳥取縣鳥取市）和津和野城（島

| 小田原城

根縣鹿足郡）等等。一些城郭如萩城，在山下平地築城後，保留了山上的建築，稱為「詰城」。一些城郭如仙台城，建於江戶時代，起初建造為山城，後來擴展成為平山城。

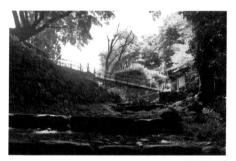

津和野城 |

平山城建築形式

與利用大自然懸崖和山谷地形所建的山城相比，平山城在建城時，所需的土木工程，其規模之大令人難以想像。在建造城郭時，須對目標丘陵地形作仔細研究，決定在哪裏削土，然後決定把削出來的泥土堆積在哪裏。工事方面，從最高點的山頂附近開始，順序削整山坡堆土填平，形成平坦的曲輪。

平山城的本丸，一般選擇在舌形高原或小山丘頂部，以便從高處監視平原情況，其他曲輪會順著山坡延伸至山麓及平原。雖然沒有嚴格的規定，一般山腳下的曲輪會包圍或附著山上（丘陵上）的曲輪，外圍以水堀〔護城河〕包圍，例如丸龜城及姬路城。與室町時代（1336 年至1573 年）末期開始普及的平城一樣，這些城郭外圍設有家臣及町人居住的城下町，城連同城下町一帶，四周以堀（ほり）、

石垣（いしがき）、土壘（どるい）等包圍形成惣構（そうがまえ）來進行防禦。其中，安土城是以總石垣的郭方式，建有天守及櫓，後來被豐臣秀吉沿用並推廣普及，反映在近世城郭中。

平山城的出現，正是在近世城郭時期，因為此城郭不僅為戰爭所需，還是日常生活所使用的場所，相比土木工程的普請（ふしん）而言，建造建築物的作事（さくじ）顯得更為重要。城郭內不只興建為戰爭所需的石垣、櫓（やぐら）、土塀（どべい）和城門（じょうもん）等建築，還建有日常生活必須的倉庫（藏）及廚房（台所）等設施。為凸顯出城郭氣派及滿足領主所需，更會建造天守（てんしゅ）及豪華的御殿（ごてん）。特別是地標式象徵的天守，作為平山城的主要特點之一，是前所未見的華麗漂亮建築，以彰顯領主的權力。天守建在從主要街道及城郭正面，不論何處均可最容易看到的明顯位置，以此向來訪城郭的客人，以及路上的行人，展示出領主力量的強大。平山城的著名例子有：姬路城、松山城及津山城（岡山縣津山市），稱為日本三大平山城。

津山城 |

平城（ひらじろ）

平城是指建在平原上，範圍內沒有任何高地的城郭。雖然平城京和平安京也有水堀、塀〔城壁〕和城門，但它們只是模仿中國首都的設計，並非有實際的防衛功用，亦無打算防範外敵的入侵。例如在承久之亂期間，鎌倉幕府軍便輕鬆攻入京都並擊敗朝廷軍。因此即使這種大型都市建於平地上，也不被界定為平城。

在戰國時代之前，城郭主要建在山上，皆因當時城郭只用於軍事目的，和平時期人們住在山腳下的居館生活，緊急情況下才在城郭裏作守城戰。然而，在戰國後期，城郭除了軍事用途外，還增加了作為政治和經濟據點的作用，在平原上的交通和商業戰略要地建造城郭變得更為重要。

平城是起源於從鎌倉時代早期到南北朝時代（1337 年至 1392 年）的武士住所「方形館」（ほうけいやかた），平地被土壘及堀所包圍的地方，同時期守護居館的守護所（しゅごしょ）等「館・舘」（たて）亦屬相近。守護所是仿照朝廷國府，為幕府服務的守護大名據點。這些領主為方便管治及日常生活，在平地建立守護所，大多於靠近街道或水上運輸的關鍵點等附近建造，通常另建山城視為「詰城」。隨著在地領主的普及，他們以同樣方式築城。在戰國時代，足利義輝的二条御所（京都府京都市）、豐臣秀吉的聚樂第（京都府

京都市）和德川家康的二条城等等後來的近世平城，亦認為受其影響。

| 二条御所

近世的安土桃山時代，平城漸成為城郭的主要類型。原因之一是城郭本丸興建天守，可以從高處俯瞰敵人的行動，以取代山城的作用。據說德川家康偏愛平城，因此在巨大的平城中央，建造一座高層天守加強戰略價值（如名古屋城等）。然而在江戶時代，由於頒佈了「武家諸法度」[1]，禁止未經授權建造或修理包括天守在內的城郭建築，加上藩國內部財政困難等經濟原因，便逐漸停止建造新城郭。

代表近世平城的典型例子包括松本城、二条城和廣島城，亦稱為日本三大平城。至於江戶城和大阪城，有時被看作是平城，有時被歸為平山城。在水城中，高松城、今治城、中津城（大分縣中津市）

1 武士行為準則。

膳所城 |

（以上為日本三大水城）、高島城（長野縣諏訪市）和膳所城（滋賀縣大津市）也是平城。

平城建築形式

最初領主為管治領地和控制生產地區而設置居館。同時為防備敵人突襲，在居館四周挖堀並堆積土壘。因領主在居館生活，家臣及附近的商人、工匠自然在周邊聚居，形成小集落。

安土桃山時代所建造的平城，與室町時代建造的守護所完全不同。由於石垣建築技術的進步，進一步強化以石垣取代土壘建造平城，發展出近世城郭。隨著這些精湛技術廣為流傳，即使不利用大自然高山和丘陵，也能在任何地方建造城郭。

由於建造在平地上，因此與平山城相比，有著無法看到遠處的缺點。為彌補這缺點，於是興建了許多三層或五層的大天守，以及在曲輪的角落，建造兩層以上的櫓。平城可說是土木工程和建築技術這兩項技術，在巨大進步下所創造出來的城郭。

在發展平城的同時，需要大量的平原土地，亦造就填地技術的發展，以德川氏的江戶城為例，是經過削平神田山（かんだやま），填平日比谷入江（ひびやいりえ），在前島（まえじま）開鑿道三堀（どうさんほり），以運河與平川聯繫。就這

樣開山挖堀，將多出來的泥土填平擴張土地。為此對平城進行詳細施工前，最需要就施工日數及準備上作出規劃。

水城（みずじろ）

水城是指在大海或湖泊旁邊建造的城郭，若在海邊的城郭亦稱為海城（うみじろ）。水城是城郭與湖海的結合，以湖海作天然屏障以保護城郭，使敵人難以靠近，因此幾乎每個與海相連的縣都能找到海城遺跡。這裏所指的水城是種類，與福岡縣遺址的「水城」完全不同。

只要是與湖海鄰接的城，都可稱為水城的緣故，因此水城在地形上，亦可視為平山城及平城。如建在靠近湖海邊沿低地，包括三角洲、沼澤（ぬま）等平原，稱為平城水城，高松城便是一例；至於建在島嶼或半島小山上，則稱為平山城海城，島嶼如來島城（愛媛縣今治市），半

| 鳥羽城

島小山則有鳥羽城（三重縣鳥羽市）及宇和島城為例子。

水城不只可恃天險而守，還可監視附近海湖河道的水運情況，既防備敵人從水上襲來，亦掌握水運經濟命脈，更可對來往船隻徵收警固料〔航行費〕。為控制水運需要利用船隻，部分水城在城內外設置碼頭（船著場），或將部分水堀作為船塢兼用，甚至在城下町建立港口等設施，以供船隻停泊水運之用。即使大型船隻因體積龐大無法靠港，亦可以利用接駁船將人及貨物運送至港口。

部分如瀨戶內海的領主，為了控制海上航線，並對來往船隻徵收警固料，於是將整個小島建造成為城郭，作為監視海上的據點。這些海城多數建在面向藝予諸島[1]和安藝灘（山口縣岩國市）的陸地和島嶼上，在俯瞰海路的小山丘等地建立瞭望塔，並在附近的海灣等設有秘密基地（舟隱し）停泊船隻。嚴島的宮尾城（廣島縣廿日市）是其中一例。

海城的特點是石垣面向大海，及擁有直接通向大海的城門。以五角形的宇和島城為例，西側兩邊的海是天然防線，而東側三邊則引來海水設置水堀，設有只供船隻使用的閘門（黑門和黑門矢倉），城郭周圍還設有船屋（舟小屋）和隱藏的海軍基地。部分城郭如福山城，為防止因低窪地帶海水倒灌，遂建有名為「築切」（つっきり）的岸邊堤防以保護城郭。因土木

1　廣島縣、愛媛縣之間的瀨戶內海小島。

工程技術的進步，填平部分河口、海和湖泊，開拓廣闊用地（敷地）（しきち）來興建海城的城郭。

因地理上關係，海城在瀨戶內海一帶較為常見，那裏的海城多位於海路的戰略要衝之地。將村上水軍收歸麾下的小早川隆景，建造了三原城（廣島縣三原市）和名島城（福岡縣福岡市），兩城俱為水軍建立據點而築。此外，部分如三原城等，因城郭看上去像是漂浮於水上，故有「浮城」別稱。當中作為近世城郭最初及最大的海城高松城，更有歌謠讚曰：「從海上看讚州（約現今香川縣）讚岐（香川縣讚岐市）的話，便會看到高松大人的城。」（讚州さぬきは高松さまの城が見えます波の上。）

關於海城，可按地形位置分為以下五種類型：

・岬型〔海角型〕：位於凸入海中的丘陵山上，或位於與海岸接壤的山丘或高地上。海角型還包括位於原本獨立的小島，但已與陸地相連的島嶼上城郭，例如：臼杵城（大分縣臼杵市）。

・海濱型：沿著海岸邊興建，在沙地上的城郭。

・河口型：在河口或附近的天然堤岸、山丘或高原上所建城郭。

・小島型：覆蓋整個島嶼的城郭。特別是那些與村上水軍有關的城郭，作為海城的代名詞，這些城郭在日本最為著名，例如列入「續日本 100 名城」的能島城（愛媛縣今治市）。不過這類城郭大多在藝予諸島出現，因此它在日本是非常獨特的城郭類型。

・灣奧型：位於海灣和入江〔內灣〕盡頭的山丘和高原上，不直接面對海洋。由於在地理位置上，不及面對海洋的海角型及海濱型，因此灣奧型在視野上比較差。

日本的海城之中，高松城、今治城和中津城，合稱日本三大海城（或日本三大水城）。除了這三座城郭之外，加上桑名城（三重縣桑名市）和三原城，合稱日本五大水城。

能島城 |

Check! 另類城郭規劃：穴城（あなじろ）

一般城郭的地勢是內城比外郭為高，不過日本卻有一座城郭地勢比城下町低，小諸城（長野縣小諸市）為全國獨有穴城設計。

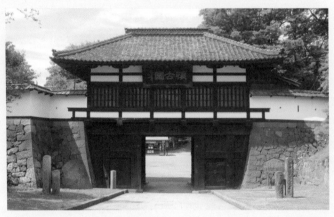

| 小諸城

歷代建築演變特色

在漫長的歷史中，城郭亦跟隨時代演變而不斷進化，究竟不同時代的城郭，各自具備怎樣的形態及特色呢？

上古時代

環壕集落（かんごうしゅうらく）
〔環壕部落〕

代表城郭：吉野里

日本最初的城郭，最早可追溯到彌生時代。古代人聚居形成集落，部落為了保護自己村民，避免遭野獸或其他部落的敵人攻擊，會構建簡單的防禦工事，稱為「環壕集落」，是為城郭的最基本雛型。當村民受到襲擊之際，可以逃入環壕集落的設施得到保護。

早期的環壕集落，是在部落外圍，分別建築木柵及挖掘空堀〔空壕〕，以環繞包圍形式保護內裏的部落。外圍設置逆茂木 ¹ 作威嚇，讓野獸及敵人不敢輕易靠近。部落內設置村民的居所及倉庫，而聚居地稍遠的地方則設置墓所安放先人。

隨著歷史發展，部落間的戰爭日益頻繁，後期的環壕集落亦得以進化。環壕集落發展成擁有外堀〔外壕〕及內堀〔內壕〕的「雙重環壕」防禦工事，部分堀切面更呈 V 字型狀。兩堀內外均圍起木柵、堆積土壘及架起逆茂木等防衛工事。兩堀之間為外郭，是不同村落的百姓生活場所，設有倉庫、儲藏穴及工場等設施。在聚居地稍遠的地方，則安放先人墓所的墳丘及甕棺。一

Ⅰ 把木頭插在地上，頂部削尖向外，令野獸及敵人不敢靠近的木具。

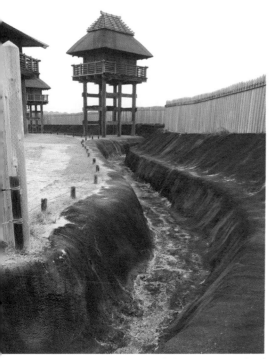

環壕集落內土壘、木柵及空堀 |

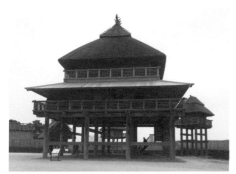

祭殿 |

般百姓遺體以甕棺等形式埋在共同墓地，至於墳丘則相信是埋葬部落首長的地方。

至於內堀所包圍的內郭，除了是首長及重要官員的居所外，亦設有祭殿方便舉辦祭祀等宗教活動。此外，內裏更建有物見櫓〔望樓〕，以作偵察之用，可說是後來櫓的原型。部分大型環壕集落如吉野里遺跡，內裏更分成南北兩大內郭（南內郭及北內郭），各自形成環壕內壕。南內郭為首長高官住所；北內郭則是祭祀的地方。以上這些環壕集落的基本設施，可說是日本城郭的雛型，整體結構與日後城郭的總構相似。

「環壕集落」在踏入公元 4 世紀的古墳時代後開始走向衰落，學者推測大和朝廷的崛起，令各地不少部落歸附而漸趨和平，居民不用在防禦工事內的環壕集落裏生活。同時居民為尋求低窪濕地平原種植稻米，遂放棄這丘陵地區，遷移至其他地方生活。日本上古不少部落也經歷著這種轉變，最後從古墳時代進入大和朝廷的律令時代，隨之而起的是正式開啟城郭發展的古代山城。

中古時代
〔山城〕
古代山城（こだいさんじょう）

古代山城是指日本中古時代，大約為飛鳥時代至奈良時代，為對應唐國及新羅的形勢，在西日本各地建築於山上的防衛設施總稱。主要分佈於九州北部、瀨戶內海地區[2]，以及近畿地區[3]。

2　本州西部與四國之間一帶。
3　本州中西部，現今範圍：大阪府、京都府、兵庫縣、奈良縣、三重縣、滋賀縣及和歌山縣。

古代山城大約在公元 7 世紀至 8 世紀期間出現，最早可追溯至 663 年（天智天皇二年）8 月，日本在朝鮮的白村江之戰，被唐國及新羅聯軍打敗後，因擔心唐國出兵日本，於是起用流落日本的百濟遺臣興建城郭防衛。古代山城可細分為：「朝鮮式山城」（ちょうせんしきやまじろ〔さんじょう〕）、「中國式山城」〔ちゅうごくしきやまじろ（さんじょう）〕以及「神籠石系山城」（こうごいしけいやまじろ〔さんじょう〕）三種。

以目前所知，朝鮮式山城共有 11 座、中國式山城 1 座，而神籠石系山城則共有 16 座，合共 28 座古代山城。根據近年的發掘調查，朝鮮式山城及神籠石系山城其實沒有明確分別，最大差異只是曾否在古籍上記載，因此學術界傾向將三類統稱「古代山城」。以下介紹古代山城的三種類別：

朝鮮式山城

代表城郭：大野城

又名「天智紀山城」，屬於古籍文獻上曾記載的山城。從《日本書紀》可以看到，因白村江之戰戰敗，天智天皇為保護日本，遂於 665 年（天智天皇四年）8 月，任命百濟將軍答㶱春初在長門建城、憶礼福留及四比福夫等人則在筑紫的大野城及基肄城築城。這些山城開始於日本出現，由朝鮮人所建的緣故，遂命名「朝鮮式山城」。

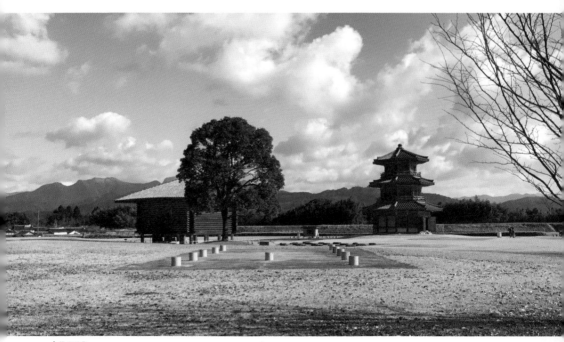

| 鞠智城

朝鮮式山城從文獻上看到有：高安城（大阪府八尾市）、茨城（推測在廣島縣福山市）、常城（推測在廣島縣府中市）、長門城（推測山口縣下關市）、屋島城、大野城、基肄城、鞠智城、金田城、三野城（不明）及稻積城（不明），合共 11 城，當中長門、茨、常、三野及稻積 5 城的所在地不明，其他則都知道明確的所在地，從遺構可以看到石壘、土壘及建築物遺跡等等。

神籠石系山城
代表城郭：鬼之城（岡山縣總社市）

與朝鮮式山城相若時期出現的城郭，又稱神籠石式山城，屬於古籍文獻上無記載的山城。神籠石系山城首見於高良山城遺跡（福岡縣久留米市），其後各地發現類似高良山城的列石及石垣遺構，雖然曾有「巡迴靈域說」及「山城說」的議論（神籠石爭論），但現在基本認定為古代山城城跡。從以百濟技術築城的觀點來看，這類神籠石系山城可歸入「廣義」的「朝鮮式山城」範疇裏，目前共發現 16 座這類遺跡。

鬼之城 |

中國式山城
代表城郭：怡土城跡（福岡縣糸島市）

又名「大陸系山城」，屬於有文獻記載，卻非朝鮮人興建的古代山城，目前僅有怡土城一座。當時唐國正值安史之亂，一說是日本為防備亂事波及，另一說是作為藤原仲麻呂計劃征討新羅的據點。不過，後者的新羅征討計劃最終並未實行。吉備真備活用入唐時所汲收的建築知識興建怡土城，因此設計上比較像仿效中國的城郭。遺構可以看到土壘、望樓跡、城門跡等等。朝鮮式山城是採取敵軍無法窺見城內狀況的構造，而怡土城則採用從山坡上作斜肩帶狀築城伸延至山下，可以看到城內構造。

古代山城基本上是集中在山頂附近的防禦設施，山頂附近以土壘或石垣作總構劃分城郭外圍，連綿可達數公里。這類遺構的特徵，將切石齊整排列成「列石」，作為鞏固土壘的「土留石」，以及列石內側沒有建築物遺跡。城內分別有著早期的掘立柱建築物及晚期的礎石建築物，作為居所及倉庫等用途。

9 世紀後，隨著日本踏入平安時代，日本西部再無戰事，不再需要古代山城來防衛。大多數古代山城完成使命後成為廢城城跡，只有少部分於中世成為山城，或是設置寺院神社至今等等。不少古代山城的築城技術，亦隨之失傳，直到中世紀日本人自行摸索出中世山城，而兩者之間並沒有關連。

大野城百間石垣

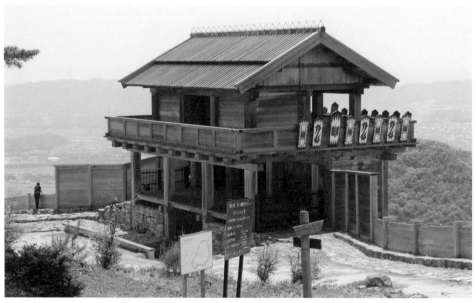

鬼之城西門跡重建城門

金田城掘立柱建築物 |

大野城礎石建築物 |

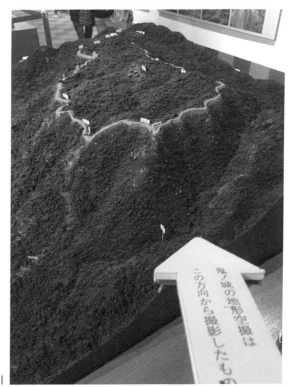

鬼之城模型 |

（平城）••••••••••••••••••••••••••••••••••

城柵（じょうさく）

代表城郭：多賀城、秋田城

城柵與古代山城差不多時間出現，大約是公元 7 世紀至 11 世紀期間。城柵與古代山城可說是完全不同類型，城柵在平地或小丘陵建造，以材木塀[1]及築地塀〔土塀〕呈正方形或長方形包圍保護，內裏則設有倉庫等建築物，防禦能力較古代山城為弱。古代山城主要防備西面唐國及新羅的入侵，城柵則是古代日本的大和朝廷針對征服本州東北地區的城郭設施。

| 多賀城

在建立新城柵時，一般會從其他地方徵召百姓成為柵戶，以移居形式在新城柵生活，同時亦吸納俘囚[2]。柵戶在城柵周圍定居並開墾土地耕種，為維持城柵提供人力物力基礎。城柵成為柵戶的保護所，

免受敵對的蝦夷部落侵擾。

城柵在性質上主要分為兩類，一類如桃生城（宮城縣石卷市）及伊治城（宮城縣栗原市）等，按照發展集結和人[3]及蝦夷人[4]共同生活的據點；另一類如多賀城、膽澤城等，作為大和朝廷在當地統治的首府，集軍事政治於一身。城柵既是朝廷行政的政廳，以及統治廣大蝦夷居住地域的官衙，也是屯兵駐守的軍事據點，更是當地住民的保護處所，可說是具複合性功能的設施，與古代山城只注重軍事層面不同，性質有點像昔日的環濠集落。

早期城柵

最早有紀錄的城柵，是出現在 647 年（大化三年）的淳足柵，不過確實位置不詳，據說位處今天新潟縣新潟市沼垂附近。淳足柵的設立，主要是招安附近投誠的蝦夷人，並扶植外來移民定居。當時城柵不只是防衛蝦夷的前線基地，也是與蝦夷人貿易交流的據點。

除了一般城柵外，大和朝廷為了統治東北地區，建立了更具規模的城柵作當地首府。最早可追溯至約公元 7 世紀的郡山遺跡（宮城縣仙台市）。初期城柵基於地形所限，疊線[5]呈歪斜長方形。四周以木塀包圍，內部規劃成不同區域，有鍛冶工房、倉庫及掘立柱建築物等設施，亦稱為

1 由木柱組成的塀，日本古代稱為柵。
2 願意歸順的蝦夷人。
3 大和民族。
4 指古代蝦夷人（えぞ），與中世紀的愛努族人明顯不同。
5 城郭邊界。

「塊狀連接構造城柵」。

後期郡山遺跡重建時，疊線改成正方形狀，內部放棄原有規劃，在近中央位置設有具政廳功能的正殿，正殿朝南及兩側附設脇殿〔側廳〕，正殿北側則設有石板廣場。外圍設有單層木塀、兩重堀及櫓，兩堀之間形成空地，倉庫和官員住宅等實用設施都位於柵外。同時在城柵西南側，建造寺院等設施，整體規模遠比一般城柵為大。

郡山遺跡正式成為陸奧國府[6]，獲大和朝廷賦予全面軍政權力，以代理形式與蝦夷部落建立朝貢關係，並負責安撫及征討尚未服從的蝦夷部落。為彰顯大和朝廷的官威，因此政廳的佈局風格，遂模仿首都[7]朝堂，更具威儀感，後來的多賀城等亦沿用。郡山遺跡這類型軍政合一城柵，可說是後來多賀城的前身。

中期城柵

隨著大和朝廷在東北地方的擴張，對東北地方的政策再作調整。724 年（神龜元年）建造多賀城[8]取代郡山遺跡成為陸奧國府，城柵發展開始出現進化。以多賀城和秋田城為代表。在丘陵上建有一個不規則但呈方形的外郭，並以木塀及土塀或土疊作雙層圍柵保護的城柵。內郭為正方形以容納政廳，外郭則設有兵舍，兼備軍事要塞。雙層圍柵為多賀城所確立，亦為後來城柵的基本模樣。762 年（天平寶字六年）多賀城經歷大改修，不但強化如土疊等防衛設施，多賀柵亦正式升格為多賀城，其規模亦達到頂峰，日後的膽澤城亦沿用相近設計。

多賀城土疊

秋田城模型設計

6 當地執行政務首府。
7 指當時大和政權的飛鳥宮（奈良縣高市郡）和藤原京（奈良縣橿原市）。
8 創建當初名為「多賀柵」。

| 秋田城土塀

晚期城柵

隨著大和朝廷與蝦夷部落的關係日益緊張，面對不穩定的局面，大和朝廷為保護領民，先後興建如桃生城及伊治城等新城柵，城柵性質上再進化。桃生城建於759年（天平寶字三年），以政廳為中心位於中央郭，兩側由西郭和包含民居的東郭構成。由於朝廷和蝦夷之間的對立衝突加劇，導致從東國派來的柵戶及鎮兵出現逃亡潮。在這種情況下，建於767年（神護景雲元年）的伊治城出現一種三層圍柵的新形式城柵。

三層圍柵的城柵，亦以木塀或土塀區劃政廳以及外郭設施，住宅亦納入城柵內。伊治城最外郭的南面，分別由土塀、土壘及空堀組成。加上北面有兩條土壘，具有防備北方蝦夷的意識。最外郭內側以豎穴式住居[1]組成的住宅區，將城外村莊納入城柵內部，形成這種三層圍柵構造。前述的桃生城，也是將居住區域納入城柵內部。不久，大和朝廷與蝦夷部落之間，便爆發「三十八年戰爭」的全面戰爭了。

「三十八年戰爭」以大和朝廷平定蝦夷部落，獲得全面勝利告終。其間曾先

| 在地面挖穴埋立木柱，並以樑椽搭成房子框架，外面以土、蘆葦或其他植物鋪設屋頂的住宅建築。

後興建膽澤城、志波城（岩手縣盛岡市）等，防備蝦夷部落的反撲。但隨著蝦夷部落臣服歸化，東北地方鮮少發生戰事，城柵的作用亦變得不再重要。加上大和朝廷從律令制轉變為王朝制，地方實權由當地的國司及領主掌權。最遲至公元10世紀中葉，城柵已因廢城而消失，取而代之是國司及領主所設立的「居館」統治。

Check! 「城」的日本讀音

　　上古的日本城郭，基本分為「城」、「柵」兩種，兩者均讀作「き」。西日本以城為主，東日本以柵為主，兩者在建築上有明顯分別。城是指西日本的古代山城，以建築在山上的山城為主體，材料以石垣及土壘作城牆，並在街道貫通處設置城門以便出入。部分山城興建在政廳附近，以包圍形式保護政廳安全；柵是指東北地區的「城柵」，與古代山城的最大分別在於城牆材料以木材為主，平原、丘陵及山上均存在其蹤影，但防禦力遠不如城堅固。順帶一提，城讀作「しろ」，是中世後期才出現，例如1474年（文明六年）的文明本《節用集》，便將城的發音標作片假名的「シロ」。

中世

山城

中世山城（ちゅうせいやましろ）

代表城郭：千早城

　　中世山城指從中世紀鎌倉時代至戰國時代，遍佈日本全國的山城建築。

　　初期的中世山城，是由當地領主或在地勢力（國人眾）（くにしゅう）所建造。領主一般居住於農村，實際上統治著農民。不過為防備敵人萬一入侵領地，小領主遂選擇在附近山頂，建造詰城作為最後的防衛據點。利用山上險要地形，並輔以「堀」等簡單防衛設施，以便容易進行守城戰，藉地利讓敵人知難而退。

　　其後中世山城發展成以「堀切」手段將山脊沿線切斷，妨礙敵人移動。將山脊削斷分隔，形成各曲輪間可以獨立運作維持中世山城的防衛機能。在曲輪內興建櫓等防衛工事，形成中世山城城郭的雛型，並為應付長期戰而作出多項儲備。當戰況不利的時候，守軍可以沿山脊方向撤退。就在建造中世山城的過程中，發明堀切、「切岸」及「空堀」等一系列山城專用的防衛建築技術，部分領主更直接遷往山上居住。

　　中世山城城郭內部，除了居所及櫓外還設置兵舍等建築物以便士兵駐守。至於為何選擇在山上築城？皆因當時能以最少程度的土木工程，將城郭建造出來。天然的山谷、懸崖等險要，可利用為城郭的防衛設施，再

製作切岸及空堀等非自然地形，有效阻止敵人的攻擊。即便如此，選擇築城的地點仍然非常重要。無論能建造多少個人工防衛設施也好，築城時需要完成的土木工程越少，築城時的工作量負擔也越少。

| 千早城二丸的千早神社

| 根城（青森縣八戶市）模型

中世山城主要利用山上較為平坦的地方劃分一個至數個「曲輪」（郭），作為防守據點。在曲輪外挖空堀，沿曲輪邊建築欄柵、堆積土壘包圍曲輪，同時加大曲輪下的斜坡坡度形成堀切，並以堀切及「豎堀」分隔曲輪，萬一部分曲輪失守，將增加敵人從其他曲輪進攻的難度。在其他地方設置逆茂木等防禦設施，以阻截敵人登山入侵。在曲輪入口設置虎口，虎口設城門為曲輪出入場所，這時期以櫓門及冠木門為主流。曲輪大致上劃分為主郭、二郭、三郭或不同名稱的曲輪等地區。進入南北朝時代後，當時中世山城傾向挖掘多重堀切及建設腰曲輪，不過限於當時技術，曲輪的製作比較粗糙。

平城

居館（きょかん）（守護所／ 方形館／ 氏館）

代表城郭：躑躅崎館

中世紀隨著武士的興起，不少領主會在山區建造中世山城，但畢竟只是戰時的防衛設施，若作為日常生活場所甚為不便，領主於是在中世山城下附近的山麓，興建名為居館的簡單防禦設施作為居所。武田氏的躑躅崎館為居館的代表，這座居館後面另建山城要害山城為詰城，形成「前居後城」的格局。部分領主不在山區，直接在平原興建居館為居所，作為統治當地的據點。

居館通常建於山麓或平地上，根據地域另有「館」（やかた、たて、たち）、「根小屋」及「屋形」等不同稱呼。鎌倉時代末期隨著武家的發展，居館的防禦機能得以進一步提高，居館在佈局上，四周挖堀及堆積土壘包圍保護，並配置門及櫓，實質上具備城郭的基本機能。

居館是領主為支配當地而建的據點，一般設於平原或山麓，在地形限制較少下，設計上以方形為基調，故另有方形館之稱。四周以堀及土壘所圍繞，堀內的水

為周圍圍地的灌溉之用。內裏為領主日常起居場所，外圍是家臣及百姓居所、寺院神社設施等等，部分會形成一個小市集。

由於居館性質以生活為主，加上當時城郭技術尚未發展成熟，因此其防衛能力較差。部分領主為了與入侵敵人周旋，另行在附近山頭設置中世山城作防衛據點，稱作「詰城」。這些擁有詰城的領主，在和平時期居於山麓的居館，當戰爭爆發時，才遷往中世山城打守城戰。部分居館在戰國時代，隨著戰國山城的擴張而融為一體。其餘不是廢城，便是日後改造成近世城郭。

居館是一個比較大概的說法，主要指領主的居所。不過中世紀幕府派駐各地的守護，亦會在當地興建居館作行政及住所之用。這類具守護職銜的幕臣居所，稱為守護所，一般亦稱作「館」。隨著守護在鎌倉時代的政治權力擴大，當地政廳的職能遂從國衙轉移過來守護所，守護在此落地生根發展成領主，因此守護館與居館除了身份地位不同外，作為城郭本質其實分別不大。

在鎌倉時代早期，守護主要負責維持公共秩序治安，而守護所通常設置在與朝廷任命的國司，與其身處的政廳「國衙」不同地方。此外，由於守護的職位不是世襲的，而是交替輪換的，所以隨著守護的更換而改變守護所的位置是很常見。

然而，鎌倉時代後期之後，守護的職責從維持公共秩序治安擴大到司法裁決，守護的權力開始壓倒國司。南北朝時代以後，守護更擁有一國的統治權。此外，隨著守護制度世襲化，守護所的所在地也固定下來。守護所一般而言，置於該原有武士家族的根據地、以前國衙所在地或其他交通商業發達地方。因守護所的固定化，遂以守護所在的居館為中心，在鄰近配置重臣的居所，然後當地的市場、寺廟和神社開始聚集在其周圍，成為地方城市的核心。例如周防守護大內氏的根據地山口（山口縣山口市），在大內氏的努力經營下，其居所大內氏館周邊，形成一個熱鬧市鎮，甚至維持至戰國時代，當時山口更有小京都之譽。

在進入戰國時代，不少守護大名由於下剋上導致沒落倒台，不少守護所被廢除。伴隨著來自新興勢力的威脅，守護大名為確立其統治，脫離原有守護領國制，由守護大名進化成戰國大名繼續統治。守護所變得與一般居館無異，其名字亦走入歷史。

足利氏館堀及土壘（後期修整）

周防守護大內氏所建的大內氏館

（平城） ⋯⋯⋯⋯⋯⋯⋯⋯⋯⋯⋯⋯

寺內町（じないちょう、じないまち）

代表城郭：吉崎御坊、堺

吉崎御坊（福井縣蘆原市）

隨著中世紀及戰國時代戰亂不斷，不少寺院及市鎮港口都遭受其害。許多寺院市鎮接受當地領主保護，得以倖免於難，但亦有不少如淨土真宗等佛教寺院為求自保，以寺院為中心，建立簡單的防禦設施，稱為寺內町。寺內町設計上與居館大同小異，周邊同樣以堀及土壘包圍，寺院內部則建有柵欄及櫓等防衛設施，屬具軍事防禦性質的自治集落，與古代環壕集落相似。外圍則齊集信徒及工商業者等居住，發展成一種命運共同體的存在。

除了寺院，一些市鎮商人基於保衛市鎮，免受領主侵略的原因，發展出相同系統，亦歸為寺內町類別。寺院與市鎮的寺內町不同之處，在於寺院以宗教為首，由主持等領導，兵士以僧侶及信徒為主；市鎮則由工商業者組成公會管治，偏向合議形式，兵士以町民及招聘傭兵而成。

在寺院及市鎮商人的經營下，寺內町在戰國時代，形成一股獨立於領主之外的自治勢力。部分如石山本願寺、堺等寺內町勢力龐大，連領主也要憚忌三分而尋求合作。

堺

〔山城〕 ··········

戰國山城（せんごくやましろ）

代表城郭：小谷城

　　隨著時間推移，來到應仁之亂爆發，戰禍席捲全國的戰國時代後，由於戰爭恆常化，領主不再追求臨時性質且簡陋的山城，而是修建成可長久使用的山城，以應付長期作戰所需。戰國時代初期的城郭，主要仍是沿中世紀築城方式，挖堀堆積土壘並建造建築物為主。不過隨著全國戰事連綿，城郭的發展亦日益加快。

　　此外，不只活用天然險要地形，還會大規模削山堆土挖堀等，製作連串具軍事性質的防衛設施及建造大量曲輪。同時將城郭範圍由山頂或山上一部分，擴張至整座山，將中世山城再次進化成「戰國山城」。戰國山城的一大特點，就是山城面積大大增加，一般以山頂一帶為主，而戰國山城則覆蓋整座山，以便建築更多的曲輪以保護城郭。

　　部分中世山城會隨著領主的實力提升擴張規模，轉型成戰國山城，連同山麓的居館二合為一。從山頂到中腹及山麓，包含大大小小的曲輪群，形成一座防禦力超群的巨大山城。毛利元就的吉田郡山城就是表表者，毛利氏一族及其重臣住在城內的曲輪，當時城郭整體總曲輪數目據説多達 270 個以上。

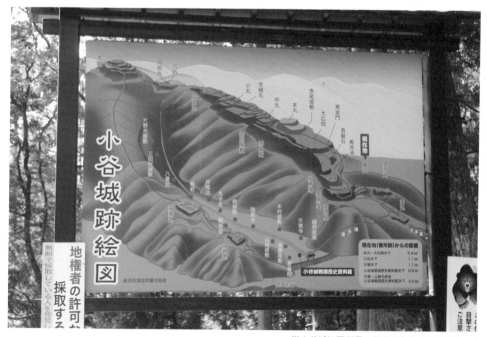

從小谷城地圖所見，整座山全被曲輪所覆蓋。

Check! 南九州型城郭（みなみきゅうしゅうがたじょうかく）

全日本最繞口的城郭地址，位於鹿兒島縣志布志市志布志町的志布志城。

山城

代表城郭：知覽城（鹿兒島縣南九州市）、志布志城

中世紀九州南部的領主，在發展中世山城之時，利用當地的天然特殊地形，發展出一種另類的中世山城，稱為南九州型城郭（みなみきゅうしゅうがたじょうかく）。1987 年，城郭史專家村田修三在《圖說中世城郭辭典》中首次提及這種類型的城郭。

南九州有著阿蘇火山及櫻島等著名火山，昔日在火山噴發下，大量熔岩、岩漿及火山灰等噴出物遍佈南九州，部分累積形成高地，稱為白砂高地（シラス台地），白砂高地之間則是凹陷的沖溝地形，成為一個很好的天然屏障。

南九州型城郭的最大特徵，是曲輪並非如中世山城般，以階梯狀形式分佈，而是在複數標高相約的白砂高地上配置曲輪，屬於群郭式（曲輪各自獨立不規則分佈）佈局設計，為南九州獨有的城郭。由於白砂高地的土質鬆軟易於加工，懸崖旁的沖溝經削掘，便能形成一條深而寬的空堀和一個高聳的切岸，以分隔各曲輪。以知覽城為例，其空堀深度便達 20 米至 30 米。

敵人在攻城的過程中，必須通過下面的空堀前往曲輪。在高低差分明下，敵人視野嚴重受阻，無法窺探上面城郭內狀況，很難掌握本丸的位置。相反守軍居高臨下，容易狙擊敵人，對防守大為有利。只是城郭空堀寬闊，妨礙守軍彼此之間連絡溝通，很難協調和控制曲輪之間的聯動，因此曲輪很容易被分別攻陷。

Check! 防壘（ぼうるい）

踏入中世紀，日本除了建造中世山城作為防禦據點外，亦會興建防壘阻擋敵人進軍。雖然身為防壘性質的水城（福岡縣太宰府市）被歸為城郭之一，但防壘應否被列入城郭，目前仍有很大爭議，因此特地在這裏交代一下。

防壘又稱長壘，以土壘或石垣組成一條長型建築物，中國的萬里長城便是其中之一，若以石垣築成亦稱為「石壘」（いしるい）。日本最初的防壘，可追朔至 664 年（天智天皇三年）的水城。中世紀隨著日本國內戰爭頻繁，防壘亦得以發展，如陸奧藤原氏為抵抗源賴朝而建的阿津賀志山防壘、關原之戰時會津的上杉景勝為防範德川家康所築的母成嶺防壘及革籠原防壘等等。江戶時代，江戶幕府為防犯俄羅斯的威脅，在伊豆諸島的神津島天上山，興建「露西亞石壘」（オロシャの石壘）作防線。在芸芸防壘之中，最著名的莫過於中世紀為防犯蒙古人入侵而建的「元寇防壘」（げんこうぼうるい）。

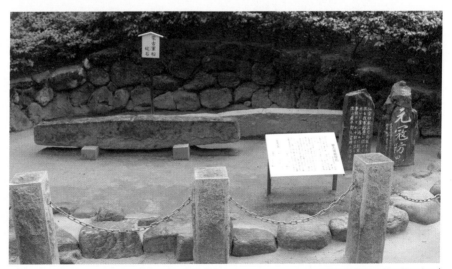

元寇防壘遺址及蒙古軍船碇石

　　元寇防壘由明治時代的考古學家中山平次郎命名，原稱「石築地」（いしつ
いじ）。元軍在 1274 年（文永十一年）入侵日本（文永之役）後，鐮倉幕府為
防範元軍再度入侵，命人在九州北部博多灣沿岸一帶，建造石製防壘。元寇防
壘平均高度和闊度為 2 米，總長度從西起福岡市西區今津，東至福岡市東區香
椎共約 20 公里。元寇防壘內部充滿了鵝卵石（小石），壁面向陸地一側傾斜，
向海一側作垂直切割狀，令敵軍難以攀爬。

　　雖然日本拚命趕工，不料元軍在 1281 年（弘安四年）再度入侵，爆發弘安
之役。但即使日本只完成部分防壘，元國和高麗的聯軍仍然無法登陸。聯軍遂
放棄在博多登陸，將艦隊停泊在志賀島，後來受颱風吹襲而撤退。即使在弘安
之役後，日本為防備元軍再次進犯，繼續按照進度建設和修復元寇防壘，然而
這項工程直至鐮倉幕府倒台前一年的 1332 年（元弘二年）才告落成。

　　隨著日本不再受外國威脅，加上內亂不斷，元寇防壘日久失修，部分更被
埋在沙裏。後來元寇防壘大部分石塊，被用作興建鄰近的福岡城（福岡縣博多
市）。由於填海造地，現在的海岸線比鐮倉時期（1185 年至 1333 年）的海岸線
延伸得更遠，所以一些元寇防壘的遺跡，位於遠離海岸的內陸。

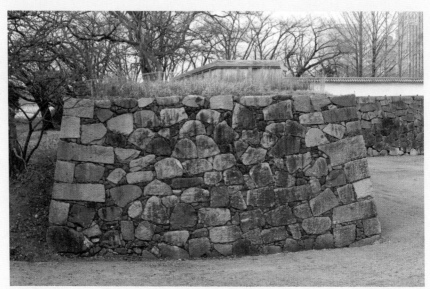

| 福岡城石垣

近世

（平城）

近世城郭（きんせいじようかく）

代表城郭：安土城、大阪城

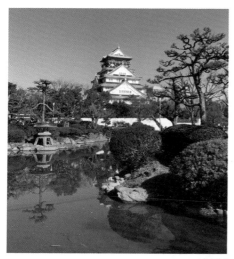

大阪城

久保田城（秋田縣秋田市）

就在日本全國陷入戰亂的戰國時代，領主被敵人突襲、家臣背叛已是等閒事。在戰爭常態化下，領主只有戰時才搬到山城的做法已經過時。除了一體化的戰國山城外，領主期望將居館發展成一個不論是和平時期或緊急情況都可應對的大型城郭。

與此同時，城郭建築技術在戰爭下得到飛躍發展，加上研發出鞏固的石垣堆砌技術，大家現時所見的近世城郭，就在安土桃山時代正式誕生，因而有「織豐系城郭」的別稱。

因山區的不便及地形所限，近世城郭主要在平地及丘陵建城。在沒有地形限制下，城郭面積大為增加，遠超敵人鐵砲的射程，以便設置更多的防衛設施，保護在城內居住的領主。例如設置數重廣闊的水堀，並以巨大的石垣圍繞。高石垣構築的壘線，在重要地方以複雜曲折及多重曲折等形式，附上橫矢掛設計令死角消失，壘線內則建有櫓等防衛設施，從城內任何地方皆可進行攻擊。發明枡形虎口、改良城門設計，令城郭前線的防衛性能大增。

近世城郭的另一特點是設有御殿及天守，御殿既是領主居所，也是行政中心，將昔日的居館變成城郭一部分（一體化）；天守既可作防守據點，亦能作為城郭以至領國的象徵，其影響直至現今。雖說大部分近世城郭都是平山或平山城類型，但也有少數近世城郭屬山城類型，最著名的例子為擁有現存十二天守之一的備中松山城。

此外，大名以支配階級象徵的天守為中心，建造配合其身份地位的豪華居住設施「御殿」。為彰顯大名的武家地位及威嚴，御殿的裝飾偏向華麗的藝術色彩及設計風格。「門」及「塀」等建築，亦保持一貫武家風格。當中以「白漆喰」〔白灰泥〕漆刷成土塀，以及長屋門等等武家樣式的

門，後來形成武家住宅而得以普及。同時，為對應並防範鐵砲，築城技術亦加以改良。一般塀身以土壁作建築物主體，但針對容易受火器射擊的地方，製作混入石及瓦礫等增強土壁厚度的太鼓壁加強防禦能力。昔日屋頂以木板及茅草為主，難以抵擋風雪及大火。為彌補缺點，城郭使用寺院的屋根瓦取代木板作屋頂，為瓦片的耐用性及防火性作進一步的強化。另外，亦加長堀的闊度，使之超過鐵砲的有效射程等等。

陣屋（じんや）
代表城郭：高山陣屋

| 高山陣屋

踏入江戶時代，在「一國一城令」的頒佈下，城郭數目大幅減少。同時，三萬石以下的藩主[1]，沒有城郭可以興建陣屋代替，這些藩主被稱為無城大名或陣屋大名。除了這些小領主外，陣屋也是上級旗

本[2]、代官以及大藩家老等在當地的居所及辦公場所。

陣屋相比近世城郭構造簡單，由於主要作行政及居住之用，所以只擁有最基本的防衛設施。陣屋四周以土塀包圍，內部兩旁是下屬的住宅，中央大屋前面是幕府或藩國的辦公室，後方則是藩主或代理人日常生活之地，性質與御殿相似。部分陣屋如園部陣屋（京都府南丹市），在江戶幕府的准許下，具備如水堀、土壘、低石垣及櫓等防禦建築，最終進化成園部城。森陣屋（大分縣玖珠郡）內部更擁有一座名為栖鳳樓的茶屋，其兩層構造猶如一座小型天守。

| 森陣屋的栖鳳樓

台場（だいば）
代表城郭：品川台場

建於江戶時代末期的砲台，原本為應對培里來航，而參照西洋築城技術建造的要塞。結果培里目睹品川台場，放棄進軍

江戶的計劃。台場由江戶幕府和各地藩國建造，主要建在海上、海岸及河邊。台場沒有固定形狀，或沿河海佈防，或呈多邊形的半島或小島，主要設有土壘，部分更設虎口、石垣、水堀及碼頭等等。台場設有番所（ばんしょ）〔警崗〕，讓長官負責指揮，以及儲存軍事物資之用，外圍佈置近代西式洋砲，目的是為了擊退從海上而來的敵方船隻。其他還有：鳥羽伏見之役時的戰場之一楠葉台場（大阪府枚方市）。

楠葉台場

星形要塞（ほしがたようさい）

代表城郭：五稜郭

別稱稜堡式城郭（りょうほうしきじょうかく），起源於公元 15 世紀中葉的意大利地區，是一種為應對火器而設計的西洋城郭。江戶幕府末期，幕府及龍岡藩分別參照此西洋築城技術，星形要塞正式於日本誕生。

星形要塞在外型上與日本傳統城郭不同，由稜堡（三角形尖端部）組成，這種設計令每個稜堡之間可以互相掩護。敵人不論從何處進攻，都會受到不同稜堡的正面、側面及後面的射擊。敵人若試圖以大砲轟開城牆，正面的稜角會令敵人難以炸開一條廣闊的缺口入侵城內；側面的城牆往往削弱大砲的破壞力而成效不彰。即使打破城牆缺口，亦需要抵禦守軍來自多方面的反擊，才能攻進城內，使破壞城牆攻城變得極困難。

星形要塞遠看猶如平面狀星形而成為通稱，雖然不論是江戶幕府的五稜郭，還是龍岡藩的龍岡城，外型都是由五塊稜堡組成。不過星形要塞的稜堡數目不一，視乎設計者而定，因此有四稜郭（北海道函館市）等不同造型的星形要塞。

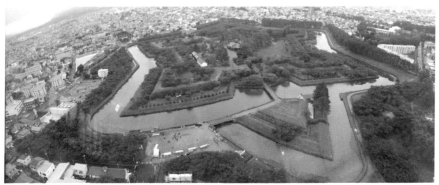

五稜郭

由於日本的星形要塞，主要是參照西方書籍，如摸石過河般興建。在缺乏外國建築師的指導下，不少星形要塞在建造上或存在缺點。例如無法從側翼攻擊前面的堀內，或射擊範圍存在死角盲點等等。星形要塞除外型及佈局外，構造上與其他近世城郭分別不大，堀、土壘、石垣、藏等一應俱全，中央則是奉行所[1]或御殿。

北海道及琉球

除了日本本土外，昔日蝦夷地的愛奴（アイヌ）人及琉球（沖繩縣）的琉球人，都分別建造具各自特色的城郭。

北海道砦（チャシ）
代表城郭：根室半島砦跡群

北海道砦最早可追溯至公元 16 至 18 世紀，當時愛奴人分佈在北海道各地居住，並建立數百個名為「Chashi」（チャシ）[2] 的城郭群居。北海道砦可說是愛努文化中，一個重要組成部分。現存的北海道砦，以「根室半島砦跡群」（北海道根室市）最為著名[3]。

北海道砦總數不明，不少只有地名及傳說承傳，卻無法找到遺構。主要分佈在北海道東部及南部，特別在根室、釧路（北海道釧路市）、十勝（北海道帶廣市）

| 根室半島砦跡群

和日高（北海道沙流郡）等地比較集中，這些地區被稱為東蝦夷地（太平洋側的愛努文化區）。這與蝦夷部落首領之一沙牟奢允（シャクシャイン）的勢力範圍吻合，有推測這些砦可能是沙牟奢允在與和人作戰時建造。

歷史學者普遍認為，北海道砦具有多種用途，而且隨時間推移而改變。北海道砦除了用作部落的居所之外，最初被視為聖域，用於祭祀等儀式上。後來因愛努部落之間關係緊張，加上對抗從本州入侵的和人，以及從樺太〔庫頁島〕侵略的樺太人[4]，北海道砦加入更多防衛功能變成軍事防衛據點。此外，北海道砦被指或有其他用途，例如：瞭望台、聚會場所、當地英雄住所、監獄、富裕階層寶物庫等等，還待有關專家作進一步的研究。

北海道砦作為愛努族的日常生活居所，由於愛奴人當時仍停留在以狩獵為主的部落生活，因此北海道砦在設計上，其實頗像日本昔日的環壕集落。チャシ在愛奴語是指山頂上的木柵設施，由此可見北海道砦主要建在高地上，利用堀或懸崖等與周圍地區隔絕，並以木柵作外牆保護。木柵高度約人類身高的 1.5 倍，入口設有陡峭小徑與外界聯絡。在建造北海道砦方面，一般而言，每天約需要 100 人至 125 人的勞動力，估計需花一個月時間完成。

北海道砦主要分為以下四種類型：

· 孤島式：在平地或湖泊的一個孤立山丘或島嶼上。

· 丘頂式：在山頂或山脊頂部。

· 丘先式：高原地延伸出去（如懸崖或岬角）的頂端。

· 面崖式：建在廣闊懸崖旁並挖有半圓形的堀。

琉球城郭（グスク）
代表城郭：首里城

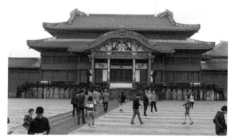

首里城正殿（已毀於 2019 年大火）|

在琉球和奄美群島（鹿兒島縣奄美市及大島郡）地區，當地城郭稱為「Gusuku」（グスク，御城）及「Suku」（スク，城）[5]。琉球城郭的整體數目，約為 300 個。

有關琉球城郭的起源，主要有「聖地説」和「集落説」兩種説法。一般而言，琉球城郭都附有稱為御嶽（うたき）的聖

4　鄂羅克人，主要居於北海道北部及庫頁島。
5　琉球語，在古代可解作盔甲，亦可解作城郭，為區別日本本土城郭，以「琉球城郭」稱之。

域。御嶽被視為神聖之地，作為琉球獨特的宗教信仰設施來祭祀神明，同時也是附近居民的避難所，此為「聖地説」的由來；「集落説」則是琉球城郭除御嶽外，也是當地部落的聚居地。從目前的遺跡所見，琉球城郭在性質上，與日本本土的城郭稍有不同，並非單純作為軍事據點。琉球城郭在不同地域、時期、形態及稱謂都有別，部分只被視為居館或禮拜場所的非戰鬥設施。

琉球人從早期就開始以石塊堆砌石垣，其技術之高可與秘魯的馬丘比丘相比。至於在琉球北部以及奄美群島，部分琉球城郭的城牆，非以石垣而是由沙土砌成，稱為「土之琉球城郭」（土のグスク）。約公元 12 世紀，琉球城郭主要是琉球各地王和貴族（あじ，按司）的居城。琉球城郭在三山時期[1]的發展達到最高峰，現存許多遺跡都是這個時期所建造。

琉球城郭不論是土木工程，還是建築技術，特別是石垣，都與日本本土明顯不同。雖然琉球城郭主要以石垣作外牆包圍，不過石垣的疊線變化較多，既有呈流線型及緩弧型曲線，拐角處既呈角型亦呈圓形，複雜的疊線以便形成橫矢掛，方便守軍在城上側擊敵人。建築石垣的石塊主要由珊瑚石灰岩加工製成，石垣上的胸壁形成廣闊通道，以便守軍在上面移動。城內另設瞭望台作監視，以及攻擊石垣下的敵人。

今歸仁城的琉球城郭石垣

琉球城郭的城門設計也與日本本土有顯著分別，將石垣鑿開並製成拱型通道，形成石拱門作防衛的特別設計，守軍可以在拱門上的石垣，射擊靠近城門的敵人。此外，部分城門也仿照中國設計，設立牌坊作裝飾。在城內建築方面，琉球城郭參照中國的建築風格，沒有如日本本土城郭的二重櫓及天守那樣的高層建築，唯一的櫓就是正門的門櫓。

首里城 守禮門

1　約 1322 年（元亨二年）至 1429 年（正長二年）

本城（ほんじょう）與支城（しじょう）

日本城郭除了以上的不同種類及類型外，也存在著「本城」與「支城」的概念，特別在中世紀尤為明顯。隨著中世紀戰事激烈，領主土地日益擴張。領主為了維持領國勢力及對外擴張，單憑自身居住的一座城郭（本城）並不足夠，於是在其他重要據點及邊境地區上，興建複數城郭（支城）作防衛據點，或是侵略鄰地的橋頭堡，形成領國內以本城與支城互動的防衛網，「進可攻，退可守」。這些城郭一般以中世山城為主。

詞源「以樹為喻」

本城一詞來自中國，指領主主城之意。後來本城亦稱「根城」（ねじろ），雖然兩者相通，但相對詞的用法卻不同。當使用漢語的本城，其相對詞是「支城」；若以日語根城稱呼，其相對詞則是「枝城」（えだじろ）。有一個説法，是以樹來比喻本城與支城的關係。本字可以拆解成以「木」這個象形文字代表樹幹，在下面畫一橫線指示部位，即是説本這個字代表樹幹或樹根。日文中枝與支的意思近乎相同，支城與枝城相通，代表著樹枝部分。本城與支城，正好代表著樹的幹部及分枝，可見兩者之間的必然關係。

兩者關係

在廣義來説，領主擁有複數城郭下，自身所在的核心城郭稱為本城，至於其他地方的城郭則是支城。狹義來説，以一座城郭為核心稱為本城，附近建造數個保護本城的小城郭、砦等 [2] 則是支城。本城是當地的防衛重心，以統治、駐守及守城為目標，此外，本城還有另一個解釋，是指城郭的核心曲輪，與主郭、本丸相通。

支城相比本城則屬於輔助支援性質為主，作為加強對領國控制以及邊境的監視防禦來保護本城。一般而言支城的規模比本城為少，不過部分支城位處天險，防衛能力不比本城遜色。當敵人入侵領地甚至支城時，支城可以藉著點燃狼煙，向本城及鄰近支城求援。鄰近支城除了向受襲城郭出兵支援外，部分亦會放狼煙作引導，形成一條狼煙的連線傳遞訊息，讓本城得知受襲城郭的方向位置，令領主可以迅速作出應對增援。

本城和一眾支城之間的互動聯繫，形成一個支城網（しじょうもう）的交流網絡，大大擴張對領土的控制及防範。特別在戰國時代，支城網能及早應對敵人來襲，對防止本城輕易被敵人包圍起了關鍵作用。例如後北条氏的根據地小田原城，曾在周圍建造多達 120 座支城，構建成支城網；尼子氏則分別在居城月山富田城的周邊，建造 10 座主要支城及 10 座砦 [3] 以保護本城，稱為尼子十旗和尼子十砦。

2 東北地區稱砦為楯
3 作為本城與支城之間聯繫的砦，也可視為支城的一種。

隨著戰爭的發展，支城亦出現不同的功用。除防守性質外，也會為攻佔敵人城郭，而在附近興建如支城般小城，以便成為攻擊敵人的橋頭堡，並切斷敵方本城與支城的聯繫。支城取決於建造目的而有各種類型，規模亦可大可小。

支城制度沒落

支城雖然起到保護本城的作用，但是被敵人攻佔後，就會變成對方的攻擊據點，可説是「雙面刃」。基於這個原因，有時守軍會刻意破壞己方的支城，防止淪為敵人據點，集中兵力固守本城。踏入安土桃山時代，隨著織田信長和豐臣秀吉逐步統一全國，以重組及發展各地的近世城郭為重心，破壞無必要的地方支城。來到江戶時代，1615 年江戶幕府宣佈「一國一城令」後，正式將所有支城全數廢除。

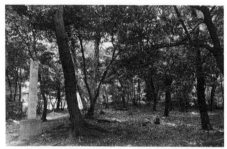

鷲津砦（愛知縣名古屋市），織田信長為包圍今川義元的大高城（愛知縣名古屋市）所設之砦。

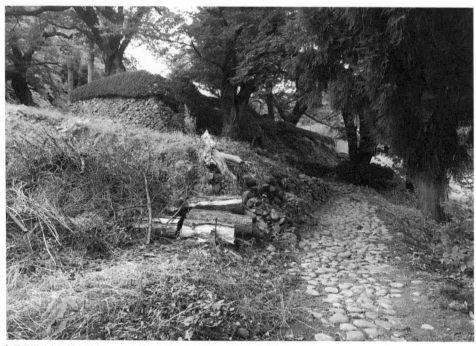

長岡楯（山形縣山形市），最上義光為防備上杉景勝入侵派兵駐守的砦，於長谷堂城之戰成為戰場。

第三章

城郭建築經過

介紹了日本城郭的歷史及特色後，終於踏入正題，究竟一座城郭是怎樣創造出來呢？不論任何年代也好，興建一座城脫離不了三部曲，分別是：「繩張」、「普請」及「作事」。簡單而言，在揀選地方後，首先是計劃城郭各處範圍及基本佈局的繩張；接著是在繩張範圍內進行地基工程的普請；最後就是興建各種建築物的作事。以建屋作比喻的話，繩張是畫圖則定佈局，普請是弄地基，作事是建房子。不過在建城之前，首先談談築城前的最重要步驟：「地選」！

地選（ちせん）

領主為統治領地，往往需要一個城郭作為據點。不過，不是所有地方都有城郭，因此為政治戰略所需，領主需要建築一個新城郭以便統治。在興建城郭之前，最重要的是首先決定在何處築城？選擇適合的地方興建城郭，這個步驟稱為「地選」。

地選根據不同時代，有著很大的差異。在土壘及櫓等人造防御設施不發達的古代及中世紀，領主會選擇易守難攻的山頭為據點。利用懸崖、山谷及陡峭山坡等作天然屏障，在此興建城郭。不過，隨著石垣及天守等人造防御設施的發展，在安土桃山時代及江戶時代，地選的取向亦出現變化，領主會選擇交通便利的平原或丘陵為據點方便管治。

不論是遷移城郭，還是興建新城。在開始地選的時候，總會選擇數個候補地，研究分析各地方的優劣點及防衛能力，最後選出最適合的地方建築城郭。地選的好壞，往往是建造一個具良好效果的城郭的第一步。地選決定建城的地點，至於決定城郭整體範圍的大小，則稱為「地取」（じどり）。經過地選及地取兩步驟後，築城的地方大致確定，下一步就是要設計一座怎樣的城郭，正式開始築城三部曲！

Check! 選地建城也要看風水！ 四神相應論

在為城郭選址時，除了一般的地理形勢外，有些築城者相信自古流傳的陰陽道風水學說，認為風水只要配合得宜，可以令領主家族興旺，當中以四神相應論最廣為人識。

自古中國認為，好的風水地應該背山臨水，左有河川右有大道，包圍形成藏風聚水的福地，於是衍生代表四個方位的神獸，分別是前朱雀（南）、後玄武（北）、左青龍（東）、右白虎（西）。日本陰陽道承襲四神相應論，平安京便是根據這說法而納入定都考慮之列，現在成為日本著名古都：京都。

以四神相應論築城的著名例子，非江戶城莫屬。江戶城當初南面為日比谷入江（朱雀）、北面為麴町台地（玄武）、東面為平川（青龍）、西面為東海道（白

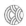

虎）；明曆大火[1]後擴張成：南面為江戶灣（朱雀）、北面為本鄉台地（玄武）、東面為隅田川（青龍）、西面為甲州街道（白虎）。江戶城不論前後期都符合四神相應論，就結果而言，江戶城所在的東京，成為現今全球首屈一指的大城市。

　　除了江戶城外，姬路城據說也是因應四神相應論而誕生。姬路城東向市川、西有山陽道、北靠廣峰山、南臨播磨灘，符合四神相輔相成。姬路城後來果然無風無浪，甚至成為世界遺產，這些事真是「信不信由你」了。傳聞這說法是兵庫縣出身的道摩法師所提倡，不過與姬路城的興建時間不吻合，恐怕多屬後人穿鑿附會。

繩張（なわばり）

　　繩張簡單而言是劃分城郭內部範圍，規劃曲輪、堀、土壘/石垣，以及城門出入口的佈局，組成獨一無二的城郭。一座城郭的好壞，很大程度上取決於繩張的設計。作為築城三部曲之首，一切由繩張開始。繩張又稱徑始、經始（けいし），是城郭的基本設計藍圖，決定城郭以怎樣的形式建造。「繩張」的語源，出自築城者在設計曲輪時，到現場實地考察，以立椿和拉繩方式實地測量尺寸規劃，以繩為界圈出城郭形狀大小。

　　「繩張」首先是決定曲輪的分佈，即是規劃空間，包括設置數目、大小形狀高度、方位佈局、整體曲輪類形等等都需要考慮。第一步亦是最重要的一步，就是考慮作為城郭中樞的主郭（しゅかく），即是大家常說的本丸應安置在何處。本丸的位置，直接影響城郭整體的防禦佈局。本丸設計巧妙，防禦往往事半功倍。決定本丸的位置後，還要考慮其他附帶的曲輪，例如常見的二丸及

三丸等等，加強防禦以保護本丸。

　　當決定曲輪的分佈和形狀後，接著便安排堀、土壘、石垣、虎口等地基工程的位置，用作城郭與城外，以及曲輪之間的分隔與連繫。這些地基工程包括：堀的種類及深度闊度、堀與土壘及石垣之間的配

大洲城天守的模型，築城者先製作一個模型並加以修改，完成後才按模型製作天守。

[1] 1657年在江戶的一場大火，約六成地區連同江戶城天守一併被焚毀。

搭、土壘及石垣高度寬度、虎口方向大小數目等等。同時築城者亦要決定各曲輪內的建築物，以及城門等的設計。以上種種工序均屬於繩張的範疇，這樣城郭的整體輪廓就大致完成了。

築城者一方面構思以上的城郭大綱，一方面實地考察測量，製作城郭及相關建築物的詳細設計草圖。當中記下具體尺寸的描繪平面圖，稱為「指圖」（さしず）；立面圖則稱為「姿圖」（すがたず）），描繪樑柱等建築物骨架組合，稱為「建地割圖」（たてじわりず）。後兩者流傳至現今的例子較少，例如德川氏江戶城天守及岡山城天守等等。至於根據這張指圖施工的專門大工[1]，被稱為「城大工」。

此外，部分築城者更會以土或木製作一個縮小版模型，將城郭的形狀佈局等等展現出來。現今一些重建的木造天守，在重建時亦會製作模型，並放在天守供遊客參觀，例如大洲城天守。不論是草圖還是模型，都需要不斷進行檢討及修改。在經過這些多重工作後，就可以正式動工建造城郭，進入下一步的普請。

普請（ふしん）

當築城者設計好草圖後，接著開始正式施工奠基，踏入築城第二部曲──普請。關於築城部分，部分學者會統稱為普請，不過一般會再細分為普請及作事，以區別不同時期的工序。普請簡單來說，就是在繩張範圍內進行地基工程，為後面的作事打好基礎。

普請語源出自佛教禪宗用語，指一群禪宗信徒一起合力工作奉獻，後來引伸為某方請求共同受益者，自願無償協助建設或維修某項公共基礎設施。在昔日日本，不論是寺廟、神社、村莊甚至統治者，都會提出普請。後來普請成為幕府的役職名稱，針對不同項目而命名「○○普請」，當中城普請就是負責建築城郭。

說回城郭本身，這裏普請的意思，就是根據設計圖則，在建城的地盤上平整土地、挖堀，以及建造曲輪、土壘、石垣及虎口等一般的地基工程。在進入基本的施工階段，首先按照計劃在預定為堀及土壘等的位置上，以繩子作線描，是為「打繩」（繩打ち，なわうち）。然後按計劃平整地面（地均し，じならし）、建造曲輪、開鑿堀道、堆砌土壘石垣及設置虎口等等。特別是從堀挖來的排土〔多餘泥土〕，可以堆積成為土壘及曲輪，因此堀與土壘多是相輔相成，至於石垣則有專屬技師負責技術指示工人進行工程。此外，在興建平城的時候，或因處於低窪地，挖掘時有機會誤挖水源，令築城進度因而受阻。完成上述步驟後，城郭開始成型，以便進行第三部曲的作事。

上述的建造工序，較常見於山城以外的其他種類城郭。在不同類型的城郭，普請的工作量及花費時間亦有所不同。建在

[1] 木匠。

山上的山城，利用自然地形建造，因此需要整頓土地的地基工程較少；至於建在平地及丘陵的平城及平山城，這些城郭地勢較低且沒有天然屏障，所需的地基工程自然較多了。

有關山城的普請方面，山城雖然地基工程較少，但一點也不輕鬆，特別是開闢曲輪。在動工前，事先確定地形上需切割的區域，稱為塹地（切土，きりど）[2]；以及需要填埋的區域，稱為壘地（盛土，もりど）[3]。首先從較高的區域開始，順序開鑿削平斜坡製作塹地，開鑿後的排土連同附近建造切岸（きりぎし）及空堀的排土，用作建造壘地。壘地建成後以章魚椿（蛸胴突，たこどうつき）[4]不停搗實土壤作鞏固，防止它倒塌，最終形成一個曲輪。

普請時所產生的排土，山城與平山城等的處置方式亦有別。在興建山城的時候，一般從空堀挖出來的排土，被堆積在城郭內製作土壘及曲輪。這種既能挖空堀，又能造城的建築方法，可謂物盡其用、一箭雙鵰，最有效率。這樣就毋須把多餘土壤運送往山下，免卻麻煩。至於平城及平山城這些建在平原或丘陵上的城郭，則與山城有所不同。因為平城等無法利用天然地形險要，所以地基工程需要大量的泥土，製作土壘曲輪等來提高防禦，故此單靠從工地所採的排土實不敷應用。此外，部分從平原挖出的排土，或因含水份而黏稠，不適合建造城郭。因此需要從附近的小山開採或其他地方搬運泥土補充。

地基工程所花的時間，取決於城郭大小和建造地點，因此建造一座城郭所需的時間也不盡相同。一般而言，山城所花時間相對較短，城郭越平坦，需要的工作及時間就越長。如果平山城及平城建在沼澤地上，更有可能需要數年時間，這是由於所有工序都是人手進行的緣故。當作為普請的地基工程完成後，便進行下一步：作事。

Check! 天下普請（てんかぶしん）

除了上述提到的「○○普請」外，江戶時代還有著名的「天下普請」。天下普請是指江戶幕府下令，由日本各地的大名進行土木工程。其中最著名的是建設城郭，亦有治水修路等建設其他基礎設施。江戶幕府此舉，是為了消耗大名的財力，令大名無法積累財富作反，進一步鞏固自身的權力地位。因此江戶幕府經常要求諸大名協助，自願無償進行特定建設。

2　為平整坡地，削除山坡形成凹地。
3　提高坡地的地表水平以形成平地。
4　一個圓柱形的木頭，上面有兩到三個把手，由幾個人拿著。

　　天下普請的前身，是出自豐臣秀吉政權的「手伝普請」（てつだいふしん）。豐臣秀吉下令諸大名協助進行大規模建築及土木工程，當中包括：大坂城、聚樂第、方廣寺大佛殿、名護屋城（佐賀縣唐津市）和伏見城等等。諸大名主要負責提供人力及材料，並向工作人員支付大米作費用。此外，根據諸大名的石高數目而徵收賦稅。手伝普請加上中日朝鮮之役（文祿慶長之役）的軍事負擔，為諸大名的財政帶來沉重壓力。

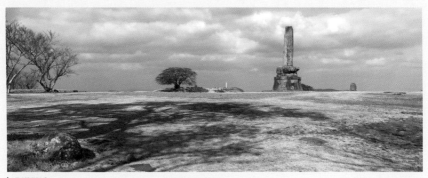

| 名護屋城

　　江戶幕府成立後，為建設江戶城下町，開始向全國諸大名召集千石夫（石高1000石派出1人）進行天下普請。隨後，江戶幕府為修築江戶城、彥根城、篠山城、丹波龜山城、駿府城、名古屋城、高田城等等，陸續動員全國大名來建造。

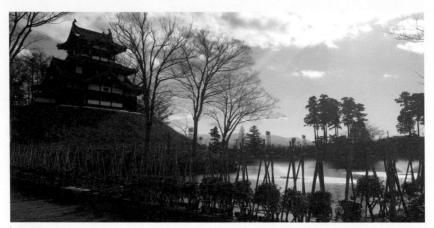

| 高田城

　在江戶時代初期，諸大名有必要整頓自己領內的統治體制，以應對江戶幕府的天下普請動員。好比江戶幕府將軍對諸大名展示巨大權力的方式，諸大名也被迫以相同方式，在其領地內建立一個由封建領主本人（藩主）領導的制度加以鞏固，稱為「藩體制成立」。因此藩主、藩主家族，以及家老們三者之間遂出現權力鬥爭，造成了摩擦，並引起許多家庭動亂（御家騷動）。此外，外樣大名藉著參與天下普請示忠，被納入江戶幕府的軍役體系之中。

　天下普請建造的城郭：

・江戶城（東京都千代田區）
・名古屋城（愛知縣名古屋市）
・大坂城（大阪府大阪市）
・高田城（新潟縣上越市）
・駿府城（靜岡縣靜岡市）
・伊賀上野城（三重縣伊賀市）
・加納城（岐阜縣岐阜市）
・福井城（福井縣福井市）
・彥根城（滋賀縣彥根市）
・膳所城（滋賀縣大津市）
・二条城（京都府京都市）
・丹波龜山城（京都府龜岡市）
・篠山城（兵庫縣丹波篠山市）

加納城

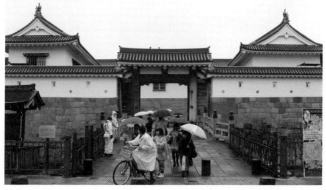
駿府城

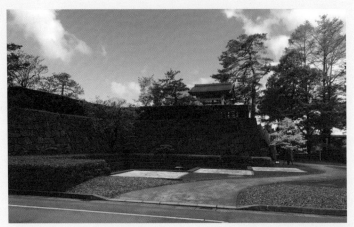

| 福井城

丹波龜山城

作事（さくじ）

當「普請」完成基本的地基工程後，正式開始進入築城三部曲的最後階段：作事。在這個建築地盤上，興建各式各樣的建築物設施。當中包括：天守（てんしゅ）、御殿（ごてん）、櫓（やぐら）、城門（じょうもん）、倉庫（そうこ）、土塀（どべい）等等，這些統稱為大工仕事（だいくしごと）〔建築工程〕。有關這些設施的詳情，後面將會為大家介紹。當這些建築工程完成後，一座城郭就此正式誕生了。

第四章

城郭木土建築

城外篇

上文為大家介紹過築城的步驟後，本章開始介紹城郭相關的木土及建築結構。每座城有著各種不同的木土結構，而它們亦有著不同的功用。關於這些城郭設施，究竟如何支撐城郭的防衛，以至整個城市的發展呢？以下為大家從城郭最外圍開始，逐一介紹各種木土結構：

總構（そうがまえ）

總構又稱惣構（そうがまえ）、總曲輪（そうぐるわ）、總郭（そうぐるわ），是指城郭的整體邊界及範圍。總構原先指由堀及土壘所包圍的邊界場所，即是城郭內部（內郭）。不論最早期領主們的環濠集落、居館，以至中世紀商人的環濠都市、一向宗寺院的寺內町等等都適用。例如中世紀的環濠都市堺，被一條深約 3 米、寬約 10 米的濠作三面包圍，並有木門保護。

中世紀的領主們，不論興建中世山城還是居館，都只出於保護自己家族，沒有興建城牆保護領內子民的想法，因此日本不曾出現如中國及歐洲那種以外牆包圍城郭及城市的設計。踏入戰國時代，城郭作為戰國大名統治領地的中樞據點的重要性日增。城郭不僅是軍事統治據點，更是當地的政治及經濟中心。領主們開始意識到保護領民的重要，遂在城郭以外，另建一層防禦線保護城外的城下町和百姓。

此時城郭的結構開始出現變化，分成內郭及外郭兩部分。大家日常所見的城郭，一般是指內郭部分；至於外郭，通常指內郭以外，百姓生活的城下町一帶，甚至郊外的自然地形（山脈和河流）亦包含其中，因此有時並不能清楚外郭延伸至多遠。領主在外郭的外圍，以堀、石垣、土壘及自然險要等，將內郭外郭包圍起來，而總構的定義遂引伸至內郭與外郭結合的整體。

總構是一條防禦線，由堀、石垣、土壘，結合自然險要組成。總構在主要通道上設立關口，並由領主家臣看守，作為守衛城鎮的第一道屏障。此外，總構的堀雖然稱為總堀（惣堀），但通常稱為外堀。然而單純的「外堀」一詞，既可以指主城郭外（內郭）的堀；也可以指總構外（外郭）的堀。

從戰國時代至江戶時代，不少城郭都將城下町等外郭規劃在總構內。以戰國時代的小田原城為例，這座後北条氏的根據地，在外郭外圍主要利用空堀和土壘等形成一條總構邊界。這條總構長約 9 公里，是環繞著整個城下町而建的巨大建築。

提到總構的著名代表例子，則不得不提江戶城。江戶幕府興建江戶城的特別之處，其城內水堀（護城河）是採用日文「の」字型而設計，以螺旋狀形式往外伸延，連接至城外的總堀。水濠內的城郭外圍，除安置城下町外，還安排江戶幕府旗本等居住的武家街（武家屋敷群）。江戶城可説是江戶時代最大的總構，以水堀、石垣和柵欄等呈螺旋狀排列，將江戶城連同整個城下町包圍起來。不過隨著江戶時

代社會變得穩定，許多城郭的城下町擴建在總構外亦甚為常見。例如作為日本大都會的江戶城城下町，其發展之快，連總構都還沒完全築好，城下町早就擴張在總構之外。

目前通說最古老的城郭總構遺跡，是出自兵庫縣伊丹市的有岡城（伊丹城）遺跡，由荒木村重在 1574 年（天正二年）修繕總構。此外，1483 年（文明十五年）開始建造的山科本願寺，當年這座宏偉的寺院連同寺內町，被巨大的土壘和水堀圍繞著形成壯大的總構，據說為最古的總構遺跡。

江戶城總構：牛込門（うしごめもん）遺址

山科本願寺土壘遺跡

Check! 京都專用總構：御土居（おどい）

提到總構的建築，部分人認為豐臣秀吉在京都建造的御土居，也是其中之一類型。御土居是豐臣秀吉在 1591 年（天正十九年）1 月於京都外圍建造的一條總構，當時稱為「京廻堤」、「新堤」、「洛中惣構え」等。御土居連同聚樂第、寺町等都是豐臣秀吉改造京都的計劃項目。御土居以土壘建成，全長約

京都御土居

22.5 公里，包圍當時整個京都，其範圍從北到南大約 8.5 公里，從東到西大約 3.5 公里，可視為保護京都御所及聚樂第的總構。現今御土居仍保留部分遺跡，大家前往京都的話，不妨去找找這條總構的遺跡吧！

內郭（ないかく）
與外郭（がいかく）

説完外圍的總構後，就輪到介紹城郭內部。前文介紹城郭時，雖然曾以「內城外郭」方式，簡單説明城郭的位置分別。不過日本人在介紹城郭時，一般以「內郭」與「外郭」作區分。

內郭（ないかく）又稱（內曲輪，うちくるわ），是指大家現時日常所見的城範圍。城郭中心的曲輪稱為本丸，不少城郭在本丸外增添其他曲輪強化防禦。不論本丸是單一曲輪而成，還是複數曲輪合併而成，都稱為內郭。簡單地説，內郭是由堀（ほり）、石垣（いしがき）及土壘（どるい）等防禦設施所包圍的保護部分。

外郭（がいかく）又稱「外曲輪」（そとくるわ），是指城郭內郭以外至總構之間的地方。不過，外曲輪亦可指城郭最外側的曲輪，視乎情況而定。早期的城郭並無設置外郭，直至中世紀城郭從簡單的軍事基地，進化成多功能的統治據點。領主們為了保障內郭外城下町及家臣們的安全，特地從城郭外設立一條總構保護外郭。

水堀內廣島城內郭全貌

從福山城天守俯視城下外郭景色

外郭主要包含城外領主家臣們及百姓棲身的城下町，以及部分尚未開發的自然環境，留待日後城下町擴張之用。部分城下町會在家臣們與百姓的居所之間，設有堀或土壘區分，內側武士們居住的地方形成一個小曲輪，稱為中曲輪（なかくるわ）。此外，部分用作協助城郭防衛機能的設施，亦會建於外郭，例如：出丸、馬出等等。提到外郭，城下町可說是最重要的一環，以下將會為大家介紹城下町究竟是什麼地方。

城下町（じょうかまち）

現時近江八幡市的近江八幡城下，仍然保留昔日城下町風貌。

歷史

提到外郭，許多人第一時間想到城下町。城下町是日本昔日的一種城市類型，

一個圍繞著領主居城為中心而建立的城市。城下（じょうか）則是近代以前對城下町的一般稱謂。

城下町始見於戰國時代，當時部分戰國大名的居城，城下已有一定規模的市集出現。打破戰國時代局面的織田信長，是近代城下町發展的重要貢獻者。在建造安土城後，織田信長銳意發展安土城城下町，更意圖迫使家臣們搬到城下町居住，同時對城下町設置樂市樂座[1]，令工商業得以發達活躍。進一步發展城下町的是豐臣秀吉，作為豐臣政權的政治和經濟中心，大坂城城下町成為一個集積財富、極繁榮的地方，甚至到了江戶時代，大坂城城下町仍然是一個商業中心，被稱為「天下廚房」（天下の台所）。

日本的自治市鎮如堺，雖然從早期就發展出以堀和土壘包圍市鎮的防禦功能。但早期的城下町，卻沒有這些防衛設施。不過，隨著城下町的發展擴張，其經濟價值逐漸增加，保護城下町不受戰亂影響的必要性隨之而生，導致城下町成為外郭的一部分。

在江戶時代，城郭的軍事性質逐漸淡薄，轉而成為江戶幕府和各大名的政治和經濟中心。部分大名會另建新城，同時發展城下町，以吸引商人手工業者等遷居。不過在一國一城令的推動下，城郭數目大減，基本上每個城郭都會發展城下町。部分城郭雖然被廢除，但因交通上的便利，

1 准許自由買賣，取消專賣制度。

其城下町仍能持續發展，以商業市鎮形式保存下來，例如近江（滋賀縣）的八幡（滋賀縣近江八蟠市）。此外，城下町並不只以城郭為中心，還包括以非戰鬥設計的陣屋為中心而設置陣屋町，而在更廣泛意義上，陣屋町也被歸為城下町。

　　江戶時代的城下町數目約 300 個，人口規模各不相同，大藩如金澤藩、仙台藩般，其城下町規模龐大，當地生活的百姓、家臣可以多達 12 萬人；相反部分小藩如羽後（秋田縣）的龜田藩，城下町僅有 4,000 人。普遍來說，一般城下町人口約為 1 萬人。現時日本超過 10 萬人的城市，逾半數是從昔日城下町發展至今。

| 萩城下町的鍵形設計

構造

　　在近代興建近世城郭的時候，城下町的設計亦會一併考慮。築城者在開拓城下町的時候，會將附近的主幹道，改變為通往城下町，這樣交通往來就必須通過城下町，目的是為了達到振興城下町的工商業效果。同時，為顯示統治者的權威，不論地形上的優劣，主幹道都是通過城郭正面的大手門，而不是城郭後方的搦手門。

| 昔日大垣城總構東總門跡

　　城下町的設計，除了振興城市繁榮外，還是保衛城郭的屏障，因此城下町各處都可以看到保衛城郭的精心設計，例如利用河流等地形作天然障礙。進入城下町後，在主幹道兩側設置沒有隙間的房屋，令路上行人難以窺見城郭全貌。此外，築城者將道路設計成鍵形〔彎曲的鑰匙紋形狀〕和製造袋小路〔死胡同〕，來延長到達內郭的距離。城下町的每個區域，都會豎起柵欄和木門，晚上關閉大門並設站崗以防止入侵者進入。水堀也被用作運河，並在物流方面發揮了重要作用。

| 從主幹道通往大手門，即使城市經歷變遷，仍可以從現時的道路尋找蛛絲馬跡。圖為主幹道盡頭的姬路城天守。

有關城下町的位置，在東日本通常位於河流階地；西日本則位於面向大海的河口三角洲。此外，一些城下町如彥根、膳所和諏訪等，則位於面向湖泊或沼澤地上。

城下町在劃分區域時，以城郭為中心，細分侍町、足輕町、町人地及寺町等地。侍町是呈一字排開的家臣住宅，基本上家臣身份地位越高，他們住的地方就越靠近城郭。現今地名如山下（さんげ）、上屋敷町、下屋敷町等等，代表著當年的情況。至於足輕町，則是足輕等其他地位較低微的家臣居所，一般被放置在侍町的外側，至今保留的地名包括番町、弓之町、鐵砲町等，正正代表著昔日他們的身份及類別。

彥根城城下町

現今一些町的地名，正好代表昔日當區的類型。這是位於笠間城（茨城縣笠間市）城下町的五騎町，屬於侍町類別。相傳只有能養活五名騎兵的家臣，才獲准居於此地區，從而劃分身份級別。

山形城城下町的寺町，集中許多寺院。圖為昔日寺町內的專稱寺。

町人地位於侍町外側，是商人和手工業者的町。一般從附近村莊遷往城下，或是商人和工匠根據其職業遷往指定地區。現在保留的地名如吳服[1]町、油屋町、大工町、鍛冶町和紺屋[2]町等等。町人地每戶面積比侍町要小，街道兩旁都是沒有隙間的木屋緊密建成。這些房屋正面很窄、深度很長，被稱為「鰻魚床」。鰻魚床建有兩層，不過因二樓變成可以俯瞰城郭的關係而對領主不敬，故此一般只被用作儲藏室。至於寺町一般位於城下町的外圍，兩邊都是廣闊的大型寺廟，對加強城市的防衛起到了一定作用。

江戶時代的城下町，因火災、戰爭和現代的開發等改變面貌，例如原本防止敵人入侵而規劃複雜的道路，在現代造成對交通的阻礙而重新規劃。現存保留昔日大規模的城下町可謂極少數，例如列入世界文化遺產的萩（山口縣萩市）。

即使如此，許多城市或多或少仍然保留著昔日城下町的痕跡，保留著從城下町時代流傳下來的節日和習俗。此外，昔日城下町的町人地位置，一直是城下町的繁華地區。即使原址已大幅改變面貌，卻仍然成為現今城市的熱鬧地區。

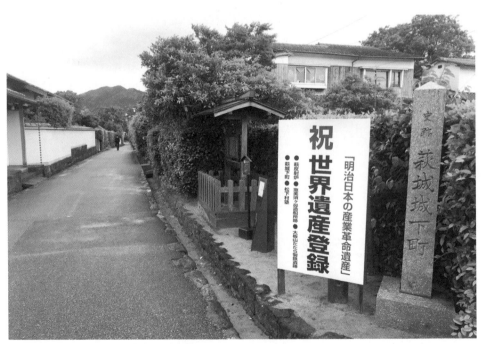

| 萩是現存極少數保留昔日大規模城下町的市鎮

Ⅰ 日式絹織衣服。
2 染坊。

曲輪（くるわ）

介紹完內外郭及城下町之後，就進一步介紹城郭的重要組成部分——曲輪。曲輪又稱構（かまえ）、郭（くるわ，廓）、丸（まる），城郭的「郭」字，日文可解作曲輪，意指繩張設計時城郭內劃分的空間。為防止敵人進入，曲輪之間以堀及土壘、石垣將城內切割劃分包圍曲輪。在主要曲輪內，在虎口〔出入口〕位置建門，在土壘、石垣上建塀〔壁〕，還有用於觀察和攻擊的櫓〔瞭望塔〕。城就是由單一或複數曲輪所組成，整體就是內郭的組成部分。有關城的整體結構可以分為「透構」和「黑構」兩類，透構從外面可以看到城的內部，而黑構則從外面無法看到城的內部。兩者的差異，主要由最外圍的土壘、石垣的高度而決定。

向羽黑山城（福島縣大沼郡）一曲輪 |

曲輪名稱

有關曲輪名稱，因時期和地區而異。早期城郭曲輪的稱呼方式，多稱為「○○曲輪」。通常是指單一的平面區域，但有些會將數個細小曲輪，統稱為「○○曲輪（郭）」。曲輪的形狀大小往往受到地形的限制，一般而言，城郭運用自然地形越多，曲輪的佈局就變得越不自由。山城及平山城因對自然地形的利用較多，往往多受限制。特別是山城的曲輪基於地形所限，面積較為狹窄，可設置的設施不多。另一方面，在平原上建築的平城則不受地

葛尾城的本郭曲輪 |

形限制，只需要將堀和石垣等，按照藍圖設置就可以自由建造。因此平城的曲輪面積較為廣闊，可設置御殿等大規模的設施。

早期城郭大多只設有一個曲輪。隨著城郭的發展，城內單憑一個曲輪來防禦並不足夠，因此複數曲輪的城郭在中世山城開始發展。例如根城便是複數曲輪呈橫排狀的構造。踏入戰國時代，城郭刻意安排設有多個曲輪，最主要的曲輪稱一郭，而二郭及以後的曲輪則從屬於一郭。

從地圖所見，根城是複數曲輪呈橫排狀的構造。

狀建造，因圓形面積大而周長短，對防禦有利。

吉田郡山城的曲輪數目據說達 270 個以上，圖為本丸跡。

平城的曲輪範圍相當廣闊，圖為福井城本丸，連福井縣廳也設於本丸內。

戰國山城因覆蓋整座山的緣故，平坦地方較少，導致每個曲輪範圍狹窄，故此戰國山城的曲輪遂以數量取勝。以毛利元就的居城吉田郡山城為例，曲輪數目據說達到 270 個以上。以平城為中心的近世城郭曲輪，形狀從圓形變成四角形。由於平地的緣故，曲輪的面積也變得更大，因此曲輪的數量便大幅減少，一般只有數個。

在安土桃山時期開始，曲輪這個詞大多改稱為丸（まる），如本丸、二丸等等。「丸」字的起源及語源不詳，但以「〇〇丸」稱作曲輪，從戰國時代便開始出現。根據江戶時代軍學家[1]的說法，將日本城郭中普遍使用的本丸、二丸和三丸作為共通名稱，是為了容易編成而作區分，作為權力者對建造日本城郭有新的概念，而作管理上的記號。日語中的丸雖然也有球體的意思，但在這裏的丸指的是圓形，江戶時代的軍學家認為，曲輪名字的由來是因區域呈圓形狀而得名，並以〇〇丸作為與曲輪區分的名稱，並指曲輪最好以圓形形

小谷城的福壽丸跡

[1] 研究如何調動部隊，如何贏得戰爭等具體方法及戰術等的相關學問。

作為近世城郭防禦中心的曲輪，稱為本丸。從本丸開始向大手門〔正門〕方向加強防禦。一般而言，從最靠近本丸的曲輪開始順序命名，接著僅次於本丸的重要中心曲輪為二丸，之後是三丸。一般大型城郭，二丸比內側的本丸更為廣闊；不過亦有三丸不如二丸廣闊的例子。此外，根據城的情況還附設其他曲輪如：櫓曲輪、水手曲輪、天守曲輪、西丸[2]等等，亦有以人名姓氏作名稱的曲輪，例如小谷城的京極丸。城郭就是由這些曲輪相連而成。

製作曲輪

在製作曲輪時，按照城郭地形種類會有所差異。一般情況下，山城及平山城會選取山頂及山腰較大面積的平地作曲輪興建防衛設施；平城則是選取一定範圍後，再以土壘及石垣分隔。然而，有些情況下需要製作更大面積的曲輪，此時就需要填地，例如江戶城的日比谷入江（東京都千代田區東部）就被填為平地，成為江戶城的一部分。至於山城方面，多以就地取材方式，挖走山上的沙土在附近填平，擴充空間建立曲輪。

Check! 與山城曲輪相輔相成：切岸（きりぎし）

在山城的防衛結構中，除了堀及土壘外，切岸也是常用的防衛手段。切岸是山城特有的防衛設施，常見於曲輪下方。為免讓敵人輕易接近山上的曲輪，築城者故意將曲輪下的山坡削直，形成陡峭的人工懸崖，令敵人無法輕易爬上峭壁攻擊曲輪上的守軍，亦便於守軍作出反擊。在中世山城甚為常見。切岸在保護城郭方面發揮了非常重要的作用。

天筒山城（福井縣敦賀市）切岸，形成懸崖陵要令敵人無法攀爬。

與此同時，製造切岸時所產生的沙土，稱為切土（きりど），可以利用來創造新曲輪。先將目標位置的山坡下半部削直成切岸，然後將切岸開採出來的切土，堆

2　一般是大名的隱居所。

埋於山坡上半部的斜面令切岸加高，這些用作填平的沙土，則稱為盛土（もりど），上面開拓出來的平地可以成為新曲輪；或是削直山坡上半部分形成切岸，將切土堆埋於山坡下半部作盛土，令削直成切岸的山坡下半部用地，形成廣闊的新曲輪，而這個新曲輪的邊垂，又形成另一個切岸作保護。將切土轉變為盛土，以擴充空間興建曲輪的這種方式，在中世山城後期至戰國山城甚為常見。

此外，切岸這技術亦應用於堀方面，詳情在介紹堀的時候將會提及。

曲輪佈局分類

城郭的形狀和內部結構，往往是決定誰在戰鬥中獲勝或失敗的因素之一。每座城郭的曲輪，不論形狀及佈局排列，都會按照繩張的設計而有所不同。城郭設計的好壞，往往是日後城郭戰的勝敗關鍵。在築城的時候，為了讓守軍在戰鬥中有利，從而獲得最大勝算，城郭曲輪的佈局，變得非常重要。

根據江戶時代的軍學家所指，以一般擁有本丸至三丸的城郭為例，即是城郭核心的本丸，以及作為補佐的二丸和三丸。城郭的基本佈局，按城郭的繩張規劃、形狀分佈及整體面貌，有以下主要分類：輪郭式、梯郭式及連郭式。這些分類都是基於其他曲輪相對於本丸的位置和方式而定。

輪郭式（りんかくしき）

輪郭式城郭是以方形本丸為中心，由二丸和三丸作同心圓形狀包圍而成。曲輪一個又一個被包圍，二丸曲輪圍繞著本丸曲輪；三丸曲輪又圍繞著二丸曲輪，形狀像一個「回」字。雖然城郭四面同樣堅固，但是外面曲輪需要包圍內裏曲輪的緣故，因此用地甚多，城郭規模亦變得龐大。這是最常見的平城佈局類型。例子有：山形城（山形縣山形市）、駿府城、松本城、大阪城等等。

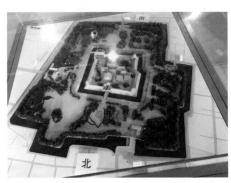

| 山形城模型圖

梯郭式（ていかくしき）

梯郭式城郭則是利用自然天險陡峭地形，本丸一般放置在天然險要旁邊，並以放射狀形式安排二丸及三丸。二丸從兩個或三個方向包圍本丸；三丸再從外面包圍二丸。或者是本丸周圍兩邊或三邊方向，被其他曲輪包圍。至於本丸沒被曲輪包圍的部分，則由懸崖、河流、湖泊和沼澤等自然險要地形所覆蓋，讓敵人無法接近。

梯郭式通常與連郭式一起被稱為「後方堅固之城」，皆因後方需要天險以作保護。

舉個例子，府內城（大分縣大分市）是一座典型的梯郭式城郭，本丸面向海岸，二丸（西丸和東丸）呈 L 型包圍，三丸和外郭亦呈 L 型包圍。至於諏訪原城的情況，因為山谷和河流在城郭的東側，於是曲輪就建在其他方向，最終形成梯郭式城郭。其他例子還有：岡山城、名古屋城、甲府城、上田城（長野縣上田市）等等。

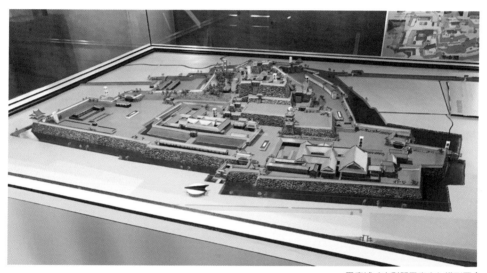

甲府城（山梨縣甲府市）模型圖 |

連郭式（れんかくしき）

連郭式城郭方面，本丸和其他曲輪（二丸、三丸等）排成一個列，通常呈一條直線狀。一般在難以改變地形的尾根筋（おねすじ）〔山脊〕、海角或舌形高原等高地，以橫堀分割一個狹窄區域築城，並以獨立曲輪方式相連較為常見。由於曲輪排成一列，對側面的防衛力自然較弱，為了保護側面，曲輪側面設置帶曲輪及腰曲輪等小曲輪作輔助。連郭式城郭可說是最充分利用自然地形，建造起來不需要太多勞動力，就能建造出防禦力高的城郭。反之，在平原很少看到這種類形的城郭。

水戶城是一個典型以連郭式建造城郭的例子，本丸位於那珂川及千波湖之間的高原頂端，二丸、三丸依次排列。又例如高根城（靜岡縣濱松市）的情況，因為城郭東西兩側是天然山谷，所以曲輪自然會從南北方向建造。其他例子有：備中松山城、松山城、盛岡城（岩手縣盛岡市）、島原城（長崎縣島原市）等等。

除上述三大主要分類外，還有以下其他類型：円郭（えんかく）〔圓郭〕式、並郭（へいかく）式、渦郭（かかく）式、階郭（かいかく）式等，不算是一個很詳細的劃分。

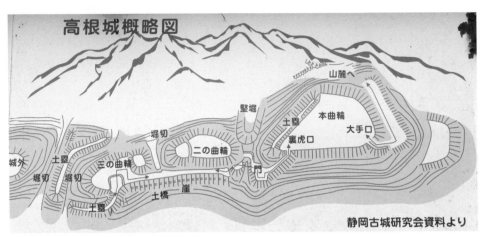

| 高根城地圖

円郭式（えんかくしき）〔圓郭式〕

圓郭式城郭可說是輪郭式城郭的衍生型，本丸及周圍的曲輪群，分別呈圓形或半圓形的形狀，如同心圓般放置二丸和三丸來包圍本丸。全國只有田中城（靜岡縣藤枝市）被列為圓郭式的城郭。

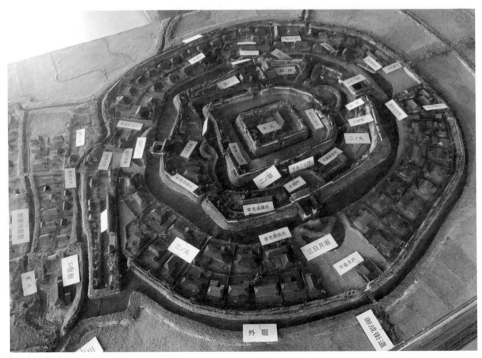

| 田中城模型圖

並郭式（へいかくしき）

並郭式城郭由本丸和二丸並排組成，其四周被其他曲輪所包圍，有時亦有詰丸與本丸並列的情況。例如：大垣城、島原城等等。

渦郭式（かかくしき）

渦郭式城郭以螺旋形式建造，以本丸為中心，二丸和三丸等以螺旋狀形式連接佈局。例如：江戶城、姬路城、丸龜城等等。

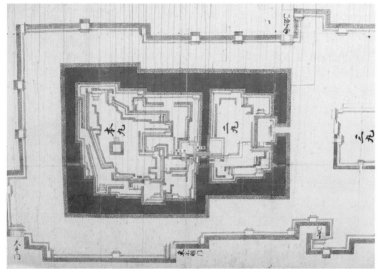

島原城地圖 |

江戶城地圖。從地圖的水堀河川所見江戶城呈日文「の」字形方式排列。（紅筆示）|

階郭式（かいかくしき）

　　階郭式城郭是呈樓梯狀形式佈局，本丸為最高點，二丸和三丸等如樓梯般分佈在下方。戰國時期的山城和江戶時代早期的平山城都是這種結構，活用山地及丘陵的地形來築城。例如：姬路城、丸龜城、熊本城等等。

　　以上是曲輪佈局的主要類別，然而在建造城郭時，實際上存在著不同類型的自然地形，地形差異亦很大。為製作堅不可摧的城郭，在繩張設計階段就必須仔細考慮曲輪的佈局，利用堀、土墩和石垣來劃分及保護曲輪。不過，以上曲輪分類為江戶時代軍學家的歸納說法。部分城郭的曲輪佈局非常簡單，可以一眼判斷城郭類型。然而，不少城郭曲輪的佈局相當複雜，不只屬於一種類別，而是各種複式結合的情況。此外，也有一些城郭不能僅根據這些類型進行分類。

　　以明石城為例（兵庫縣明石市）。從西面的稻荷郭開始，順序為本丸、二丸和

丸龜城地圖

東丸，在一個小山丘上延伸，由西向東排成一列，稱為連郭式。然而，在本丸的南面，有被水堀所包圍的居館，是藩主的生活場所。從本丸和居館的位置來看，看起來像一個梯郭式結構。此外，利用本丸北側的剛池，將本丸及居館以方形形狀所包圍，又可以說是一種輪郭式風格。至於這些方形區域，又被除北面外其餘三面的外堀（そとぼり）進一步包圍，這種關係又給人一種階郭式類型的印象。

此外，還有一種曲輪佈局稱為「一城別郭」（いちじょうべつかく），又稱「別郭一城」（べっかくいちじょう）、「別城一郭」（べつじょういっかく）。這種城郭常見於中世山城，一般城郭面積龐大，曲輪分佈在不同的丘陵（きゆうりょう），或被河川分隔，形成各曲輪，可以獨立運作。因此在戰爭期間，各曲輪都可以各自成為一個城郭使用，猶如本城與分城的關係。

各曲輪用途

每個城郭至少有一個曲輪，作為城郭中心的曲輪稱為本丸。同時視乎城郭規模另設保護本丸的二丸和三丸。為了加強防禦，一般城郭主要劃分本丸至三丸的主要曲輪，再在本丸等主要的曲輪周圍，設置附屬於城郭的小曲輪，如帶曲輪、腰曲輪、捨曲輪等等。此外，還有獨立配置的出丸，和主要為了保衛虎口為目的，而放置在前面的馬出，每個曲輪都有著他們的功用。

本丸（ほんまる）

本丸是城郭的中心樞紐部分，另稱一之曲輪（一の曲輪）、本曲輪、一之丸（一の丸）。在中世紀的城郭中，亦有本城、實城（みじょう）、主郭（しゆかく）、詰丸等不同稱呼。在中世紀的山城中，本丸是領主在城內的住所，亦有儲存物資兵糧的倉庫和為士兵們準備食物的廚房等建築物。

荒砥城（長野縣千曲市）本丸 |

在近世城郭中，本丸通常設有御殿及天守，既是領主住所，又是當地政治中心。部分本丸會建有多層的天守或櫓，以彰顯城主權威。萬一發生戰爭時，本丸一般是最後的防禦據點。另一方面，部分城郭將本丸原有功能置於二丸，本丸則被簡化，只建造如櫓及天守等防禦設施。縮小本丸的面積，使其只能在戰爭時期充當詰丸機能使用。

二丸（にのまる）

連接本丸的主要曲輪，又稱二之丸（二ノ丸）、二之曲輪（二の曲輪）、二之城（二の城）。二丸本身作為輔助本丸所

缺陷部分的曲輪，是保護本丸的前線據點。通常二丸面積較本丸為大，因此在和平時期，部分城郭會將御殿設在二丸，以便建造更廣闊的規模。因御殿設在二丸的關係，城郭的政治功能核心亦從本丸轉移到二丸。部分地方則放置城內物資。廣島城是一個比較特別的例子，在其他城郭中位於馬出的位置，建有小規模的二丸。

三丸（さんのまる）

連接二丸的主要曲輪，又稱三之丸（三ノ丸）、三之曲輪（三の曲輪）、三之城（三の城）。三丸一般設於二丸附近或外圍，作為據點保護二丸。通常被用作放置城內物資，部分城郭會設置武家屋敷，讓領主重要家臣連同家眷居住。

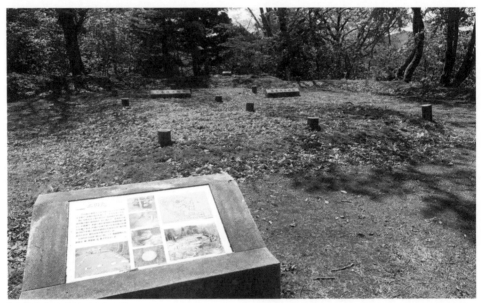

| 鳥越城（石川縣白山市）二丸

| 許多城郭的三丸已消失。圖為久留米城（福岡縣久留米市）三丸跡。

江戶城西之丸，即現今皇居。圖為皇居內宮內廳。

東之丸‧南之丸‧西之丸‧北之丸

　　除以上三個主要曲輪外，其他次要一級的曲輪，部分以從本丸所見的方角而命名。當中以西之丸比較特別，不少領主將西之丸視為日後隱居場所。當領主退位後，將本丸或二丸御殿留給繼承者，領主遷到西之丸居住隱居終老。以方位命名的曲輪之中，以「南」命名的曲輪或丸比較罕見。

　　‧東之丸例子：明石城、高松城、米子城（鳥取縣米子市）、西尾城（愛知縣西尾市）等

　　‧西之丸例子：江戶城、姬路城、岡山城等

　　‧南之丸例子：和歌山城、小諸城等

　　‧北之丸例子：弘前城、高松城、大洲城等

弘前城北之丸

🏵 Check! 天守也有專屬曲輪？

　　天守是城郭最終的防衛據點，也是城郭內防禦能力最高的建築，一般天守建築在本丸位置。不過部分城郭會在本丸內外另設曲輪興建天守，一般稱為天守曲輪（てんしゅくるわ）、天守郭（てんしゅくるわ），亦有天守丸（てんしゅまる）、及本壇（ほんだん）等不同名稱。

　　天守曲輪一般安置在比本丸更高的位置，有部分情況是，天守曲輪原在本丸位置，不過本丸面積太小，無法建造御殿的緣故，因此只建造了天守並另設本丸，所以算是一種無奈的措施。在某些情況下，由於城郭本丸的面積很大，城郭的天守曲輪被特意單獨建造。著名例子有松山城本壇、和歌山城天守曲輪等等。

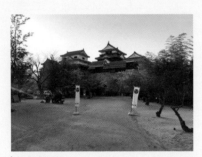
| 松山城本壇

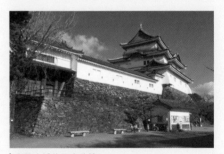
| 和歌山城的天守曲輪

附屬的曲輪群（くるわぐん）

　　除了以上主要曲輪外，部分城郭還設有一些附屬於城郭的小曲輪。與本丸、二丸等這些大區域曲輪相比，這些小曲輪散佈在城郭周圍。

袖曲輪（そでくるわ）

　　就中世紀的山地城郭而言，在山脊最高處側面設置的小曲輪，稱為「袖曲輪」。

| 高天神城（靜岡縣掛川市）袖曲輪

腰曲輪（こしぐるわ）

相對於山上的曲輪，在山的中腹位置將山坡斜面削平，建在平坦處的小曲輪。腰曲輪通常作為引誘敵人的地方，當腰曲輪被佔領後，守軍多從山上的曲輪，對腰曲輪的敵軍攻擊。

足助城（愛知縣豐田市）腰曲輪 |

帶曲輪（おびくるわ）

曲輪猶如窄長的腰帶一樣伸延，稱為帶曲輪。在山城的場合，帶曲輪像山坡上的梯田般增設在主要曲輪的外圍，如帽帶般的曲輪。建在山坡中間的腰曲輪及帶曲輪等等，為了建造較小面積的曲輪，通常做法是刮去山坡上的沙土，將其削直形成切岸。挖掘出的土壤被用來拓闊曲輪及填充土壘。

就近世城郭而言，通常建在主要曲輪外側的狹長通道上，較小的中層曲輪幾乎都被稱為「帶曲輪」。如豐臣大坂城，則建了兩層帶曲輪。江戶城的帶曲輪是一個狹長的部分，從皇宮北側的平川門側門向西延伸。當城郭裏有死亡或罪犯時，就會使用帶曲輪門。

「腰曲輪」與「帶曲輪」之間的劃分或會重疊。一個曲輪建在本曲輪（ほんく

新府城（山梨縣韮崎市）帶曲輪 |

るわ）和二曲輪（にのくるわ）的北端，寬約 9 米，東西方長 60 米的小曲輪（しょうくるわ），就其位置而言，可能是一個「腰曲輪」，但就其長度而言，亦可以稱為「帶曲輪」。因此兩者之間不可能有明確的區分。

捨曲輪（すてぐるわ）

捨曲輪建在城郭前線等地方，當戰鬥之時，為了便利從山上的曲輪進行攻擊，守軍在防守時會放棄曲輪，以便讓敵人攻入。而該曲輪往山上的曲輪側方向，並未有塀等遮蔽物作保護，因此方便守軍從山上的曲輪集中向該曲輪進攻。

沼田城（群馬縣沼田市）捨曲輪 |

建造這些曲輪是為了給敵人到達山上的主要曲輪前爭取時間，給守軍一個更好更有利的攻擊機會。然而，城郭的規模小意味著一旦一個曲輪被征服，下一個曲輪往往就在射程之內的情況較多，這使得中世紀的山城曲輪，在防守上不適合用於鐵砲作戰。

水手曲輪（みずのてくるわ）

城郭內主要水源的所在地，內有水井或山溪流下的地方。亦稱為井戶曲輪（いどくるわ）。

| 高天神城井戶曲輪，中央位置有一口井。

山里曲輪（さまざとくるわ）・
山里丸（さまざとまる）

為平日娛樂而建造的曲輪，內裏設有屋敷〔宅邸〕或庭園〔花園〕，花園有池塘、假山、四阿〔涼亭〕或茶室等等，在豐臣時代大坂城、姬路城、明石城、伏見城和肥前名護屋城等等都可以看到。大坂夏之陣的時候，敗局已定的豐臣秀賴及淀君等人，便是從天守逃往山里曲輪的倉庫被包圍，迎來最後結局。然而，江戶時代不少領主，將庭園設於城外或藩邸，例子有薩摩藩的仙巖園、津山藩的眾樂園等等。江戶城的吹上，亦被認為是山里曲輪之一，以前設置吹上奉行，現在則成為皇居的吹上御苑而保存下來。

| 大阪城山里丸，其中一部分現成為刻印石廣場。

| 薩摩藩仙巖園

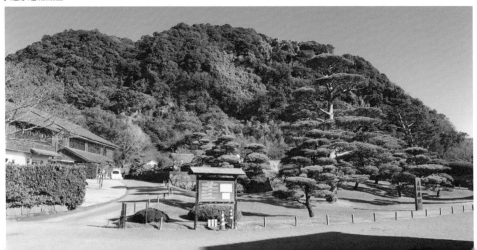

詰丸（つめまる）

雖然本丸是城郭的最後一個據點，然而部分領主會在城郭內裏或附近山頭，建一個小曲輪用於躲藏和戰鬥，這種曲輪稱為「詰丸」。「詰丸」的地勢，一般比本丸為高。就中世山城而言，本丸若設在山麓的話，山頂會設置「詰丸」。詰丸可說是城郭的最後防禦設施，但不一定存在，亦有情況將詰丸視為本丸。

南的真田丸，金山城（岐阜縣可兒市）的出丸等等。金山城的出丸，比金山城本丸及二丸的規模更大，為防止敵人靠近大手（正門）而設，成為金山城戰略上的據點。江戶時代，因武家諸法度的緣故，法律原則上禁止增建城郭。有領主將大型庭園設在城郭外，兼備出丸機能，例子如岡山城的後樂園。

萩城山上的詰丸 |

金山城出丸 |

出丸（でまる）

亦稱為「出城」，如果詰丸是最後的防禦設施的話，那麼距離城郭最遠，最接近敵人的曲輪就是出丸（郭）。出丸通常建在總曲輪以外的突出部分，部分甚至設在距離城郭一點點距離，以強化城郭防禦的薄弱部分，是具輔助城郭防衛用途的曲輪，作為防備敵人、監視前線的最前線據點。

著名例子有豐臣時代大坂城總曲輪以

馬出（うまだし）

馬出是出丸的其中一種。設置在虎口前的小曲輪。由於馬出不只是一個小曲輪，還在城郭防衛上有著重要作用，後文會針對馬出另作介紹。

城內篇

在介紹完城外的木土工程設施後，接下來終於輪到城內方面。這些木土工程的好壞，隨時影響到後面的建築設施，更牽涉整座城郭的防衛能力。上文介紹完曲輪的佈置後，就不得不提用作分隔曲輪的土壘、石垣及堀。本篇首先從城內最外圍的堀開始談起……

堀（ほり）

為了防衛城郭，首要工作自然是阻止敵人入侵，堀說得上是對抗敵人的第一道防線，是離敵人最近的防禦設施，可以阻止敵人同時投入大量兵力攻擊。就敵軍而言，如何撕破堀的防線變得相當重要。1614年（慶長十九年）的大坂冬之陣，填平外堀成為講和的最重要條件之一，由此可見一斑。順帶一提，填平堀所需的草束，稱為埋草。

堀在日文指壕溝。築城者在城郭外圍挖堀，讓敵人無法輕易靠近城郭。堀的建築難度取決於闊度和深度，其圍繞方式，不只是區分城內與城外之別，同時也作為曲輪之間的劃分，因此堀不論意義上還是功能上都十分重要。

堀的分類

堀主要有兩種類型：分別是內部充滿水的水堀（みずぼり）〔濠〕，日文亦稱濠（ほり）；以及內部沒有水的空堀（からぼり）〔壕〕，日文亦稱壕（ほり）[1]、お堀、隍[2]。在某些特別情況下，當城郭被排水差的低地、沼澤或窪地等容易儲水的地形所包圍時，可能會有一條無法區分類別的堀，這條充滿泥濘的堀，被稱為泥田堀（どいたぼり）。堀雖然是一種人造地形，不過當城郭利用河流組成一條天然屏障時，有時會以「天然之堀」來作為對河流的稱呼。

堀的歷史

堀早在繩文時代便已出現，最初的堀是為了保護村莊和耕作土地，免受有害動物（如老鼠和野豬等）的侵害而挖。不過當時的堀規模細小，直至彌生時代的環濠集落才漸見規模。堀通常與土壘成為一個組合，在彌生時代的環濠集落，堀多築在土壘的內側；不過自城柵出現之後，則一般築在土壘的外側。水堀在古代至中世，基於地形及技術所限而較少出現。不過有部分居館及寺內町，也會使用水堀。隨著全國各地紛紛建造平山城和平城的近世城郭，水堀亦見普及，最終有部分水堀直到現在成為市鎮的內河之一。由於藉著河水地利更容易防守，因此近世以來越來越多

1 日本昔日二戰前將「水堀」稱為「濠」；「空堀」稱為「壕」。在讀法上不是讀作濠、壕的發音「GOU」，而是堀的發音「HORI」。
2 「隍」字日文亦用於環繞政府機關（國衙）和首都的堀。

城郭興建在河流的河口地、沼澤地、海洋和湖泊旁。

環濠集落的堀在土疊後方。圖為吉野里的環濠集落。

平城城下町的堀。圖為大垣城水道，昔日水堀現今成為城市一部分。

山城堀的種類

談到堀，一般人自然想到在堀內注入水源，對名為水堀的護城河印象比較深刻。不過中世紀城郭的堀，特別是山城，都是以空堀為主流。畢竟在山上地方，缺乏足夠水源形成水堀。就山城的言，為了防禦上所需，會挖出各種形形式式的堀，以增添敵人在攻城上的難度。山城的堀，可以細分為以下類型：

堀切（ほりきり）

山脊位置相對平坦，大多成為山路連接山城，因此容易成為敵人入侵的目標，為阻止敵人往山上進攻，築城者遂以人工方式，於山脊位置挖空堀切斷山路，以阻止敵人入侵山城。特別是在城郭的邊界，連續放置兩到三個堀切，以加強防禦並使敵人難以進入。就山城而言，在防備薄弱的曲輪背後，以及山上曲輪之間製造堀切分隔，切斷通往城外山脊的道路，以防止敵人從山脊到達曲輪。曲輪之間僅以橋樑於堀上連接。當敵人靠近時，便將橋取去以防止敵人入侵。

高天神城堀切

橫堀（よこぼり）

在山的斜面以橫向水平方式削坑，不與等高線重疊，以防止敵人縱向方式移動靠近山上。橫堀通常沿曲輪周圍挖掘，以加強曲輪和虎口的防禦。在敵人可能上來的較平緩山坡上，沿著等高線挖了幾百米的橫堀。敵人在進攻山城時，必須先到堀底，然後再登斜坡。一旦到了堀底，就會成為上面曲輪守軍的箭靶，橫堀對守軍來說是一條非常令人放心的堀。常見於武田氏的城郭中，後來德川氏更大規模地採用。

| 鮫尾城（新潟縣妙高市）橫堀

竪堀（たてぼり）

　　在山的斜面以垂直水平方式削坑，
與等高線重疊，使敵人以橫向方式移動
極為困難。在堀切的兩邊，以竪堀方式
設置，將進一步加強防禦，使敵人更難
進入城郭。

畝狀竪堀（うねじょうたてぼり）

　　又稱連續竪堀（れんぞくたてぼ
り）、畝狀空堀（うねじょうからぼ
り）。畝狀竪堀由兩條或以上的竪堀，
以連續平排方式設置，與土壘交替組
成。其構造為從竪堀挖出泥土放置在
旁，堆積形成土壘，竪堀和土壘依次交

| 岩櫃城（群馬縣吾妻郡）竪堀

替連續出現，豎堀在土壘之間，土壘在豎堀之間。此舉大大增加敵人橫向移動的困難，藉此將敵人的入侵路徑限制在堀底，常見於曲輪的正下方。

畝狀豎堀常建於有領土爭議的邊界城郭上，主要建在面向敵人的進攻路線方向，以北九州最為常見，畝狀豎堀數目超過 100 條。另一方面，在東日本的日本海方向，亦有許多畝狀豎堀城郭，特別是新潟縣、山形縣、秋田縣和長野縣等等。相反，在東海、關東、東北地區的太平洋方向，以及北海道地區，則很少發現畝狀豎堀城郭。此外，織豐系城郭和愛努族的砦亦不積極建造畝狀豎堀。

連續堀切

又稱「連續空堀」，原理與畝狀豎堀相同，只是位置為山脊或高原，以防止敵人靠近城郭。

高根城的連續堀切

放射狀豎堀（ほうしやじようたてぼり）〔輻射型豎堀〕

為畝狀豎堀的變種類型，由連續平排方式改為放射狀形式，放射狀末端包圍山上的曲輪。此設計讓敵軍無法以迂迴方式靠近曲輪，並誘導敵軍沿堀往曲輪進發，以便守軍集中在堀將其射殺。在戰國時代晚期，火繩槍的引入，提高了放射狀豎堀的有效性，特別是西日本的山城。在日本東部地區，以戰國大名的武田氏的領國甲斐（約現今山梨縣）為首，其侵佔的信濃（約現今長野縣）等地山城，建造了放射狀豎堀。

畝堀與障子堀

單純一條堀的防衛能力有限，為增加障礙，於是在堀底每隔一段距離，築起一條如田壘般的小土堤（畑の畝，はたけのうね），稱為障壁（しょうへき），以防止敵人沿著堀底自由移動。這些堀有一排又一排的障壁，並以「日」字般作連續排列分隔，這種堀稱為畝堀（うねぼり）。由於堀內的壘利用挖堀時的沙土所造，因此建造時所需的工作量較少。

後來，在畝堀的設計上再進化，設計出障子堀（しょうじぼり），亦有堀障子（ほりしょうじ）之稱。在堀底相隔一段距離，築起多條障壁作障礙物分隔，把堀分割成多個細小格子，以「田」字型或類近形式呈現。障子堀遠看猶如日式趟門的「障子」（しょうじ），而內裏的障壁則像障子分隔的

「棧」（さん）[1]一樣。另有一説障子堀的外型，如蟻地獄（ありじごく）〔蟻獅〕的巢穴。

不論是畝堀還是障子堀，在障壁的分隔下空間狹小，徒步困難，必須爬過障壁前進。此舉不但斷絕敵人在堀底間的移動之餘，亦易於成為守軍弓箭手的目標。敵人不幸跌落障子堀內，很易變成「困獸鬥」，任由守軍狙擊手魚肉。兩者以後北条氏的山中城（靜岡縣三島市）最著名，皆因關東地區的地質，以滑膩的壤土層（ローム層）[2]為主。為了令敵軍難以攀登，將壤土層裸露是最好的辦法。這種濕滑土壤，最適合建造堀障子來作防禦系統。

| 山中城障子堀

平城堀的種類

平城的堀相對簡單多了，通常以本丸為城郭中心，並在其周圍建造堀加強防禦，部分大型城郭如名古屋城等，更會建造數重的堀作保護。堀以雙重方式包圍，分別稱為內堀（うちぼり）[3]及外堀（そとぼり）[4]；而三重方式包圍，則分別稱為內堀、中堀（なかぼり）[5]及外堀。當中有一些堀，是以曲輪位置作名稱，如本丸堀（ほんまるぼり）、二之丸堀（にのまるぼり）、三之丸堀（さんのまるぼり）等等。除以上這些堀外，還有涵蓋整個城郭連城下町總構的堀，稱為惣構堀（そうがまえぼり）[6]，亦稱為惣堀（そうぼり）[7]。平城的堀既有空堀，亦有水堀，視乎情況而定。

| 山中城畝堀

1 構成障子的粗木條。
2 黏性高的土壤，關東地區較常見。
3 內側的堀。
4 外側的堀。
5 內堀與外堀之間的堀。
6 惣構堀亦寫作總構堀。
7 惣堀亦寫作總堀。

從廣島城天守俯視，外堀是一條規模龐大的水堀。

堀底種類

即使是一條普通的堀，在挖堀時也有技巧，根據堀底〔河床〕部的形狀，可分為三大類。以下就是各種堀底，根據其橫切面所作的類別：

箱堀（はこぼり）

橫切面為箱形，堀底為平坦的，與拔毛堀一樣都是近世城郭常見的堀。堀的深度一般大約為 1 間（約 2 米）至 3 間（約 6 米），超越成人的高度。由於底部平坦，因此容易伸延堀的闊度。為對應鐵砲有效射程達 30 間（約 60 米）的緣故，所以箱堀的闊度一般超過 60 米。隨著堀寬度的增加，形成更平坦更寬闊的堀底。缺點是挖堀時需要移除較多沙土。部分箱堀堀底作為道路使用，稱為堀底道（ほりぞこみち），另有部分則裝滿水成為水堀。近世

城郭中大規模的堀大多是箱堀。雖然在山城也可以看到少部分箱堀，但基於地形所限，闊度不會很廣闊。

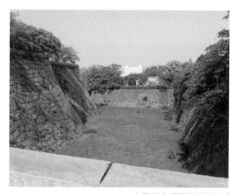

大阪城內堀屬箱堀類型

毛拔堀（けぬきぼり）〔拔毛堀〕

橫切面為 U 形的堀。堀底呈微圓型，猶如拔毛用的鑷子尖端形狀因而得名，其他與箱堀的分別不大。底部圓形的好處

是，敵人無法在堀底輕易移動。一般堀面較為廣闊，故經常與箱堀一樣，可作為水堀之用。

| 諏訪原城二曲輪中馬出前方的毛拔堀，堀底呈彎曲形。

藥研堀（やげんぼり）〔藥碾堀〕

堀底形狀與將藥輾成粉末狀的道具藥研〔藥碾〕那條坑位相似而得名。為阻止大量敵人越過空堀，因此將堀底刻意削得尖銳狹窄，只有一隻腳的闊度，令落入堀的敵人難以行走，很易成為堀上守軍的射擊目標。中世山城的空堀多採這種形式，只是堀的闊度狹窄，容易被鐵砲射程穿越而不利防守。藥研堀可以細分以下兩種類型：

| 諏訪原城外堀的藥研堀

諸藥研堀（もろやげんぼり）

早在彌生時期（やよいじだい）用於環濠集落（かんごうしゅうらく），一種傳統的堀。橫切面呈 V 字形的尖底，一種兩邊都有陡峭斜坡的藥研堀。與片藥研堀一樣，常被用作山城的空堀。因兩邊俱是斜坡的緣故不易倒塌，耐用性較片藥研堀為佳。這是最有效的挖掘方式，而且挖出的土沙最少。

| 吉野里的諸藥研堀

片藥研堀（かたやげんぼり）

橫切面形狀像日文片假名「レ」字的尖底，外側有一個陡峭的斜坡，內側是以切岸形式，形成近乎與地面垂直的斜坡，極難攀爬，使之成為一個防禦力極高的堀，更勝諸藥研堀。缺點是垂直的土壁很易倒塌，需要經常維修保養。山城的堀切、豎堀，以及戰國時期多數的堀，都使用了以上兩種形式的堀。

堀的距離演變

直到戰國時代中後期鐵砲普及之前，堀的闊度一般比較狹窄，從早期只有 5 間左右（約 10 米）距離，到中世紀 15 間左

右（約 30 米）距離。這個距離是考慮到守軍以弓箭射殺穿著盔甲敵人的有效射程，不過隨著射程更遠的鐵砲普及，增加了火力射程範圍，這種距離闊度的堀令攻城變得不再困難。敵人的鐵砲射程可以輕易越過堀，擊中堀後方的守軍，因此有必要挖掘闊度更大的堀。

不過，山城因地形所限，無法挖掘更廣闊的空堀，遂使堀的防衛機能下降，因此城郭從山城走向平城及平山城方向發展。在平城及平山城的城郭，可以挖掘更為廣闊的深堀。以廣島城為例，其內堀闊度達 100 米，非常廣闊。至於金澤城的百間堀，其闊度也有 68 米，而長度更達 270 米。

昔日金澤城的百間堀，現今成為主幹道。

水堀

雖然水堀經常出現於平城和平山城，不過水堀需要大量水源的緣故，因此通常出現在湖邊或河邊的城郭，利用湖水或河水引入堀內形成水堀。不過也有利用挖掘方式，把地下水引導至堀形成水堀的例子。水堀的水亦有部分來自城內排出的污水，以及自然收集的雨水等等。

當在斜坡或有高低差的地方興建水堀時，在水堀上建造一條土居〔堰〕，將水隔開形成水位高低差，稱為小水壩（水戶違い，みとちがい）。小水壩既能儲水，防止水往下流，亦可充當土橋的功用，連接城郭與外邊。此外，部分小水壩會另外設置樋（とい），可作調節水堀的水位之用。此外，部分水堀會連接河川，在城牆旁的水堀挖一個凹形的堀，形成一個小池，以便河川來往的船隻在城郭停泊，稱為小碼頭（水撚り，みずひねり）。水堀除了作防衛之外，部分更成為運河，用於運輸人員和貨物，用途相當廣泛，著名的例子有江戶城的水堀，可經道三堀運往其他地區。

松山城水堀

與空堀不同，敵人無法直接入侵水堀，必須下水游泳過去。不過守軍又怎會輕易讓敵人游泳過來呢？為提防忍者、奸細等潛入水中或透過游泳偷偷潛入城內，守軍會就水堀的警戒上作出對策。例如在

水堀上鋪上鳴子（なるこ）¹，還會在水堀底部，種植一些如菱蔓等擁有堅固莖部及可伸延性的植物，將敵人纏擾在水中無法輕易脫身，以防其游進城郭。另外，守軍還會在水堀飼養水鳥，作為「古代警報器」。由於水鳥的警覺性很高，任何明顯的風吹草動，都會令其受驚嚇鳴叫。水鳥受驚的噪音，可以用來探測敵人的位置，讓守軍得知並提高戒備。特別是晚間視野不佳的情況下，守軍只能憑聽著水鳥的叫聲去提防敵人。

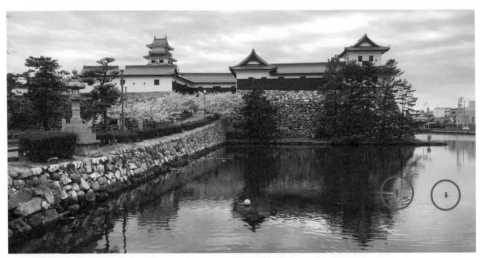

| 右方是棲身於今治城水堀的鴨（紅圈示），古代可作為「警報器」之用。

空堀的重要性

空堀大多用於山城。那麼平城就沒有空堀嗎？平山城建在小山丘上，自然也有空堀。即使是平城，例如名古屋城的內堀，也是四面被空堀所包圍。此外，江戶時代重建的德川大坂城內堀，南西方約三分一長度設為空堀。就在這段空堀範圍內，設置本丸的大手門「櫻門」。可見在最重要的據點，設置的是空堀而不是水堀。

為何在重要的據點上使用空堀呢？

從空堀的優點來考慮的話，首先水堀允許你從高處跳入水中，亦可以遊去堀的另一邊。然而空堀的話，就無法從高處跳下，到達對岸就必須走到堀底再爬上來。此時守軍以弓箭射擊敵人的話，水堀下敵人可以躲避在水底隱藏，利用水力減低弓箭殺傷力；至於空堀下敵人卻無處可藏，從而提高防禦的有效性，因此空堀也有自身的優勢。

| 以繩子或網等覆蓋水堀，在上面掛上木板等物件，當碰撞到東西時就會發出聲音的防盜裝置。

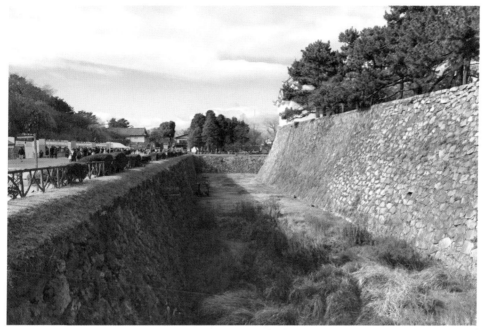

名古屋城只有本丸四周採用空堀。圖為名古屋城本丸空堀。

土壘（どるい）

在緊接堀之後，土壘可說是城郭的城牆，是第二道防線。通常土壘與堀可說是一個防衛組合，在建築上往往一併設計建造。

土壘是類似堤壩的防禦設施，亦稱土居（どい）、土手（どて）。主要以沙土組成，為防止敵人和動物進入而建。土壘的起源最早可追溯至繩文時代，從遠古到近世，豪族住宅、環濠集落、陣地、城郭和寺廟等周圍，都可以看到土壘的縱跡。

土壘通常建在曲輪周圍作保護用途，防止敵入進入內部之餘，亦阻擋敵人視線，使其難以窺見城郭內部，更可作屏障防止敵人往城內射擊。土壘使守軍佔據高位，形成一個戰術上的有利位置反擊敵人。有部分土壘整體上會比較寬闊，以便在上面建造櫓等建築物。此外，部分山城有著垂直的土壘，名為竪土壘（たてどるい），是沿著山坡等斜面，利用自然的斷崖（だんがい）以人工方式將山坡坡度削直，並以垂直方式堆積沙土形成，竪土壘的功能可說與竪石垣（たていしがき）相同，也屬於前文所述的切岸之一。

土壘構造

一般土壘的建築方式，是將沙土堆積起來。一般土壘高度最低約 2 米，最高為 5 米。從土壘的側面來看，土壘頂部稱為褶（ひらみ），底部稱為敷（しき），而

土壘斜面則稱為法（のり）或法面（のりめん）。法可以分為外側的外法（そとのり），以及內側的內法（うちのり）。雖然一般量度土壘的高度，是以褶與敷之間的距離計算，不過在搔揚土壘的情況下，會由堀底與褶之間測量；至於堀是水堀的話，則是由水面以上起計算。法與褶的相交部分稱為法肩（のりかた）；法與敷的相交部分則稱為法尻（のりじり）或法先（のりさき）。土壘褶的平面部分稱為馬踏（まぶみ）[1]，是寬度足以讓守軍和馬匹通過的地方。

| 湯築城土壘

在防守上，曲輪並不僅靠土壘及石垣來防衛。一般在土壘及石垣上面設置柵欄（さく）及土塀（へい）等設施加強防禦，通常設於土壘及石垣中心線的外側。柵塀內側的區域相對較寬，主要用作守軍的通道，以便守軍移動防衛，稱為武者走（むしゃばしり），以會津若松城的武者走尤為著名；柵塀外側至褶盡頭的區域相對較窄，其闊度僅足容納犬隻通過，故稱為犬走（犬走り，いぬばしり）。

犬走是一個用來穩定柵欄土塀的空間，以防止石垣和土壘崩塌滑落，從而影響上面柵塀的結構，一般有 1 尺 5 寸（約 45 厘米）程度的闊度。犬走雖然闊度狹窄，讓敵人即使爬上土壘後亦無法輕易移動，但畢竟給予敵人一個立足點進入城郭，在防衛上並不有利，因此不算是一個很好的防禦構造。此外，琉球城郭石垣頂部下面的通道也被稱為武者走及犬走。

位於高田城的土壘，在土壘分隔下，左邊城內的是武者走；右邊城外的是犬走，犬走的闊度明顯比武者走為窄。

| 中城城石垣的武者走（石垣中層）及犬走（石垣下層）

1　土壘法面的平坦部分亦可稱為馬踏。

有些時候，為方便守軍從城郭內部登上土壘的褶，會在內法鋪設階級攀登，稱為雁木（がんぎ）；若階級呈 V 字形排列相互對峙，則稱為合坂（あいざか）；若兩個雁木作平行狀設置，則稱為重坂（かさねざか）。為方便更多士兵同時上落，重坂的設計相對便利。土壘的褶距離地面越高，敷闊度不變下勾配[2] 就無可避免變得陡峭。為方便守軍防衛，因此要將內法的勾配變得平緩。隨著時間推移，越來越多內法全部設置雁木，以便守軍不論何處都可以隨時上落，例如二条城。

松前城搦手門的雁木 |

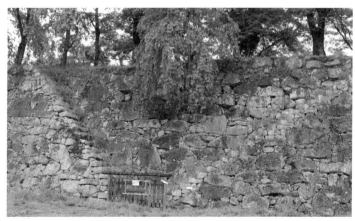

津山城本丸的合坂 |

2　斜坡的坡度。

Check! 挖堀的副產品：搔揚土壘（かきあげどるい）

在製作城郭的過程上，首先挖掘沙土製作堀，挖堀時所產生剩餘的殘土（ざんど）〔廢土〕[1]又怎麼辦呢？築城者為免浪費資源及減省麻煩，一般會沿著堀的旁邊堆積成一座土壘，基本上堀的斷面積與土壘的斷面積幾乎相同。這種土壘稱為搔揚土壘（かきあげどるい）[2]，常見於中世紀的城郭。

當城郭的普請工序完成後，若有剩餘的殘土，一般會送出城外。不過，為確保對殘土「物盡其用」，施土時會按照築城計劃堆積土壘，有系統地進行以免浪費殘土，亦省卻運送殘土出去的成本。因此，以堀挖出來的沙土製作搔揚土壘，可說是最具效益。這樣一來，堀和土壘就可以完美地互相配合。當然，若果挖掘出來的殘土土質，不適合用作興建土壘的話，就只能搬送出城外棄置，然後從附近搬運合適的沙土興建土壘等設施。

菅谷館（埼玉縣比企郡）的搔揚土壘

1 又稱排土（はいど），指多餘的沙土。
2 原意指軟弱的土壘。

建造方法

在土壘的建築上，因應建造過程可大致分為以下兩類：

夯土壘（叩き土壘 たたきどるい）

又稱夯土居（叩き土居，たたきどい），是最簡單的建造方法。將沙土與黏土混合，並以夯實方式鞏固成土壘。大多數低矮的土壘，都是以夯土壘形式建造。

夯土壘（以腳踏及敲打等方式夯實土壘），攝於鬼城山訪客中心。

版築土壘（はんちくどるい）

版築（はんちく）這種堆砌方法，日本從奈良時期（710 年至 794 年）就已經出現。最初從製作土塀開始，後引伸至製作土壘。首先將木板放到預定土壘位置兩側，作為鞏固土壘範圍，然後將沙土、瓦礫、砂礫、黏土等物料，以及少量石灰及稻藁等凝固材料的混合物，倒在木板之間。每次堆積成幾厘米厚度後，以杵、蛸胴突（たこどうつき）等工具夯實，然後再倒物料夯實作多層堆積，不斷進行鞏固，徐徐疊成高土壘。

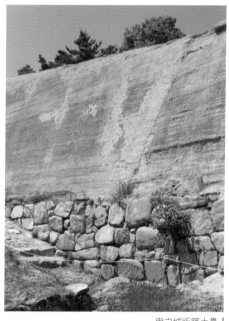

鬼之城版築土壘

Check!「版築」用途廣泛

版築技術除了土塀及土壘外，城郭不少相關建設也會用到，就連山城也可活用相關技術。為防止敵人爬上來靠近曲輪，前文提到以切岸方式建立峭壁。如何削整山坡至無法攀登的角度，可說是工程中最困難的地方，這時候也需要利用版築技術配合。先以木板貼上山坡以決定山坡勾配，然後以盛土塞入板與山坡之間空罅，並利用工具夯實形成豎土壘，經過不斷重覆形成陡峭的切岸。

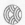

另一方面，在平城興建城郭時，會在地表上建造土壘石垣及其他建築物。不過每個地方的土地性質不同，部分地方如沼澤及濕潤土地，土地性質較軟，很易會出現沉降現象，無法好好興建。那麼施工者又怎麼辦呢？面對軟質土壤，施工者需要以版築形式，改良地基進行加固。首先不斷挖堀目標範圍的地面至堅硬的岩盤〔岩石層〕，然後在岩盤面四周，以木板包圍鞏固挖堀處後，按照版築方式重新鋪上從外面運來的沙土及石礫等物料，並利用工具夯實土地，如此一層一層地直至填平。平整後的地基可承受大規模建築物的重量，以便鋪設礎石在上面進行建築。這些工序一般利用當地農民為人力，以鍬及鋤挖掘沙土，並以畚箕盛載殘土運走，視乎情況留作興建土壘或在城外棄置。

土壘勾配（こうばい）

在設計土壘方面，土壘的勾配可說是重要的一環。如果土壘坡度太低，敵人變得很容易爬上土壘攻擊守軍。雖然坡度越大，敵人就越難接近，但是土壘表面倒塌的風險也隨之增高。因此土壘坡度，一般呈約 45 度的角度狀態，既使敵人難以進入城郭，而坍塌的風險也較小。為了保持斜坡的勾配，以版築土壘形式維持勾配，可說是當時最常見的建築方法。

土留（どどめ）

以土製成的土壘，完成後會變得堅硬乾燥。不過土壘主要由沙土組成，表面的法面部分直接暴露在外，容易受到日曬風吹雨打，無法保持夯實的堅固狀態，土壘斜坡很易因沙土流失而破裂甚至崩塌。為此，採取「土留」的保護手段以防止土壘的法面崩塌。

築城者會在土壘上種植草皮，利用草根抓實土壤避免流失，形成「芝土居」（しばどい）。種植方面除了草皮外，還會種植麥冬、笹〔小竹〕、熊笹〔熊小竹〕及其他竹子等植物。當中，御土居（京都府）及津山城（岡山縣）的土壘都種植竹子，津山城土壘更稱為「竹土手」。部分身處大雪地區的城郭，種植熊小竹的土壘則稱為「熊笹土壘」。

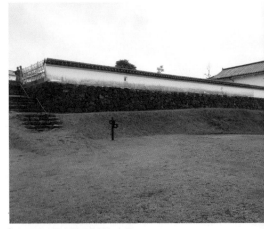

| 富岡城（熊本縣天草郡）土留

不過芝土居疏於保養的話，草就會變得又長又厚，讓敵人容易抓緊草皮輕鬆爬上去。故此，芝土居必須經常維修保養，割草以保持草皮矮小。除此之外，法面不鋪草皮，改以黏土及小石混合泥土，鋪在法面上凝固形成土居，也是一種鞏固土壘的方法。

土壘與石垣結合

雖然土壘的防衛能力不如石垣，近世城郭遂多以石垣建造牆壁。不過在興建石垣時，無可避免需要使用大量石塊，或會遇上無法確保充足石塊的情況，這個時候土壘就是一個很好的輔助工具。因此部分城郭城牆，並非全以石垣建造，而是土壘與石垣兩者兼備的類型。這些特別的形態主要分為以下三類：

鉢卷石垣（はちまきいしがき）

下層以土壘方式建造，而上層則在土壘上興建石垣。鉢卷石垣高約1間（約2米）的程度較多。作為近世城郭最大的江戶城，以腰卷土壘的情況較多。

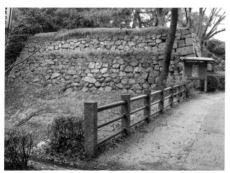

吉田城鉢卷石垣 |

腰卷石垣（こしまきいしがき）

與鉢卷石垣相反，下層以石垣方式建造，而上層則在石垣上興建土壘。腰卷石垣常見於水堀旁，一般石垣高度剛好稍高於水平面，然後在上面堆土壘，亦屬土留的方式之一保護土壘。

松尾城（鹿兒島縣姶良郡）腰卷石垣 |

鉢卷腰卷石垣
（はちまきこしまきいしがき）

可說是鉢卷石垣及腰卷石垣的混合體。築城者會將城牆設計成三層，下層先鋪上石塊為石垣；中層則直接在石垣上築上土壘；上層在土壘上再建石垣。即是下面為腰卷石垣；上面屬鉢卷石垣。由於石垣及土壘的勾配不一，變成城牆甚見層次感，有著前後差的兩層石垣。彥根城、江戶城、八王子城可以看到鉢卷腰卷石垣。

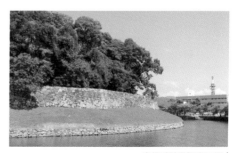

彥根城鉢卷腰卷石垣 |

上面提到犬走的意思，是指土壘上從柵塀外側至褶盡頭的狹窄區域，不過犬走（いぬばしり）在城郭建築上還有另一種意思。

部分城郭的土質比較鬆軟，若在水堀旁直接建造石垣或土壘的話，有機會出現沉降現象。因此築城者會在水堀的水平面上、水堀與石垣或土壘之間留有空地作為緩衝，避免岸上築城的石垣或土壘因此沉降。這塊在石垣或土壘外面，與堀之間的平地。若面積狹窄便稱為「犬走」；若面積較廣寬則叫「堧地」（ぜんち）。不過，因為兩者界線較難劃分的關係，一般都稱為犬走。著名的例子有岸和田城（大阪府岸和田市）。由於結構上與腰卷石垣相似，部分人會歸類在一起，視上層的土壘為犬走。不過腰卷石垣的土壘為斜面，而岸和田城的犬走沒有土壘，只有平地種植植被，嚴格來説犬走與腰卷石垣上的土壘還是有著微妙的分別。

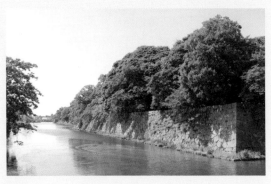

彦根城的犬走

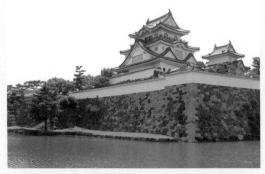

岸和田城的堧地，地表範圍明顯較廣，甚至能種植樹木。

石垣（いしがき）

除了土壘之外，石垣也是城郭的第二道防線，更是土壘的進化版。石垣是由天然石塊組合成為牆壁，亦稱「石積」（石積み，いしつみ）、「石壘」。石垣相比土壘，不但更堅固且排水良好，而且相對不易崩塌。因此石垣不只成為城郭的城壁，也用作城郭建築物的地基。昔日城郭以沙土築土壘作城牆，以石垣代替土壘的話，城郭就能擁有更強的防衛力。不過石垣的堆砌工作，需要由擁有專門技術的石工（如：穴太眾等）建造，並不是任何人都能做到。

石垣歷史

中古時代

代表城郭：鬼之城石垣

人類以石塊堆砌石垣，自古以來便存在。日本早在古墳時代，墳丘表面便以石塊堆砌，石室壁面以石塊堆積，並在上面覆以蓋石。踏入飛鳥時代，日本自 663 年（天智天皇二年）在白村江戰敗後，為防備唐國及新羅侵略日本列島，起用流亡的百濟人，從北九州至瀨戶內海沿岸各地，以及畿內一帶，興建古代山城。建城時以石垣來建造部分城牆。雖然史料無法直接確認，但同樣是古代山城的神籠石系山城，亦屬於公元 7 世紀前後的石垣遺跡，例子如鬼之城。此後直至中世為止，未見有大規模的石垣技術，可以說古代山城的石垣技術就此失傳。

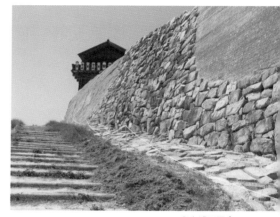

鬼之城石垣 |

中世

代表城郭：鎌刃城石垣

踏入中世初期，人們為鞏固土壘，開始在土壘表面鋪上石塊作保護，稱為「張積」。後來當蒙古於 1274 年（文永十一年）入侵日本的時候，日本在博多灣沿岸，構建名為石築地的石垣防壘，後世稱為元寇防壘。只不過，石築地的建築目的，是用石塊堆積做屏障，是否列入城郭仍有很大爭議。在此以後一段時期，平地上再沒有使用大規模石垣的紀錄。

另一方面，石垣開始在中世山城出現，當時的石垣一般為 2 米高左右的小規模程度，並非如近世城郭的石垣般，以防禦為目的，主要用作防止曲輪地基崩塌而建，稱為「練積」，例子如鎌刃城（滋賀縣米原市）。此外，寺院的基壇[1]開始以

| 興建堂塔的塔台。

石垣技術建造，成為日後近世城郭的石垣技術基礎。

| 鎌刃城石垣

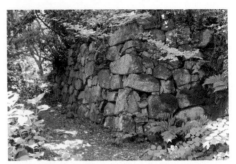

| 觀音寺城石垣

中世後期的戰國時代，當日本自公元16世紀傳來鐵砲之後，不只日本城郭，連石垣技術亦迎來大幅度的轉變。當時不論是戰國山城還是居館，建築物就設計上，相比設施的防禦，更重視對守軍的保護。只是當具貫穿能力的鐵砲傳來日本後，土壘等已無法好好保護城郭內守軍的安全，有必要加強建築物本身的防衛能力及規模，於是築城者開始構思以石垣取代土壘為城牆。

近世

代表城郭：觀音寺城石垣

踏入16世紀後半，位於近江（滋賀縣）的石工技術者集團穴太眾，研究將寺院基壇的石垣技術，套用於城郭身上，創造「空積」的「野面積」堆砌手法。據說當地的觀音寺城，是作為城郭石垣的先驅而建，從觀音寺城遺跡可以確認石垣的存在。

穴太眾因建造石垣技術出色，獲織田信長網羅興建安土城的石垣，造就近世城郭的誕生。近世城郭一方面採用石垣代替土壘為城牆；另一方面以石垣為土台，以便能承受更大重量建造更高大的櫓甚至天守向敵人反擊。自此日本中部至西日本，以石垣為城郭的重要建築核心，向全國廣泛傳播。正因其耐久性而深受築城者的歡迎，不少城郭俱堆積石垣來強化城郭防衛。

進入江戶時代後，近世城郭成為主流，為了建造石垣就需要收集花崗岩。不過日本的花崗岩產地，集中在西日本的瀨戶內海沿岸，因此西日本藉著地利，以石垣建築的城郭不斷增加。當中江戶幕府重建的大坂城石垣，可說是目前為止日本最高的石垣。另一方面，東日本的花崗岩產量不多，加上從西日本搬運花費不菲，因此擁有石垣的城郭相對較少，特別是關東地方，除了小田原城、石垣山城、新田金山城、八王子城及江戶城外，其他地方看不到大規模的石垣，畢竟作為石垣材料的花崗岩產地有限。

與此同時，城郭的石垣技術不斷改

進，出現各種新的堆砌技術，包括改良空積工法出現「敲打接」及「整切接」等技術，將石塊打磨以便更緊密結合。此外，江戶時代初期的石垣，包括江戶城、二条城、金澤城等石垣表面，利用鐵鑿敲打石塊表面，形成凹凹凸凸的紋痕裝飾點綴石垣，直至現今仍保存下來。石垣經過數百年的時間，即便失去天守及櫓等建築物，仍然存在著並展現昔日姿態。

Check! 石塊謎記號　別搶我功勞

在一些著名的近世城郭石垣，不時會看到一些大型石塊，被刻上各種特別圖案。這些圖案，其實是代表大名的印記。當豐臣秀吉或江戶幕府將軍發動天下普請建城的時候，各地大名都需要自備石塊等建築材料，興建城郭的不同部分。這時候各大名為彰顯忠誠，盡力搜羅巨大珍貴的石塊築城，以討主子歡心及誇耀自己的功勞，同時也是大名間的實力比併。當大名得到一塊珍貴石頭搬運到工地現場後，怎樣證明這石塊是自己，而不會被他人所奪呢？因此有人想到一個方法，就是在石塊刻上自己的記號，各大名為保障自己利益，都分別刻上代表自己的印記。現今一些著名城郭如大阪城，部分石塊可以看到這些特殊印記，部分在旁邊更附上解說，大家下次逛城的時候，不妨細心留意一下吧！

大阪城的石塊記號

石垣堆積發展演變

張積（張積み，ばりづみ）

主要在中世中期及之前出現。以柔軟的土沙興建高而陡峭的土壘比較困難，因此以版築鞏固土壘後，在土壘表面鋪上石塊作保護，為此貼上張石。不過成效不彰，並未廣泛使用。

練積（練積み，ねりづみ）

主要在中世中期出現。同樣在土壘表面鋪上石塊，在石塊之間以黏土及灰泥等材料黏接鞏固，因此能夠建築垂直式石垣，不過這種工法因內裏是沙土而令石垣較為脆弱。鎌刃城為代表例子。另外，加藤清正在1610年（慶長十五年）興建名古

屋城天守石垣時，所填入的三和土，也屬
練積之一。

空積（空積み，からづみ）

公元 16 世紀後半，在不使用黏土的
情況下，只以石塊間作直接接合堆積，並
以間石及飼石填補空隙。手法上，利用天
然石塊堆積，以及經過切割美化組合而
成。空積的工法，再分為野面積、敲打
接、切整接三種。各式各樣的石垣組合，
可以分散力量，形成排水良好而堅固的城
牆，自此廣泛採用。

石垣構造

近世城郭的石垣，表面看似簡單，
實際上卻很複雜。為建造一道高石垣並防
止倒塌，可謂花盡石工們的工夫，凝聚石
垣技術的結晶。石垣上的石塊包括有：石
垣出隅〔凸出轉角位〕疊積的石塊，稱
為「隅石」（すみいし）[1]；而法面（斜面）
疊積的一般石塊，則稱為「築石」（つき
いし）[2]；石垣最底下部分石塊，由「根
石」（ねいし）[3] 所構成；最上部的石塊稱
為「天端石」（てんばいし）。

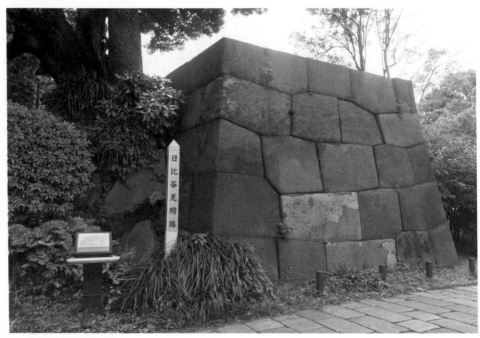

| 江戶城日比谷見附跡石垣

1 又稱「角石」（すみいし）。
2 又稱「積石」（つみいし），積石另外亦可指作為地基的礎石，支撐上面建築物柱子的落腳點。
3 雖然根石與積石同樣可解作地基的礎石，支撐上面建築物柱子的落腳點。不過在石垣的情況下，最底層的石塊只可
 稱根石，積石是指底層以上疊積的石塊，即築石的意思。

名護屋城石垣內部

興建石垣的首要步驟是從底部鋪設根石，在堅硬地基上，直接利用根石作並排狀固定底部，然後以石塊堆積上去；若然是鬆軟土質，可以利用前述的版築技術來強化地基。不過，萬一是水堀的情況，就要多花一點工夫。因為水堀底部土質較軟，所以容易出現沉降不均現象。直接在底部放置根石建築石垣的話，地基將因沉降不均導致出現空隙，容易倒塌。

因此會首先在水底鋪設以松木製成的「胴木」（どうぎ）[4]，並以短的松木製成松木釘固定周圍，然後在上面鋪設根石。有部分則將松木釘楔入兩條胴木，形成「梯子胴木」（はしごどうぎ）才在上面放根石。不論哪種方式，都是以避免胴木移位為目的。這樣即使部分地基沉降，在胴木的支撐下，石垣也不會因此沉降倒塌。至於為何選擇松木，皆因松木耐用，在水中長期浸濕亦不易腐爛，能長年使用。

根石上面鋪設的是築石。從表面上來看，築石似乎是從外面鋪至內裏，實則不然。築石只有表面的一層，築石後面，以「飼石」（かいいし）[5]進行鞏固及調整角度，使築石維持既定的角度及不易倒塌。築石及飼石後方屬石垣內部，內裏以沙石及「栗石」（くりいし）[6]等無數小型碎石頭堆積而成，統稱「裏込石」（うらごめいし）〔填石〕。這些裏込石在石垣內堆積支撐，形成許多空隙，因此排水性良好。即使在下雨天的時候，雨水亦很易從裏込石的間隙流走，防止因雨水積聚而形成水壓，對石垣內部構成壓力損害石垣。若是野面積等砌法，築石之間表面會有間隙的緣故，因此會以名為「間詰石」（まづめいし）的小石填補空隙。石垣的最上層則蓋以天端石。

築石加工堆砌分類

近世城郭石垣的空積堆砌方法中，築石按照加工程度，分為「野面積」、「敲打接」、及「切整接」共三種。「接ぎ」（はぎ，ハギ）有連繫結合的意思，意指「石與石的接合方法」。這三種加工分類方法，據說出自江戶時代中期的儒學者荻生徂徠，於1727年（享保十二年）所著的軍學書《鈐錄》。野面積是空積之中，現存最古老的堆積方法；之後按順序是敲打接及切整接，不過在切整接的石垣出現後，也有新石垣仍繼續以野面積方式堆積。

4 粗大的木材。
5 填滿築石間後方空罅的小石。
6 直徑約 10 至 15 厘米的石頭。

野面積（野面積み のづらづみ）

最早期的空積石垣，以天然石塊在近乎沒加工甚至不加工的情況下，直接用作堆砌疊積上去，稱為野面積。從外觀所見，石塊形狀無統一性，有雜亂無章之感。因石塊形狀尺寸不一，導致築石間隙較多及明顯，遂利用名為間詰石的小石塞入間隙填滿，以咬合方式作調整。由於野面積是原始工法，因此堆積的高度不高。此外，石塊表面明顯粗糙，突出在外的石塊也比較多，加上石塊之間凹凸不平無法緊密結合，導致敵人可以利用間隙及突出位置，輕易攀登石垣。不過，間隙明顯代表排水性優良，雨水很快就會從間隙溜走，令石垣很耐用，這種堅固而獨特的粗糙手法，加上造價相對便宜，也有其吸引力。

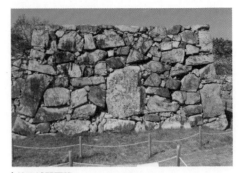

竹田城野面積

野面積這種初期堆積石垣的技術，雖然始見於鎌倉時代末期，但是真正實際使用於城郭的時間，則是戰國時代。由於穴太眾的石垣堆積技術之高足以自豪，因此由穴太眾所建的野面積石垣，稱之為「穴太積」（穴太積み，あのうづみ）。不過穴太積這名稱始見於昭和初期，而穴太眾並非只製作野面積石垣，後來亦有參與製作敲打接及切整接石垣。

日出城（大分縣速見郡）本丸的穴太積

敲打接（打込ハギ，打込接ぎ，うちこみはぎ）

之後，石工發明將天然石塊的表面凸出之處，以及角落的接合部分，進行加工削整打磨，造成較平的表面，以減少築石間隙的接合堆積方式，稱為敲打接。雖然如野面積般直接堆積上去，不過石塊連接

津山城天守台以敲打接方式堆砌

位置曾打磨削除粗糙表面，使石塊較易接合。但由於無法完全避免出現間隙，所以與野面積同樣，需要楔入間詰石來填滿空隙的情況較多。在豐臣秀吉出兵朝鮮的文祿年間（1592 年至 1596 年）漸變主流。特別是關原之戰後，這種敲打接的手法相當盛行。相比野面積，可以建築更高、勾配更陡峭的石垣。

切整接（切込ハギ，切込み接ぎ，きりこみはぎ）

緊接敲打接之後，石工對石塊切割並徹底加工，將四邊打磨成如方形塊狀般的角石（かくいし）[1]，使石塊間緊密結合得近乎沒有空隙的堆積工法，稱為切整接。由於幾乎看不到間隙的緣故，石垣外觀上很美麗齊整。為填滿一些細微間隙，石工會放入如板塊般薄的加工間詰石。切整接

始見於慶長年間的近世城郭。最初從隅石的加工開始，慢慢變成整塊石垣都採用切整接，江戶時代初期（元和年間，1615 年至 1624 年）以後，逐漸廣為採用。關於疊積石垣的方法，不論是敲打接還是切整接，石頭或多或少都經過加工，故此石塊之間因緊密結合，隙間變得狹窄，其排水效率變得較弱，因此另設排水路及排水口以疏通內裏積水。

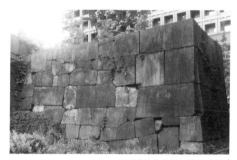

江戶城赤坂見附跡的切整接

Check! 排水用的石樋（いしとい）

部分城郭的石垣，會在外面增設名為石樋的導水管，將城內及石垣的水集中往外排放，因此部分石樋下方是水堀以便排走。此外，石樋也作水堀之間調節水位之用。

上田城的石樋

1 這是指如方形狀的角石（かくいし），與上述位處角落的角石（すみいし）是不同的。漢字雖然一樣，但發音並不相同。為免誤會，內文指的角石一律是かくいし，すみいし一律稱作隅石。

堆砌排列方法分類

不論是野面積、敲打接還是切整接，石垣在堆砌時，有著不同的排列方法，主要可分為「亂積」及「布積」兩大類。此外，還有「谷積」及「龜甲積」等衍生的堆積排列方法。然而，不論是加工、堆積及排列方法，要視乎石塊種類，以及興建城郭的預算而定。因此，部分大名或會因財政緊絀，在修復石垣的時候，故意重新利用既有的石塊，以較為便宜的野面積方式重新堆砌。

亂積（亂積み，らんづみ）

大而不同的天然石，部分或經過平整加工，可以向不同方向組合堆積，不規則胡亂疊砌堆積的方法，又稱為「亂層積」（亂層積み，らんそうづみ）。安土桃山時代較為常見。

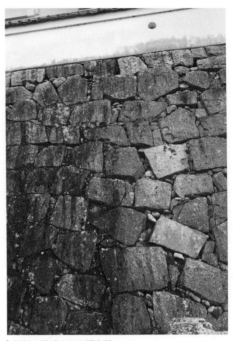

伊賀上野城天守石垣布積

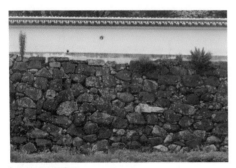

富岡城石垣亂積

布積（布積み，ぬのづみ）

以較大型且高度相同的角石，橫列並排堆積的方法，亦稱為「整層積」（整層積み，せいそうづみ）。一般與切整接配合，就能堆砌出既齊整又美麗的石垣。

整層亂積（整層亂積み，せいそうらんづみ）

布積的衍生型，使用大而長度不一的長方形石塊，橫列成排堆積的方法，由於長方形石塊結合亂積手法，接口沒有明顯的貫通連接，因此比布積較少造成崩塌。

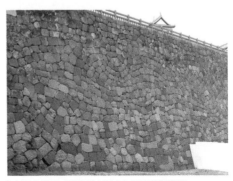

白河小峰城（福島縣白河市）石垣整層亂積

卷石垣（まきいしがき）

為防止石垣出現石孕而崩塌的現象，在現存石垣的前方增建「卷石垣」加強保護。現存城跡之中，以鳥取城的天球丸，屬於呈球面狀的卷石垣，為現時唯一可以確認的球面石垣。

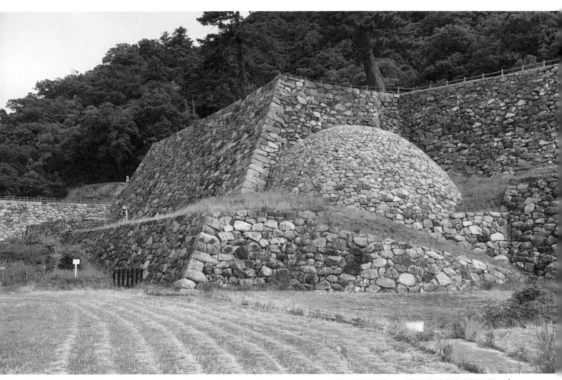

鳥取城的天球丸，明顯看到球狀的卷石垣。

Check! 擴張石垣怎樣辦？

部分城郭因重修擴張規模，連帶石垣亦有所改變。若果清拆石垣重新修築，費時且價值不菲，築城者因而想到直接在石垣旁邊增建石垣增加其規模，於是出現一幅不協調的石垣鋪設景象。著名的例子有：中津城、福知山城（京都府福知山市）。以中津城為例，黑田孝高興建時本身已有石垣，後來細川忠興成為中津城城主後擴建石垣，直接在原有石垣上作伸延。現時中津城本丸北面石垣，留有黑田、細川兩時期的石垣，兩者之間有一條明顯的Y字型裂痕分開，很易看到何者是細川忠興後期增建的石垣。

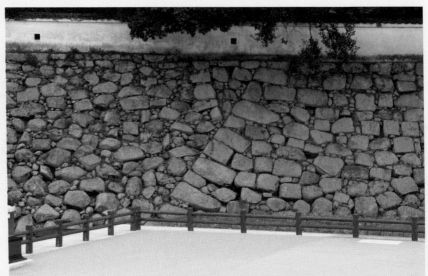

| 中津城本丸北面石垣，右為黑田時期，左為細川時期，兩者之間有一條明顯的 y 字型裂痕分開。

石垣外觀分類

外觀上，即使是簡單的亂積，亦有不同的外觀排列。此外，部分位置也有特定砌法，以加強石垣的抗震能力。

角落特別砌法：算木積（算木積み，さんぎづみ）

當石垣砌至轉角位時，沒有連接的話便會造成斷層，影響石垣的堅固度。因此針對石垣出角〔外角〕的轉角部分，出現了一種名為「算木積」的角落堆砌石垣技術。首先隅石經過加工成長方體狀，長闊比例大約為 1:2~3（長邊長度為短邊的兩至三倍）。在石垣兩端連接的角落位置，石塊按長短邊交替的堆砌方式，齊整地堆

積上去，短的一邊以隅脇石（すみわきいし）並排旁邊固定以增加強度，整體外形相當美觀。算木積大約在 1605 年（慶長十年）前後出現，此後興建的城郭石垣亦經常看到。大阪城山里丸的石垣，是以切整接方式堆砌石垣，並以算木積方式建築石垣角落。

谷積（谷積み，たにづみ）

又稱落積（落積み，おとしづみ），將築石傾斜呈菱形狀站立的堆積方法，亦有以長方形築石堆砌谷積為例子。這種砌法的城郭石垣，多屬於近世的建造方式。若築石的對角線呈垂直狀，稱為矢筈積（矢筈積み，やはずつみ）。至於由四角錐

體的築石所組成的砌法，則稱為間知石積
（間知石積み，けんちいしづみ）

龜甲積（龜甲積み，きっこうづみ）

築石加工成六角形形狀再堆積上去，
屬於切整接的其中一種，因外貌猶如烏龜
的背殼模樣而得名。這種加工方法，雖然
因石塊受力均等分散而難以崩塌，不過在
江戶時代後期，只見於低石垣的建築上。
沖繩的城郭，則稱這種方法為「相方積」
（相方積み，あいかたづみ）。

玉石積（玉石積み　たまいしづみ）

利用玉石〔鵝卵石〕作堆積的方法。
由於不堅固，因此無法建築成高石垣。

笑積（笑い積み　わらいづみ）

大築石周圍被相對細小築石所包圍的
堆積方法。

名古屋城西南隅櫓的算木積 |

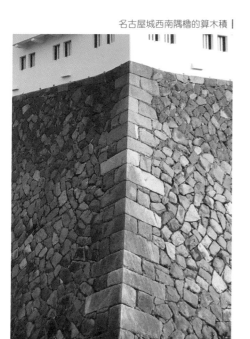

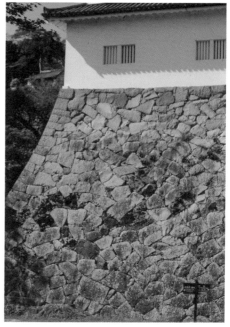

彥根城天秤櫓石垣的谷積 |

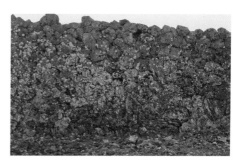

中城城三之郭的龜甲積 |

橫須賀城（靜岡縣掛川市）玉石積 |

隨著堆砌的種類及排列的不同工法，形成以下各種各樣的配搭：

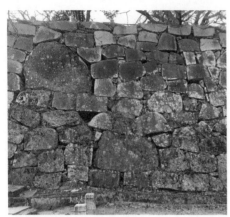

| 敲打接、笑積：福岡城東御門跡石垣

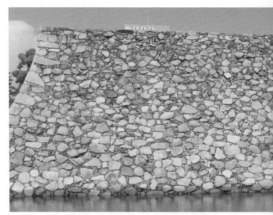

| 野面、亂積：高松城天守台

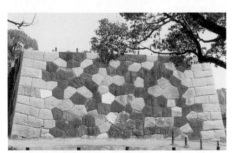

| 切整接、龜甲積：佐賀城西南隅櫓台

| 敲打接、谷積：大洲城高欄櫓

| 江戶城天守台：左邊矮石垣為切整接、亂積；右邊高石垣為切整接、布積

Check! 最高石垣

日本單一最高石垣,究竟有多高呢?有關石垣高度的測量方法,是由石垣最底的根石開始,至石垣頂部天端石為止的垂直高度。至於日本單一最高石垣,以前通說是伊賀上野城本丸西面的石垣,高度約29.7米。不過,根據現代人對石垣高度的測量,發現大阪城本丸東面的石垣,高度約32米(一說約33米)。大阪城遂取代伊賀上野城,成為擁有日本最高石垣的城郭。

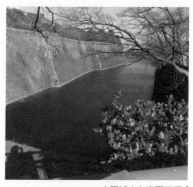

大阪城本丸東面石垣 |

丸龜城石垣 |

以上是單一石垣的高度,部分平山城依山興建石垣,遠看變成多層石垣疊積在一起。若將這些石垣高度一併計算,其總石垣高度則以丸龜城(香川縣丸龜市)最高。丸龜城的石垣一共四層,總高度達到約60米。

寺勾配與宮勾配

石垣隨著勾配幅度改變而有不同稱呼,從石垣最上部的天端(てんば)開始,勾配呈上急下緩的弧型曲線,稱為寺勾配(てらこうばい)。寺勾配語源與寺院有關,因寺院屋頂隅棟〔垂脊〕也是類似弧度,又稱扇勾配(扇の勾配,おうぎのこうばい),其弧度猶如一把扇子;至於勾配沒有變化,石垣成一直線伸延至底部,稱為宮勾配(みやこうばい)。宮勾配語源則與神社有關,因神社屋頂隅棟也是呈一直線沒有弧度。戰國時代的兩位築城名人:加藤清正及藤堂高虎,分別是兩派的支持者。加藤清正建築的石垣以寺勾配為主;而藤堂高虎所築的石垣則以宮勾配為主。

延岡城的寺勾配，傳說只要拿走石塊，石垣便會倒塌，
足以活埋千人，因而有「千人殺」之譽。

伊賀上野城的宮勾配

Check! 石垣最強技術 忍返（忍返し，しのびがえし）

　　上文提到加藤清正的寺勾配，代表作是熊本城的石垣。其精妙之處，獲得
「武者返」（武者返し，むしゃがえし）、「忍返」的別稱。熊本城石垣底部坡幅
平緩，不過隨著高度上升，勾配亦慢慢增加，來到最上面約三分之一位置時，
勾配急劇增加，直到頂部天端石的斜坡幅度，變成幾乎垂直狀態。這種石垣堆
砌方式，既鞏固石垣使之不易倒塌，亦令不論是武士還是忍者都無法攀過石垣
爬入城內，被逼折返無功而回。最著名例子是 1877 年（明治十年）西南戰爭期
間，西鄉隆盛無法攻克熊本城的石垣，不禁大嘆是輸給清正公了！加藤清正的
寺勾配，可說是石垣的最強技術。

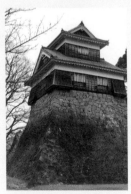

熊本城未申櫓石垣的忍返

　　此外，還有另一種石垣技術亦稱忍返，這就是
跳出石垣（はねだしいしがき）的設計。跳出石垣
將石垣最頂的天端石，由普通石塊換成板狀的切石
（きりいし），令天端石猶如簷篷凸出在石垣之外。
當敵人攀爬石垣至頂部時碰頂，大大增加爬入城內
的難度。擁有跳出石垣的城郭甚少，只有五稜郭、
品川台場及人吉城（熊本縣人吉市）等例子。

人吉城石垣的忍返

石塊切割及搬運

從花崗岩產地開採石塊作為建築材料的時候，有些石塊可能因體積過於龐大或外觀等其他因素，需要對石塊進行切割以便運輸。那麼古時是怎樣切割石塊呢？先在石塊的預定切割線上，以鐵鑿每隔一小段距離敲打，形成多個矢印〔鑿印〕。然後以鐵鑿再敲打矢印之間的空隙切割出來。不過有時按照實際情況，部分刻有矢印的石塊，最終沒有被切割出來而留下痕跡。

把石塊切割後，將其搬往指定地方建城。在搬運巨石時，會使用一種名為修羅（しゅら）[1]的搬運工具。首先在修羅下面，沿路鋪上圓木柱以便滾動，然後將巨石推至修羅上面，由多名工人聯手拖拉，指揮者一般會乘著巨石發號司令。路途遙遠的話，就會利用海運，集合人力把巨石拉至船上，利用海水潮漲浮起船隻以便運輸。在搬運時基於各種原因，把搬運中的石塊原地棄置，這些石稱為「殘念石」，部分城郭史跡仍遺留「殘念石」的蹤跡。

鏡石（かがみいし）

在建造大規模城郭時，領主會在虎口附近的石垣，特別放置一塊巨大石塊，藉此彰顯自身的權力財力，這塊巨石稱為鏡石（かがみいし）。在大阪城本丸的櫻門枡形，石垣內有一塊名為「蛸石」的鏡石。「蛸石」5.5 米高乘以 11.7 米長，表面露出面積 54.93 平方米，重量推算約 130 噸，是日本城郭最大的鏡石。這塊「蛸石」為 1620 年（元和六年）江戶幕府興建德川大坂城的時候，由備前（約現今岡山縣）岡山藩主池田忠雄所贈。

甲府城的石塊留有矢印痕跡

洲本城（兵庫縣洲本市）的殘念石，被遺棄的石塊留有矢印痕跡。

位於大阪城櫻門的蛸石

1 搬運石材所用的木製大型橇。

Check! 石垣也會懷孕？

石垣在保養上，通常需要面對一個難題，就是石垣從內部出現壓力，導致石垣外側猶如「大肚婆」般凸出膨脹，稱為「石孕」（石孕み，いしはらみ）的問題。究其原因包括：石垣長年受壓變形及崩塌；石垣被附近種植的樹木根部伸展推壓；為補強石垣以灰泥填入間隙，卻導致妨礙雨水排出積聚在

白河小峰城在 2017 年時仍對石垣進行維修

內等等。高松城在 2003 年受颱風影響，仙台城及白河小峰城在 2011 年因東日本大地震影響導致石垣崩塌，其事故原因之一在於石孕加速石垣老化倒塌。為防止石孕出現，石垣須進行檢查保養，因此近年不少城郭均進行大規模的石垣維修，包括弘前城、高松城、仙台城、白河小峰城、熊本城、二本松城、丸龜城、大和郡山城（奈良縣大和郡山市）等等，當中弘前城天守更以拖曳方式搬離天守台，然後針對天守下的石垣進行復修工程。

弘前城長達十年的本丸石垣維修工程

Check! 古代人也講究環保？ 轉用石（てんようせき）

　　轉用石是戰國時代及江戶時代，在興建城郭之際，將原本作為其他用途的石塊，換作建築石材使用。

　　由於興建城郭需要使用大量石塊，少不免會遇上石材不足的窘境，因此只好從其地地方的石塊入手。部分領主會選用敵方武將的墓石作為建城的石材，以彰顯自己的權力。除墓石外，還會從寺院及舊領主的墓地中，收集石佛、寶篋印塔、石燈籠、五輪塔、石臼等石材使用。當中以福知山城及大和郡山城最常見這種轉用石，在福知山城，已知使用了大約450至500塊轉用石，在重建工作時又挖掘出約300塊。姬路城乾小天守北側的石垣，以及大阪城本丸石垣均能看到石臼等轉用石。

　　領主為建造石垣，不只墓石及民家的礎石，就連石佛亦會收集徵用，不過對部分領主而言並非什麼光彩事。雖然從敵人手上沒收而感到自豪，但基本上都是從領民手中掠奪。轉用石可說是領主無法收集石材，事實上是資金缺乏的情況下不得已所採用的方法，多數用於不顯眼的地面部分及水面下。不過，也有人故意將轉用石用於正面中央部及角落等令人囑目的地方。對部分戰國時代的人來說，城郭並不單是追求物理性質的強，還集結多人力量，令城郭得到強大的神秘力量所保護，為此領主從領民處收集轉用石作石垣來實現力量。墓石及石佛集結人類代代先祖的思念及信仰力量，因此被認為是最適合用作建城的石垣材料。轉用石放置在清楚易見的地方，是領主與領民團結為一體象徵，也是對提供轉用石的領民的的一種肯定。

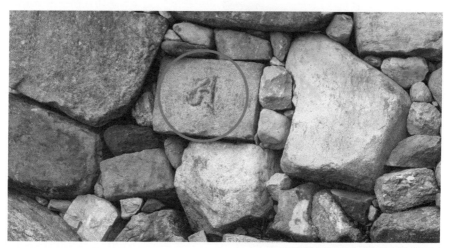

大和郡山城天守台的轉用石（紅圈示）

虎口（こぐち）

介紹了土壘及石垣後，就輪到其出入口場所。中文有一個四字成語叫「虎口逃生」，形容人經歷極大危險時安全逃脫；日文也有這句話「虎口を脱する」，跟中文意思一樣。兩者不約而同，都有「虎口」一詞。不過，日文的虎口其實也是城郭術語，意指城郭或曲輪的出入口，原本寫作「小口」。當敵人攻擊一座城郭時，許多敵人會一下子衝過來，出入口處自然是戰鬥最激烈的地方，也是生死攸關的危險最大的地方，因此虎口被用來作為出入口的名稱。虎口另一種讀法（ここう），則是指中世紀的戰場上或陣地上的一個危險地方。

| 鎌刃城虎口

城郭由土壘及石垣所形成的壘線[1]包圍，為了方便人們進出城郭，要將基線切開形成虎口，不過切斷基線的城郭就會變得脆弱，呈現缺口弱點。當爆發戰爭的時候，敵軍因虎口是城郭的弱點而首先逼近，成為敵我雙方爭奪城郭的首個地方。

對守方而言，虎口是最重要及最需要保護的部分，是城郭攻防要所的關鍵點，應該重點佈防。因此必須把虎口做成最堅固的設施，以抵抗敵人攻擊及保護裏面守軍。基於這個原因，為了令敵人更難進入、守軍更易防守，虎口的設計可說是最需要花費工夫，構思精妙的佈局之餘，亦凝聚各項的技術結晶。然而，虎口設計太多太複雜的話，卻會干擾領主等人的平常生活。因此，虎口設計必須有防禦性之餘，也不會對日常生活構成妨礙。

虎口歷史

在古代，虎口只是一個設有木門作正門，兩側建有櫓等協助防衛的簡單建築。不過在中世紀的中世山城，許多城郭都會在建造土木工程上花費工夫，使虎口更容易防守更難攻擊。踏入戰國時代之後，除了不同種類的土木工程設計增添虎口的攻擊難度外，還通過建造城門和櫓來創造更強大的虎口，最終這些建築成為以保護虎口為中心的設施。即使是一個簡單平坦的虎口，也可以透過設置一棟兩層高的櫓門，變成一個易守難攻的據點。

虎口特色

城的總出入口一般最少有兩個，可以分為城郭正面[2]虎口，稱為表口（おもてぐち），另有大手（おおて）、大手口（お

1 由土壘或石垣所組織的防衛線。
2 近世城郭一般在南方，坐北望南。

おてぐち）、追手（おうて）、追手口（お
うてぐち）的不同稱呼；以及在城郭後面
建造的虎口，稱為裏口（うらぐち），又
稱搦手（からめて）、搦手口（からめて
ぐち）。表口及裏口兩部分，也是城郭最
外層曲輪的虎口，為防範敵人入侵特別作
出嚴密的防備。此外，城郭內部各曲輪的
出入口位置，亦存在著大大小小不同的虎
口。

築城者在設計城郭時，考慮到若然
將虎口與大街直接連成直線的話，敵人會
輕易地長驅直進，造成攻擊容易、防衛困
難的缺點。因此虎口需要設置阻礙，以減
慢敵人的速度。設計虎口的最關鍵之處，
就是防止太多敵人同時進入，最簡單方法
是縮小門口的闊度。狹窄的出入口可以避
免同時間讓複數敵人通過，這就是小口的
由來。部分虎口會故意將出入口通道設
計得迂迴曲折，增加敵人攻城難度的同
時，也方便守軍從側面的石垣上攻擊敵
人。此外，一般會在虎口前設置堀及橋
樑等障礙以收窄道路範圍，讓守軍可以
集中攻擊敵人。

將虎口造得曲折的主要原因，是為了
不僅僅從一個方向，而是從不同的方向，
包抄攻擊進攻城門的敵人。敵人通過時道
路成直角彎曲，即使許多敵軍士兵進攻，
守軍也可以從兩個或更多的地方進行側面
攻擊，消除死角盲點[3]。這種從側面攻擊
的結構建築，稱為「橫矢掛」（よこやがか
り），後面再作介紹。

虎口種類

按照築城者的設計心思，虎口有著許
多不同的形狀和大小。現在介紹當中的主
要類型：

姫路城大手口 |

三春城（福島縣田村郡）搦手口 |

3　無法射擊或看到的地方。

平虎口（ひらこぐち）

　　在設計虎口時，最單純和最基本的類型就是「平虎口」。平虎口又稱為平入（ひらいり），連同堀和土壘石垣等組成一個曲輪。平虎口顧名思義就是平坦的入口，虎口建在土壘切割分隔上的簡單建造，可以直接進入城郭，容易與敵人正面交鋒。缺點是虎口沒有其他防備，敵人可以一下子直接衝進來。在這種情況下，守軍必須在虎口阻擋敵人從正面進攻，或會處於不利地位。

┃湯築城搦手門的平虎口

坂虎口（さかこぐち）

　　常見於中世山城，築城者刻意在虎口前面設計一條陡峭的斜坡，以減少敵人接近的速度，方便守軍射擊，這種設計稱為坂虎口。

┃要害山城主郭的坂虎口

一文字虎口（いちもんじこぐち）

平虎口的強化版，為了防止敵人直進，築城者會在虎口內外堆積土壘或石垣，構建成一條一文字形[1]的防壘。設於虎口內側的稱為「蔀土居」（しとみどい）、設於外側的則稱為「莿土居」（かざしどい）。這些直線防壘遮擋城郭內部，使敵人難以從外面窺探城郭內部虛實，稱為「一文字虎口」（いちもんじこぐち），又稱之為「一文字土居」（いちもんじどい）。以高松城為例，在三丸御殿入口的櫻御門內，以石垣建造蔀土居，既避免讓人直進，又防止看到御殿。

館林城（群馬縣館林市）土橋門後的蔀土居 |

喰違虎口（くいちがいこぐち）

隨著戰鬥的規模越來越大，虎口變得更加重要，為了提高城郭的防禦能力，堀、土壘和石垣的佈局變得更加複雜。針對虎口的設計而言，除了一般正面設計簡單的虎口外，還有一些針對強化城郭防衛而設計的虎口。有些虎口設計到與道路成倚角或直角，形成曲折道路，稱為「喰違虎口」，又稱「食違虎口」。即是把兩邊的土壘或石垣作前後水平錯開，使其不重合，虎口設在側面以防止敵人直入，因此虎口的曲折位相當考工夫。以前兩邊的土壘和石垣是同一水平，現在作前後水平錯開，使土壘可以在側面而不是正面進行切割。土壘被切割成不同的方向，以便可以在虎口前道路彎曲，迫使敵人在進攻城郭的途中，不得不以鉤手（かぎのて）〔直角轉彎〕方式進入。敵人以 S 型、N 型或 Z 型路線這種曲折方式行軍，不但因無法簡單長驅直進花費時間，曲折處還可以讓城壁上及櫓內的守軍，向敵人作出橫矢[2]狙擊。

二俁城（靜岡縣濱松市）本丸搦門的喰違虎口。 |

1 直線狀。
2 作出兩個方向或以上的射擊、從側面攻擊。

枡形虎口（ますがたこぐち）

虎口這種防守技術的應用，最終在戰國時代末期，發展成一種更強形態的枡形（ますがた）[1] 虎口設計。「枡形虎口」[2] 最初主要出現在西日本，是一個擁有雙重虎口的方形空間，除虎口外，其他地方被土壘或石垣所包圍。這種地形從上面俯視，猶如四角形的枡，因而得名。當敵人在突破首重城門，入侵枡形內部後，須要轉過直角才能到達第二道門，然後會被第二道門阻止進入城內，此時敵人被困在一個小形廣場上，同時在枡形內受到守軍從四方八面全力狙擊。「枡形虎口」通說始於桃山時代，關原之戰後所築的近世城郭多有採用，可說是最強的防衛虎口。

有關枡形虎口的城，一般而言有兩道門，一道在前面，另一道在後面，兩道門以直角形式相連為佳。不過，現實中不少枡形虎口的城門，不是直角形式而是向左或向右移位的桝形，例如松本城的枡形虎口便是向右移位。枡形虎口的基本設計，最前面以狹小的高麗門為首個城門入口，入內後就是枡形空間，通常右面是作為第二重城門的櫓門，左面及正面都是與櫓門相連的多門櫓，守軍可以從左、正、右三方夾擊敵軍，大大增添攻城的難度，可說是虎口設計的最強形態。雖然不少枡形虎口的設計以往右為主，但亦有往左轉的設計，只因枡形建在曲輪的右端。枡形發展成高麗門與櫓門兩種形態，直到關原之戰

後才逐漸流行起來。不過，也有一些只有後門而不設前門，還有一些只有前門的特別例子。

| 駿府城大手門枡形虎口

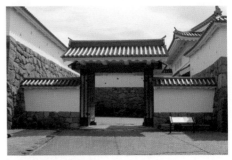

| 甲府城山手門枡形虎口

連續枡形（れんぞくますがた）

在某些情況下，一個枡形空間的內部被分割成兩個連續的枡形，以進一步加強防禦。兩個連續的枡形被稱為連續枡形。即使其中一個落入敵手，其周圍的石垣及土壘也會使敵人無法輕易靠近。例子有：熊本城。

1 枡：盛載米、豆、酒等方形容器，古時作量度單位。
2 亦寫作桝形。

外枡形（そとますがた）與內枡形（うちますがた）

　　枡形在設計上有兩種類型，分別是外枡形和內枡形。枡形從曲輪內部伸出來的一個小方形空間稱為外枡形，外枡形增加了可用空間的，許多向外伸延的枡形，因被堀三面包圍，這使它們成為守衛城郭的士兵的重要立足點，便於防守。將枡形圍在曲輪內的一個小方形空間，稱為內枡形。內枡形雖然減少了曲輪內部的面積，不過與外枡形不同，內枡形與曲輪沒有隔開，因此可以將守軍放在內枡形的四周，使其更容易從不同方向攻擊敵人。兩種枡形混合的形態亦曾出現，一部分向外凸出，另一部分向內，可說是兩者的混合體。

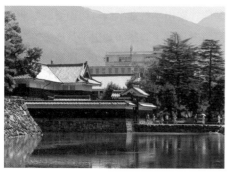
松本城黑門外枡形，明顯凸出於城外。|

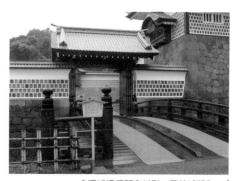
金澤城橋爪門內枡形，藏於城郭內。|

Check! 枡形尺寸

　　江戶時代的軍事書《甲陽軍鑑》曾提及枡形空間的理想尺寸是「五八」（ごはち），即是5間（約10米）闊8間（約16米）長的面積，可以容納25至30名騎兵，而每名騎兵則有4名隨從，即是可容納約120人的空間。這個尺寸可能是指戰國時代的城郭規模，不過從

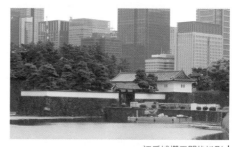
江戶城櫻田門的枡形 |

江戶時代近世城郭所殘留的枡形所見，江戶城外門櫻田門枡形是15.5間（約28米）乘21.5間（約39米），而江戶時代大坂城大手門枡形則是17間（約31米）乘28間（約50米），大大超出《甲陽軍鑑》提及的尺寸。

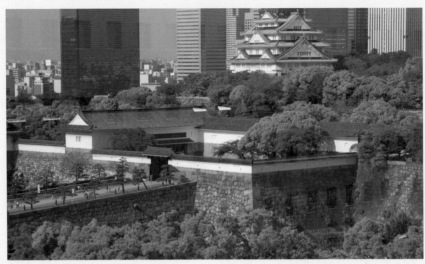

▌大阪城大手門枡形

左袖

在設計喰違虎口及枡形虎口時，一般
會配搭「左袖」的城郭設計。左袖原意指鎧
甲左側的袖。城中守軍在向城外敵軍射擊
時，一身體以左側向前舉弓的射箭功架[1]。
為免守軍身體的正面暴露過多，因此築城者
在築城時，從城門的左側位置建造一個伸延
凸出的空間，以便守軍攻擊接近城門的敵
人，這就是左袖。因為左袖的關係，基於防
守上的便利，所以設置內枡形時，一般以首
重城門後路線往右轉的右折枡形較多。不過
有時因地形及繩張關係，會反方向設置左折
枡形，高松城是其中一個例子。

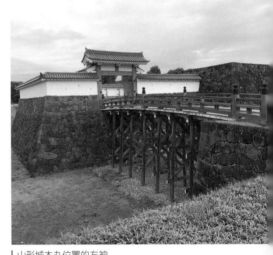

▌山形城本丸位置的左袖

1 鎧的左袖亦同時在前。

馬出

在戰國時代末期，西日本出現枡形虎口的虎口設計；至於東日本亦不遑多讓，出現「馬出」的虎口設計形態。

身為城郭出入口的虎口，單靠堀不一定有足夠保護。為增加攻城的難度，部分城郭為了可以在虎口外進行防衛，於是在虎口外側堀的對岸空地，以土壘或石垣作三方面包圍而成的一個小曲輪，以保護後方的城郭虎口，稱為馬出。在虎口前設置一個馬出，既可防止敵人輕易抵達虎口，還可以阻擋敵人直接觀察虎口，並掩蓋守軍行動。再者，馬出可以作為一個前線防守射擊陣地，利於保護虎口並分散包圍城郭的敵人數量。

大阪城馬出「真田丸」模型

馬出範圍必須比城郭虎口為大，足以在前方覆蓋保護。大多數馬出會在外圍挖堀，與背後的堀相連。由於馬出從屬於城郭的關係，因此馬出外堀的大小，相比城郭的堀為小。馬出的虎口，一般設計在兩側，以土橋或木橋與外部連接。當敵人攻擊馬出的虎口時，城郭與馬出的守軍可以夾擊敵人。

此外，馬出能夠作為小型部隊的駐紮地，成為城郭守軍的出擊場所。守軍從城郭的虎口出擊後，棲身於作為橋頭堡性質的馬出，待敵人接近時，從馬出攻擊以阻止敵人靠近城郭。由於馬出一般被用作攻擊敵人的前線基地，在大多數情況下，很少在馬出內豎立大型建築物，以免淪陷後建築物成為敵人的避身之所。即使馬出被搶走，也因為敵人集中在馬出，所以守軍可以從城郭內一齊向馬出射擊。敵人一旦攻入馬出，亦很難與外面的敵人溝通協同作戰。

馬出可以小如一個只用土壘築成的小曲輪，也可以是如篠山城般的大型馬出。若是較大規模的馬出，猶如出丸般存在，則直接稱為馬出曲輪，亦可以稱為出郭（でぐるわ）、出丸（でまる）。馬出的著名例子如大阪城的真田丸，就是呈大規模的馬出曲輪。

馬出形狀

作為虎口外的一個攻擊據點設施，馬出主要分為以下兩種類型：

丸馬出（まるうまだし）

丸馬出外型呈弧形般半圓形狀，其外側有一條守護丸馬出的三日月堀[2]。由於

很難用石垣砌出半圓形，因此丸馬出都是用土壘築成。丸馬出是甲州流（武田流）的軍學特色，現存的例子如諏訪原城、小山城（靜岡縣榛原郡）。

諏訪原城的二曲輪中馬出，長 28 米闊 40 米（內堀寬 18 米），是日本最大規模的丸馬出。

角馬出（かくうまだし）

比丸馬出出現時期稍晚，大約為武田氏滅亡（1582 年）後始出現的新型馬出，外型呈日文的「コ」字的正方或長方形。角馬出不算普及，主要見於後北条氏的城郭。現存篠山城的馬出，也屬於角馬出類型。與丸馬出不同的是，角馬出能夠以石垣方式建造。

篠山城東角馬出是石垣堆積的角馬出

馬出分佈

擁有馬出的城郭，主要分佈於東日本，不論東北、關東、中部及近畿的滋賀縣，皆可見其蹤影。當中戰國時代出現的馬出，丸馬出幾乎與武田氏的勢力範圍重疊；而角馬出的分佈則大多在後北条氏的勢力範圍內。因此相傳丸馬出由武田氏所創；角馬出則由後北条氏發明。相反在西日本，戰國時代不論近畿其餘地方、中國、四國和九州地區等等，馬出都很罕見。

原本西日本枡形技術較為進步，而東日本則馬出設計相對發達。然而，隨著時間的推移和統一政權的出現，出現了技術上的融合，枡形逐漸傳播到日本東部，而馬出則傳播到日本西部。一些城郭更被建成了裏面枡形外面馬出，兩種形態的虎口佈局防衛，以使它們的防禦更加嚴密。

江戶時代的會津若松城採用雙重結構，城郭外部設有馬出形狀的北出丸和西出丸，而內部則有枡形虎口防禦。這種構造在明治時代初期的戊辰戰爭中，成功地阻止了試圖突破北出丸大手門（追手門）的新政府軍隊，導致長期的圍城戰。馬出大多在明治時代被破壞殆盡。現存的馬出分別有：諏訪原城、篠山城、五稜郭等等。

會津若松城北出丸

壘線

在說明土壘及石垣的功用後，接下來介紹利用土壘或石垣包圍城郭，製作出城郭邊界的壘線。在近世城郭中，注重劃定壘線的防衛範圍，盡量避免出現防衛死角，以免讓敵人有躲避喘息的空間。

為製造沒有死角的城郭，築城者故意將壘線屈曲，活用「橫矢掛」的設計，務求從不同角度將敵人一網打盡。撤除射擊死角，守軍可以從石垣上、櫓的狹間及格子窗等，以弓箭鐵砲射擊敵人。對於下方從石垣爬上來的敵人，則以石落方式作立體對應。

守城必備設計：
橫矢掛（よこやがかり）

人對於正面的攻擊，會因眼前所見自然作出防衛，不過對於來自旁邊及背後的攻擊，因看不到而無法防衛，形同無防備狀態。因此在古代的軍事戰術，從側面攻擊敵人，往往能重創敵人，收奇兵之效。「橫矢」（よこや）是指戰場上從敵人側面以弓箭、鐵砲等遠程武器作側翼射擊的戰術。

在設計城郭時，利用石垣及土壘作障礙，把城郭的道路造得迂迴曲折，並於沿路側面設置不同的防衛據點，以便守軍向沿路攻城的敵人作出橫矢射擊，一般稱這些戰術設計為「橫矢掛」[1]。以橫矢這種攻擊方式，將敵人殲滅於城郭內外，乃守城的常見手段。因此在築城的繩張階段時，如何藉著劃分壘線，設置不同的橫矢掛助守軍防衛，可說很考驗築城者的心思。前述的枡形虎口能夠以多方包圍的方式作橫矢攻擊，為最有效果的橫矢掛設計防衛設施。

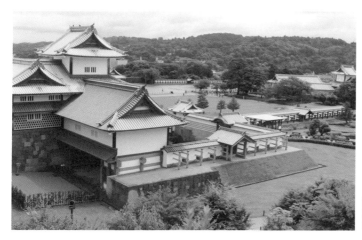

枡形虎口能夠以多方包圍的方式作橫矢攻擊。圖為金澤城橋爪門枡形設計。

| 又稱「設置橫矢」

壘線與橫矢掛結合

江戶時代的軍學家，大致上將壘線分成以下不同種類：出隅、入隅、合橫矢、橫矢枡形、橫矢隅落、屏風折、橫矢邪等等。現存城跡亦保留著各種形式的壘線，從中可窺見與橫矢掛的組合。

一座城的壘線若呈四角形狀，那麼四角形的隅〔角落〕部分稱為「出隅」。單純一個「出隅」為死角，守軍無法充分狙擊之餘，也容易遭到敵軍來自下方的攻擊，因此將角落屈向內側凹陷，形成兩個「出隅」小角將原有死角消除，凹陷的位置稱為「入隅」。守軍可以從兩個「出隅」射擊「入隅」的敵人；亦可以在「出隅」間互相狙擊對方死角下的敵人，這是「橫矢掛」的最基本組合。以赤穗城（兵庫縣赤穗市）為例子，「入隅」與「出隅」組合並用，猶如十字砲火形式，從不同方向狙擊敵人。

當壘線連續以「入隅」與「出隅」的方式設計，從高空俯視猶如一道屏風狀，這種設計可稱為「屏風折」。石垣如屏風般樹立，並作幾重的屈曲，形成徹底沒有死角的防禦工事。

著名的例子如大阪城南面的石垣，就是這種延綿曲折的屏風形狀。大阪城水堀闊而廣，有效分隔城壁與對岸的距離，形成無論從什麼地方都無法靠近的堅牢防衛。此外，松山城的本丸，亦擁有高達 14 米的屏風折石垣。

以藝術性來説，石垣及土壘的壘線內側，以呈曲線形式凹陷形成「橫矢邪」。因為築城難度相當高，因此現存的例子不多。在濱松城（靜岡縣濱松市）、郡上八幡城（岐阜縣郡上市）、萩城及姬路城等可以看到。

赤穗城石垣

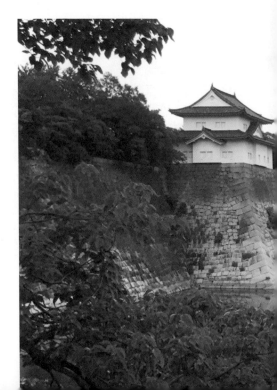

邪

　　壘線緩緩凹陷屈曲，猶如引誘敵人來犯，沒有死角可言。

屏風折

　　以三角形形式突起屈曲，既有壘線自身屈曲的場合，亦有只有土塀屈曲的場合。

橫矢枡形

　　壘線呈長方形狀凸出，其凸出部分可設置為守軍攻軍的據點。

合橫矢

　　與橫矢枡形相反，壘線呈長方形狀凹陷，兩邊左右凸出的部分，可夾擊進攻凹陷位置的敵人。

出隅

　　城壁隅角位置向外側突出呈凸形，這種設計一般會在凸出位置興建隅櫓，增強防衛力。

入隅

　　與出隅相反，城壁隅角位置向內側屈曲凹陷，讓接近城壁的敵人受兩方向的鐵砲弓箭攻擊。

隅落

　　城壁的出隅部分以斜線形式建築，可以攻擊比較偏離的斜角敵人。

大阪城南外堀的石垣壘線，猶如延綿曲折的屏風形狀，屬橫矢掛的組合之一。

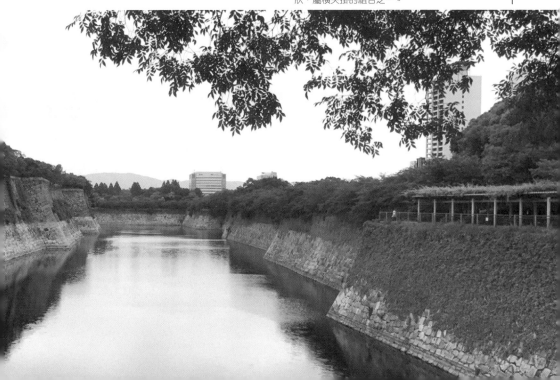

建築篇

在說明城郭有關普請的土木工程後，接下來當然是介紹城郭作事方面的建築設施，這次同樣由外圍開始，逐步帶大家「攻城」！

| 吉野里的逆茂木

外圍

在早期的城郭，一般在堀與土壘外面，架設逆茂木及欄柵作防衛。逆茂木是將前端削尖的樹枝並排，枝尖向外，另一端斜插鞏固在地上，以阻擋敵人和馬匹靠近，有部分會將逆茂木設在空堀及水堀的堀底或堀邊。

至於建設欄柵方面，早期欄柵如城柵以木條作垂直並排狀，後來才改以「井」字型方式建造。為了阻止敵人攀越，一般只會在接近頂及底部位置設橫木串連鞏固。不在柵中央設置橫木，令敵人無法借助橫木爬過欄柵，增添難度。欄柵亦可作「防馬柵」之用，以阻止敵軍騎兵通過。

| 墨俣城（岐阜縣大垣市）的欄柵

橋樑

　　説完外圍的情況後，就輪到城郭與外界連繫的重要通道：橋樑。橋樑跨越堀，成為連接城門與外面道路的重要設施。萬一所有橋樑都被切斷或佔據，城郭就會變成一座孤島孤立無援，因此橋樑可説是不得不提的重要角色，故此築城者就橋樑的設計亦花下不少工夫。

橋構造

　　在城郭的設計中，橋在構造上主要分為「土橋」及「木橋」兩種類型：

土橋（どばし、つちはし、つちばし）

　　土橋可以分為兩種，一種由木頭製成，橋的表面為沙土所覆蓋，昔日常見於渡河的橋樑上；另一種土橋由沙土組成，常見於中世山城及近世城郭等等。後者與其説是土橋，倒不如説是為了穿過堀，以沙土堆砌成一條類似堤防狀的狹窄土壘。

　　相對木橋，土橋堅固耐用，毋須擔心受到破壞。不過正因如此，守軍在戰鬥中亦難以清拆土橋，無法阻止敵人在土橋上行軍，就這方面而言土橋或對守軍不利。然而，這類土橋對守軍來説也有好處。土橋作為連接城郭出入口與外圍的通道，在防衛層面上考慮，有必要將橋造得狹窄。敵人集中在土橋上通過，變相將敵人限制在一條既定路線上，而細小的土橋因活動空間有限，因此也方便守軍集中狙擊土橋上的敵人，故此土橋深受歡迎。

芥川山城（大阪府高槻市）土橋

木橋（もくきょう）

　　木橋是指以木製成的橋樑，由於不論建造時間及成本都比土橋為低，因此不少山城及近世城郭均多採用。木橋的缺點是耐用性不如土橋，需要花費維修及重建。不過在戰鬥時，為了防止敵人橫渡堀，守軍可以趁敵人來臨時，輕易地將木橋拆除甚至燒掉，分隔兩地，截斷敵人入侵城郭的道路，限制敵人行動及增添攻城難度，就防衛上而言較土橋靈活及安全。這可説是木橋的優點，因此木橋多屬輔助性質。此外，有部分城郭的木橋會增建上蓋及土壁如多門櫓，稱為廊下橋，具備一定的防衛功能。

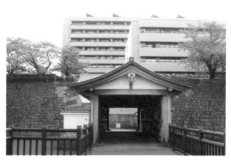

福井城廊下橋

橋種類

橋樑的類型多種多樣，除了普通的種類外，還有筋違橋、桔橋及引橋這三種類。

筋違橋（すじかいばし）

從城門開始以斜線形式架設的橋，當敵軍在橋上行走時，因距離相對較遠，容易在橋上成為守軍的攻擊目標，以弓箭鐵砲向敵軍進行橫矢射擊。

桔橋（はねばし）

又稱跳橋（跳ね橋，はねばし），當敵人來襲時，以繩及滑車〔吊轆〕將橋吊起，主要在空堀幅度較小的城使用。

引橋（ひきばし）

又稱算盤橋（そろばんばし）[1]、車橋（くるまばし），將木橋組成摺疊式，在敵人來犯時將木橋的一部分撤走，導致敵人無法直接通過的形式。瀧山城（東京都八王子市）曾有引橋的例子。

瀧山城原本引橋位置，現以一般木橋取代。

江戶城的北桔橋門，現被普通橋所取代。

高松城的筋違橋（左邊是左袖的變則版本右袖）

1 日本三大橋之一錦帶橋（山口縣岩國市）雖然亦稱算盤橋，但這是因為從河面倒影看錦帶橋，猶如算盤的珠子一樣而命名，本身並沒有引橋的功用。

城門

在橋樑之後，城門是敵人能否進入城郭的重要關鍵。城郭外圍以土壘、石垣包圍，防衛堅固，作為城郭出入口的虎口，可說是外圍最脆弱的部分。為保衛虎口而設的城門，可說是兵家必爭之地，因此城門的設計相當重要。日本城郭沒有如中國內地般所看到的數十米高石垣城牆，只有數米高的土壘及石垣，以及上面設置的土塀。日本城郭並不像中國內地或西方般，以堅固的石垣作門框，木製城門能創造出不同種類的變化，成為日本城郭的一種特色。

城門位置分類

為方便城郭的守軍防衛，築城者會在城郭內外的虎口位置及其他地方建造城門。城門並非單純用作曲輪之間的分隔，還可阻擋敵人防止其長驅直進。築城者可按防衛佈局，設置不同城門讓敵人迷路，避免敵人輕易抵達本丸，可說是左右著城郭的軍事價值。

大手門（おおてもん）

又稱「追手門」（おうてもん），一般而言是指通往城郭二丸、三丸等地的大手口位置而築的城門。由於是城郭正門的關係，所以大手門一定是建築成巨大堅固及有氣派，且防衛特別森嚴，以彰顯城郭的門面象徵。正因如此，當敵人來犯時，往往以大手門為重點攻擊目標，企圖由大手門攻進城內。為保護大手門，城門設計上

特別是近世城郭而言，一般以枡形虎口設計，配搭高麗門為首重防衛，大型櫓門作第二重防衛，務求將敵人殲滅於大手門的櫓門下。雖然現今不少城郭的大手門位置已被拆卸填平，不過作為曾是城郭表門的地方，有部分以大手町（おおてまち、おおてちょう）為地名而被保留下來。

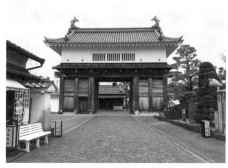

掛川城（靜岡縣掛川市）大手門

搦手門（からめてもん）

在城郭後門的搦手口位置，一般設有「搦手門」。搦手門可說是城郭的緊急出口，萬一城郭出現事故，領主就會從搦手門離開城郭，因此搦手門在設計上相對較細小，並不起眼，一般以普通的小型冠木門、棟門等等為主。

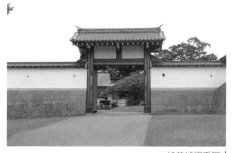

松前城搦手門

城郭內門

分佈在各曲輪虎口等位置，按重要程度城門亦有不同級數的分別，亦有各種不同名稱。部分如本丸、二丸等城門會設置櫓門，防衛能力不亞於大手門。

Check! 避之則吉：不淨門（ふじょうもん）

又名「忌門」（いみもん），日本陰陽道沿用古代中國風水理論，視東北方位為「鬼門」（きもん）；西南方為「裏鬼門」（うらきもん），這兩個方位被視為不吉利且陰氣重。陰陽道更認為鬼門是陰氣積聚最重，最易吸引鬼怪的地方。因此在建築城郭時，將鬼門方位的城門設定為不淨門的而經常關閉，避免長年打開以免陰氣流入。不淨門在一般情況下緊閉，只有在流放罪人、處決死囚、搬運屍體及倒夜香工人搬運排泄物時才會開門，故視為不祥之門而被人嫌棄。江戶城的平川門就是不淨門的著名代表，赤穗事件的淺野長矩從平川門離開江戶城，最終被勒令切腹。熊本城則稱為不開門（あかずのもん）。順帶一提，岡山城雖然也有一道不明門（あかずのもん），卻是連接本丸的重要城門，與不淨門沒有關係。

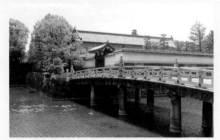

| 江戶城平川門

城門構造

城門主要由鏡柱（かがみばしら）〔門柱〕、冠木（かぶき）〔橫樑〕、控柱（ひかえばしら）〔門後柱〕、及門扉〔門扇〕等組成，城門底部既有簡易的掘立建築物，將鏡柱埋入土中；亦有將鏡柱放在礎石上。城門隨著歷史的演變，而有不同的變化。

門扉（もんのとびら）

為避免敵人攻城時破壞城門，門扉須追求堅固的構造。門扉框[1]以如柱般粗的木條組成，內裏再以橫木作貫通固定，門外面鋪上一層厚板作遮蔽。一般門扉以木板為主，至於重要的門扉則會貼上幾重的厚木板，甚至貼上金屬板增強防禦力。

1 門扇四方之邊，非門框。

這些附有金屬板的城門，按金屬種類分別稱：黑鐵門、銅門、筋鐵門等等。門扉與鏡柱在連接技術上，依靠由肘金及壺金所組成的肘壺連接，表面則以目釘釘上八雙，作為門扉的表面裝飾。

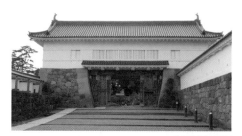

小田原城銅門

肘壺（ひじつぼ）〔鉸鏈〕

肘壺是連接門扉與鏡柱的裝置，以便門扉附在鏡柱上轉動開關。肘壺主要由連接鏡柱的肘金（ひじがね），以及連接門扉的壺金（つぼがね）所組成。肘金嵌入在鏡柱的背面，並從鏡柱的正面或側面打入目釘作固定。目釘表面以四塊葉形的裝飾較多，並以中空碗型的乳金物裝飾隱藏目釘。至於壺金則嵌入門扉側面，並配以八雙夾緊門扉正背面，以目釘打入八雙作固定。壺金及肘金的接駁位處，呈一凹一凸形狀，當壺金套入肘金的凸出處，便形成肘壺連接門扉與鏡柱的裝置。

西太平藩陣屋城門的肘壺（壺金及肘金）

城門種類

因為城郭具備軍事設施，所以作為出入口的門，實際上有著各種不同形式。在城郭發展史上，城門隨著年代，不斷演變進化。直至江戶時代之後，城門種類已經定型，沒有很大變化。隨著明治時代的廢城令，不少城門不是被清拆，就是被賣到寺院作山門。現在齊來看看各類型的城門有什麼特色？

懸門（けんもん）

古代山城的一種特別設計的城門，仿效朝鮮半島的古代山城建築。為阻止敵人

部分城門成為寺院山門。圖為西教寺山門，相傳是昔日坂本城城門。

入侵，城門建築在城牆上，與路面有著約
2.5 米高的段落差，造成出入困難。平常以
梯子等方式進出，戰鬥時則從城門撤去梯
子，令敵人望門興嘆。屋島城、大野城北

石垣城門、鬼之城北門均能見其蹤影。雖
然懸門的防禦性能高，可惜出入不便是其
死穴，懸門遂連同古代山城，一起消失於
歷史洪流中……

| 金田城南門的懸門

Check! 都市城門：羅城門（らじょうもん、らせいもん）

　　古代日本仿效中國都城制，建設平城京、平安京等都市作首都。在都城外
圍的出入口處，建造名為羅城門的城門。日本的羅城門，不像中國內地般，以
長而大的城壁作防禦，只有孤立的城門，兩側只有數十米程度的築地塀連接，
可說是很少受外族入侵的日本特色，因此不論都城或羅城門，嚴格來說都不被
列入城郭及相關設施。

平門（ひらもん）

平門是指在兩條柱子上放置橫樑或平整屋頂的普通簡單城門，可以細分以下四種。

冠木門（かぶきもん）

冠木門在江戶時代是平門的總稱，現在則指在鏡柱上只放置一條冠木橫樑，沒有屋頂的簡單樸素之門。部分冠木門為防止鏡柱倒塌，於門後豎立控柱，以貫[1]連結鏡柱作輔助。由於冠木門沒有屋頂，門扉經常被雨水沾濕，導致容易腐爛，因此不論防禦、耐用性及實用性均欠奉，只能作簡單分隔。冠木門在中世紀的城郭較常見，明治時代以後，常見於作為役所等設施的門。現存冠木門的例子很少，松代城（長野縣長野市）的真田邸冠木門，可說是現存唯一江戶時代流傳下來的冠木門。

棟門（むねかど）

冠木門的改良版本，同樣由兩枝鏡柱作棟，惟冠木上蓋以切妻造屋頂的簡單構造。正因棟門構造簡單，在沒有控柱的輔助下並不鞏固，只適合用於小門上。下雨天開門時，門扉會被雨水滴濕是其缺點。現存的例子有姬路城水之一門、水之二門等等。

松代城真田邸冠木門 |

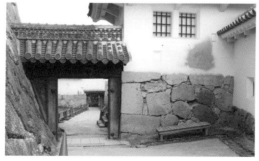

姬路城的水之二門屬於棟門 |

| 連接鏡柱控柱之間的橫樑。

藥醫門（やくいもん）

藥醫門與棟門一樣都設有切妻造屋頂，不過藥醫門除了兩條鏡柱作支撐外，後方另有兩條控柱作輔助。為避免雨水沾濕門扉，屋頂簷篷的設計比較大及長。不過這種設計，容易遮擋城內側的視野。當敵人兵臨藥醫門下時，城內守軍就難以作出有效射擊，因此藥醫門主要設置在非防衛用途而重視格式的場所。

由於原屬高格調的設計，因此從室町時代開始，藥醫門便成為武家屋敷[1]的大門，在近世城郭也不時看見其蹤影，例如宇和島城的上立門。此外，現時日本一般寺院所見的山門（前門），就是藥醫門類型。

的大屋頂，遮擋城內側視野，所以為減少視野死角，遂將屋頂縮細至最低限度。在鏡柱上面放置冠木，在冠木上面承載著小小的屋頂，屋頂簷篷變得狹窄，正面變得開揚，城內側的視野變得廣闊。高麗門的屋頂，則與旁邊的土塀高度相同，形成一直線。

門側面有兩條鏡柱作門棟，鏡柱後面有兩條控柱作輔助，鏡柱與控柱之間，靠橫放的貫木作支撐，控柱上面則各自放著小小的屋頂。即使大門處於打開的狀態，控柱兩側的屋頂，在下雨天也能發揮保護，避免門扉被雨水沾濕，故此高麗門的構造可謂相當完善。

| 水戶城藥醫門

高麗門（こうらいもん）

高麗門的名字由來，並非建築規格從朝鮮（高麗）引入，而是其出現時間，正好是文祿慶長之役[2]期間（1592 年至 1598 年），當時人遂以高麗門命名。高麗門可說是藥醫門的實用性改良版。因為藥醫門

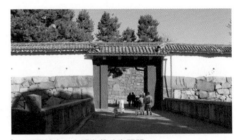

| 名古屋城表二之門為舊式高麗門

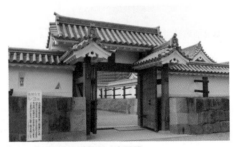

| 小田原城的馬出門為新式高麗門

1 家臣住宅。
2 豐臣秀吉侵略朝鮮。

高麗門共分新舊兩種類型，上面介紹的是舊式高麗門，主要在文祿及慶長年間出現（1592 年至 1615 年）。從元和年間開始，高麗門作進一步的改良，形成新式高麗門。新式高麗門的特點，是兩側鏡柱伸長，增加冠木與屋頂之間的距離。冠木上面並非直接蓋上屋頂，而是築有一座小土塀或橫樑短柱，然後才蓋上屋頂。這樣新式高麗門的屋頂，就明顯高於兩旁的土塀，在外觀上更顯美感。

櫓門（やぐらもん）

前面所提及的「平門」，一般都是單層構造，因此統稱平門。至於附有門的櫓則稱為門櫓（もんやぐら），連地面最少兩重[3]，最下層為櫓門，又稱「二階門」，上層為櫓。由於門櫓是為防備敵人侵攻而建，是具實戰性質的重要防衛設施，因此櫓門的地位及格式甚高，一般亦比其他城門龐大。櫓門主要建設在重要的虎口上，形成巨大防線，常見於大手門及本丸表門[4]等重要場所。部分大型城郭的櫓門門後，會另設番所作警崗日常警戒。有關門櫓的詳情，後面再作介紹。

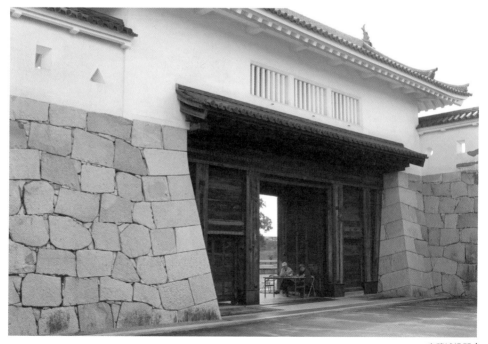

赤穗城櫓門 |

3　重：外表層數，以屋頂計算層。
4　正門。

枡形門（ますがたもん）

配合枡形虎口的最強城門組合，枡形門一般由兩道門組成，分別是表門的平門及內門的櫓門。以名古屋城及大阪城等為例，以高麗門配合櫓門形成防禦力高的枡形門。

其他類別

除了上述的主要類型外，還有其他類別的門存在：

| 赤穗城枡形門

唐門（からもん）

最早出現於平安時代後期的門，在鏡柱上設置唐破風屋頂。門上屋頂橫置唐破風屋脊的稱為平唐門（ひらからもん）；唐破風屋脊與門口呈同一水平的稱為向唐門（むこうからもん）。由於向唐門的唐破風屋頂呈縱向形式部分較長，因此多以四腳門（よつあしもん、しきゃくもん）形式[1]配合鞏固。

埋門（うずみもん）

打通石垣或土壘，建造小門以便出入，又稱穴門（あなもん）。埋門隱藏在石垣及土壘，為令敵人不易察覺，因此門口比較細小，無法一次過讓許多人進出，故被視為緊急出入口的用途較多。

| 二条城向唐門

| 高松城埋門

1 鏡柱後面另加四條控柱。

隱門（かくれもん）

性質上與埋門相似的隱蔽門，建在櫓門旁邊不遠處的獨立小門。當櫓門突然受到敵人襲擊時，守方可以從隱門殺出反擊敵人，現存實例為松山城的隱門。

長屋門（ながやもん）

城內建造不少名為長屋（ながや）的設施，是領主家臣的住宅、詰所[2]，也有放置雜物、馬屋等多種用途。正如其名所言，長屋是一條長長的建築物，因此需要在長屋內開設通道以便穿過，否則需要走遠路繞過，甚為不便。為此而建造的門，則直接稱為長屋門。

太鼓門（たいこもん）

櫓門上層設有報時用太鼓而命名。

松山城隱門 |

松代城太鼓門 |

赤穗城大石良雄宅邸長屋門 |

2 守候室。

脇門（わきもん）與潛戶（くぐりど）

一般正面城門的大門，只有領主及重要貴賓才可使用。至於一般人，只能使用大門旁邊另設的小門「脇門」[1]作日常出入。部分城門及脇門會在門扉上另設「潛戶」（潛り戶，くぐりど），潛戶是附屬於門扉的「門中門」，在門扉下方再設一道小門，需要低頭通過。有部分地方的下人，只准使用潛戶出入。此外，晚間時分城門及脇門緊閉，萬一外來者因急事到訪，守衛查明來意後亦會打開潛戶使其通過。潛戶的另一作用是提防外來者，萬一外來者突然在外面拔刀硬闖，通過潛戶時就必需俯身，無法襲擊及防禦，守衛倒可以藉此機會反擊。

| 江戶城大手門櫓門，主門兩旁是脇門。

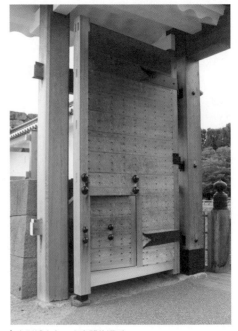

| 山形城本丸一文字門的潛戶

塀（どべい）

在介紹城門之後，就輪到城門旁邊的塀。塀建於石垣及土壘上面，作為加強城郭防禦的屏障。日本古代分別有以板塀及土塀，不過自中世紀之後，土塀漸成為主流，當時的土塀厚度為 3 寸（約 9 厘米）。隨著戰國時代鐵砲的普及，為了防彈上的考慮，土塀的厚度亦有所增加。安土桃山時代的土塀厚度為 7 寸以上（約 21 厘米以上），更發展出針對抵禦大砲而設的太鼓塀，並將此技術套用在櫓及天守的土壁上，成為太鼓壁。

土塀構造

土塀主要由沙土、黏土、石灰等混合組成，比板塀耐用，能抵禦弓箭等遠距離武器，可以讓守軍躲在土塀得到保護並作出反擊。構造上主要分為兩種，一是骨架土塀，另一種是無骨架的版築土塀。

骨架土塀

在土壘上插入木柱，作為土塀上的主柱。內側另立控柱，作為支撐主柱之用。柱之間以竹作井字型編成小舞做串連，然後塗上泥土作土壁，土壁上面以簡單的板架設屋頂。石垣方面，省略木柱插入土壘的步驟，在石垣上放置主柱後，內側以控柱斜放支撐著主柱。這種方式常見於戰國時代或之前的土塀建築。

小田原城的骨架土塀模型

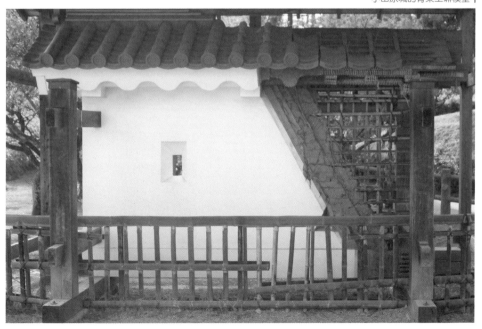

版築土塀

　　若使用版築技術的話，在土塀預定位置的前後兩側，放上兩塊木板相隔，在兩板之間倒入沙土、石礫，以及少量石灰及稻藁等凝固材料的混合物，使之凝固並從上方夯實。兩塊木板夾實兩旁固定土塀，使之不會變型。乾固後將土塀兩側的木板拿起，然後在上面以瓦片架設小屋頂，就能建好一塊版築土塀。雖然版築土塀在古代便已存在，稱為「築地塀」，但是運用在城郭上，在戰國中後期鐵砲普及後始成主流。此外，亦有同樣以版築方式，將泥土與瓦片交互疊積，上方以瓦片作簷篷的「練塀」。

| 備中松山城版築土塀

土塀外觀

　　一般土塀外層壁面，以塗上可防火的白漆喰為主流，有小部分則鋪設下見板，有關白漆喰及下見板會在後面進一步介紹。江戶時代後，部分土塀更會貼上防火用的瓦片，稱為海鼠壁（なまこかべ）〔海參牆〕，海鼠壁這種方式，亦見於櫓、倉庫等建築上。由於瓦片具禦寒作用，所以海鼠壁常見於寒冷地區的外牆，不過成本比一般方式為貴，並非許多領主採用。

使用海鼠壁的金澤城百間堀土塀，金澤城是加賀藩主城，加賀藩是江戶幕府的最大藩國，財力充裕，加上位處寒冷的北陸地區，使用海鼠壁鋪設土塀等建築自然沒有問題。

Check! 現存最長城郭土塀

　　明治維新後，大量城郭被清拆，土塀亦難以倖免，然而仍有現存土塀被保留下來。現存土塀當中，以熊本城的長塀長度最長，達 252.7 米。雖然長塀曾因 2015 年颱風及 2016 年 4 月的熊本地震影響而部分倒塌，不過已於 2021 年 1 月修復完成。

| 熊本地震受損而修復的熊本城長塀

城郭輔助設施

終於進入到城郭內部，在介紹櫓、天守及御殿這些重要建築之前，不妨先看看城郭內部的輔助設施。

倉庫（そうこ）與土藏（どぞう）

城郭內的天守及櫓，可以用作儲藏物資，不過一座城的物資數量驚人，天守及櫓不敷應用又怎麼辦呢？於是城內還會興建倉庫，專門用作收藏物資。倉庫最早在彌生時代的環濠集落便已出現，遠古多以木材製成。來到中世紀，出現一種以土壁作外牆的倉庫，稱為土藏。

戰國時代鐵砲的出現，大大影響倉庫的發展，木製倉庫無法抵擋子彈及戰火的威脅。與此同時，土壁改良後出現可防火防彈的漆喰大壁。在安土桃山時代，一般土壁更厚達 30 厘米以上，不但應用於天守及櫓，亦用於建造土藏，土藏漸成為城郭內倉庫的主流。近世城郭的土藏以木材作骨架，外壁以土壁製成，屋頂會鋪設瓦片，部分高級土藏配以海鼠壁設計，以防火、防濕及防盜為主要目標。土藏收藏的物資廣泛，從主要的食米至寶物都會收藏至此，因此城郭建有不同的土藏分存物資。除了城郭外，江戶時代一般商家民房都會建築土藏作倉庫之用。

土藏一般是一重，部分會建得較高，可以在室內分隔兩層。土藏與平櫓的分別，是前者純粹是存放物資的地方，後者則是兼備反擊功用的防衛設施。現存的土藏有：金澤城鶴丸倉庫及名古屋城乃木倉庫。當中乃木倉庫雖然是明治時代初期才新建的倉庫，卻在二次世界大戰時倖免於難，當時倉庫內收藏了不少從名古屋城御殿拆下來的障壁畫[1]及天井畫〔天花板畫〕，被保存下來至今。至於其他無法拆下來的壁畫，則連同御殿最終於名古屋大空襲時被戰火催毀。

金澤城鶴丸倉庫為現存城郭土藏之一

[1] 障子上的畫，障子是日式建築常見的推拉門。

井戶（いど）與池（いけ）

　　水源是一座城郭的命脈，特別是在守城戰的時候，萬一被敵人斷了水源，沒有食水維生，守軍很快會失去意志，不是繳械投降就是被敵人殲滅，因此如何確保城郭有足夠水源可説是築城者不得不留神注意的地方。

　　撇除在河邊的城郭而言，一般城郭獲取水源的最簡單常用手段，就是開一口井。一般城郭會在城內設置水井方便取水之用，稱為「井戶」。井戶一般是來自地下水，地下水相對比較潔淨，可以作食水使用。除了井戶外，一般還會修建「池」作儲水之用。池水質素一般比較差，主要作清洗、救火等非食水用途。至於近世城郭的池，則成為領主庭園的山水建築之一。以山中城為例，箱井戶是飲料水，適合人類飲用。至於田尻池的水，則是飼育馬匹等其他用途的雜用水。

| 山中城箱井戶

| 山中城田尻池

櫓（やぐら）

説完城郭的輔助設施後，開始進入重心部分，這篇介紹的是在防守上具有舉足輕重地位的櫓。櫓早在天守出現之前便已存在，為城郭重要建築物之一，在城郭內擔當重要角色，是兼備瞭望塔、防衛據點及倉庫等多用途設施。

櫓之歷史

為防衛而建築的櫓，其歷史非常悠久，早在彌生時代的吉野里遺跡，便有以木製成的物見櫓〔瞭望台〕，從遺跡上的柱穴便可確認其存在。來到平安時代，櫓有多重意思，既是監察四周的木製簡單高台，也是用作收藏箭矢等武器的倉庫，因而有「矢藏」、「矢倉」的別稱，有說是櫓的名字緣由[1]。

櫓在中世紀初期，在城郭上主要指「井樓」（せいろう），一種以丸太材[2]或角材[3]為建築材料，按井字形的方式堆砌建造的高台。因屬臨時性質，故此多數沒有屋頂，主要以偵察為目的。日後隨著戰事頻繁，部分井樓進化改良。在高台加設木盾掩護櫓上守軍，以便守城之際讓弓箭手居高臨下向城外接近的敵人射擊，這種具防衛性質的櫓稱為「高櫓」（たかやぐら）。中世紀的櫓，可說是以井樓與高櫓為主。邁入戰國時代，為方便以弓箭進行

戰鬥，櫓不斷改良發展。隨著建築技術的進步，櫓進化成附設屋頂的長期化設施，櫓這名稱亦因此廣泛流傳。除監視及防衛用途外，櫓同時亦作倉庫用途，收藏武器及生活用品等等。

來到戰國時代中後期，隨著戰事激化及火器傳入，櫓也有重大進化。為對應以鐵砲攻擊的攻城戰主流，櫓的建造亦變得更為堅固，形成現今所見的形態。新型櫓特別在安土桃山時代，因近世城郭出現而開始盛行。踏入江戶時代，因各地領主的轉封紛紛興建近世城郭，將相關技術進一步擴展至全國。領主紛紛在曲輪及角落位置等興建櫓作防衛要衝，櫓數目遂大幅增多。據說廣島城曾多達 76 棟，姬路城則有 61 棟。不過隨著江戶幕府公佈「武家諸法度」，各國領主因憚忌江戶幕府，很少再建築新櫓，在江戶時代的和平下，櫓的作戰功能漸漸不再重要，部分取而代之成為領主風雅享樂的地方。

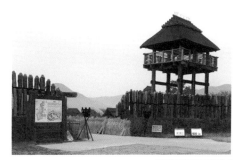

吉野里遺跡物見櫓 |

1 矢藏、矢倉及櫓的日文發音都是やぐら。
2 圓木。
3 方木。

部分城郭雖然在「一國一城令」下沒有天守，卻以如天守般雄偉的三重櫓代替天守，因而被稱為代用天守。隨著明治時代執行廢城令，以及二次世界大戰空襲等戰亂波及，不少櫓因此消失。現今保存的櫓只餘下109棟。現存最古老的櫓，是在關原之戰後的1601年（慶長六年）左右建成的熊本城的宇土櫓和福山城的伏見櫓[1]，同時熊本城的宇土櫓亦是現存最大的櫓。

櫓的構造

現今大家所看見的櫓，多是近世城郭風格的建築構造。櫓與天守的建築構造大致相同，只是規模比天守為細，配件及耐用性均有所不如。近世城郭的櫓以礎石建築物形式，建在石垣或土壘上。先在石垣及土壘上以縱橫平排的方式鋪設礎石〔基石〕，礎石上先在指定位置插上木柱作棟，其餘則設名為床束的短木柱，然後以大引[2]作橫樑串連，大引上再鋪設根太[3]及床板完成底部。木柱的頂部掛著粗大的橫樑，配合交錯的桁以支撐上層的地板，再在上層立柱建築，基本上天守台以外的棟樑骨組與天守相同。

櫓的外牆以厚厚的沙土築成土壁，屋頂則用瓦片堆砌。整體以防火及子彈為目的，不論防禦力及耐用性都大為提高，在守城戰時高居臨下，對守軍而言不論攻防

都甚為有利。櫓除了一般的窗戶外，還附有多個小洞的狹間，以便守軍射擊。同時引入寺社建築設計，加上破風等裝飾，令每個櫓的外形都有不同面貌，以炫耀領主的權威。不過，櫓所使用的土壁，容易因潮濕而腐朽，對領主而言，需要花費不少金錢去維修。

| 名古屋城西南隅櫓櫓內身舍

內部建築方面，一般大型櫓的平面，中央設的房間稱為身舍（もや），身舍四周是走廊位置，稱入側（いりがわ），又稱武者走（いりかわ，むしゃばしり）[4]。身舍以數支棟柱支撐上面的橫樑及上層地板，如此類推一層層堆積上去，建築上與天守相似。至於小型櫓如平櫓及二重櫓，一般一層只設一個房間，棟柱只有一兩條，部分更不設棟柱。不論櫓的大小，大多不設通柱[5]，而是每層各設棟柱支撐。至於櫓的

1 移築自伏見城。
2 鋪設地台的大木條。
3 支撐床板的橫木。
4 一般指可容納一個人走動。
5 一條由底部直通頂層的棟柱。

外觀，偏向與城郭相同風格，不論外牆的材料顏色、屋頂形狀和瓦片鋪排都幾乎一致，形成統一的美感。只有作為代用天守的御三階櫓，才會在風格上與其他櫓有別。

名古屋城西南隅櫓櫓內武者走 |

櫓的層數種類

就近世城郭櫓的層數而言，一般不超過三重，四重及以上通常屬於天守規格。

當然也有如熊土城宇土櫓般，屬於特殊例子。

平櫓（ひらやぐら）

只有一重的櫓，最基本的櫓。雖然監視瞭望的實用性較低，不過平櫓作為天守等附櫓的性質較常見，渡櫓、多聞櫓都是屬平櫓類型。

備中松山城的五之平櫓 |

二重櫓（にじゅうやぐら）

兩層高的櫓，為最常見的層數種類。相比起只有一層的平櫓，二重櫓具備眺望遠處的實用功能。對比三重櫓則建築容易成本較低通用性更佳，因此廣泛建造，現存也相對地較多。構造上，相對地面的一階，上面二階的面積一般較少。

上田城西櫓屬二重櫓 |

三重櫓（さんじゅうやぐら）

以櫓來說，三層高的三重櫓可說是櫓之中的最高格式。在「武家諸法度」下，不少城郭都無法建造天守，因此會將三重櫓稱為御三階櫓[1]，以此作為代用天守。弘前城、丸龜城的天守，便是代用天守的三重櫓。大阪城、福山城及熊本城等都有三重櫓，因此這些城郭的天守都是四重以上。

是甚具規模的櫓。然而，熊土城的五階櫓，屬三重五階櫓，即是外表為三層，內裏實為五層的櫓，在外觀上並未超出三重結構的定律，因此也有人稱宇土櫓為小天守。有關櫓及天守的重及階問題，後面會作專門探討。

| 熊本城宇土櫓為五階櫓代表

| 弘前城辰巳櫓屬三重櫓

五階櫓（ごかいやぐら）

極罕見的櫓，主要在熊本城才看到。顧名思義，五階櫓是指內部共五層的櫓，屬於特殊例子。昔日以宇土櫓為首，共六座五階櫓。五階櫓規模能夠與天守匹敵，

櫓的分類

為增強城郭的防衛，櫓的設計及配置可謂非常重要，為了創造有利的戰術形勢，在建造上會花費不少工夫。

重箱櫓（じゅうばこやぐら）

另類的二重櫓，與一般二重櫓不同之處，是上下兩層同樣大小的長方形狀，遠看猶如兩個箱子疊起，因而得名。例子有：岡山城西丸西手櫓、高崎

1 階：內裏層數，以室內樓層計算。

城（群馬縣高崎市）乾櫓、臼杵城卯寅口
門櫓。

多門櫓（たもんやぐら）

又稱多聞櫓，一般是呈長屋狀[2]的平
櫓，也有少數例子如金澤城是兩層，不過
金澤城的多門櫓是以「長屋」稱呼，例如
「三十間長屋」就是兩層的多門櫓。由來相
傳是戰國大名松永久秀，在多聞城首次以
這種形式建造；也有一說是在這種櫓內祭
祀多聞天[3]而得名。多門櫓還可作家臣的
詰所[4]及倉庫等用途，功能相當廣泛。江
戶城、大阪城等大型近世城郭，基本上都
築有多門櫓。多門櫓通常是獨立存在，部
分會與櫓單邊相連往外作走廊延伸。

渡櫓（わたりやぐら）

外型與多聞櫓相似，是連接天守與
櫓或櫓與櫓之間的平櫓，用作兩座建築物
之間的室內走廊通路。戰時既能作反擊據
點，也是守兵在建築物間傳遞信息的要
道，可見其重要。渡櫓不作獨立存在，兩
端必須連接天守或櫓，否則歸為多門櫓或
續櫓。

有些多聞櫓會在首尾位置多建一層，
形成兩層建築，中間部分容易讓人誤會為
渡櫓。事實上首尾位置這些櫓並非獨立建
築，而是多聞櫓的一部分，因此不算是渡
櫓。例子如：彥根城左和口多門櫓。

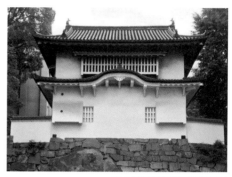
岡山城西丸西手櫓屬重箱櫓

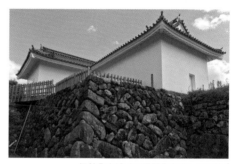
伊勢龜山城（三重縣龜山市）多門櫓

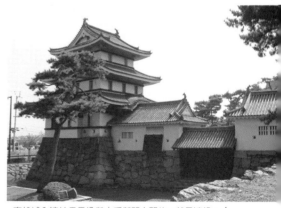
高松城內連結月見櫓與水手御門之間的，就是渡櫓。

2　長條狀。
3　即「毘沙門天」，佛教的護法神。
4　守候室。

續櫓（つづきやぐら）

位於主櫓旁的附屬櫓，性質與附櫓相同，不過主體是櫓而非天守。除一般櫓外，連接櫓門引伸的櫓，也稱為續櫓。部分續櫓結構與多門櫓相同，因此既是續櫓也是多門櫓。

▎佐賀城櫓門旁的續櫓

隅櫓（角櫓）（すみやぐら）

建於曲輪的角落位置，可以利用角落方位，向城外側的兩個方向作出射擊。以矩形的曲輪為例，櫓一般設置在四個角落的情況較多，比較容易作最大範圍的保護。後來近世城郭出現曲折的疊線城壁，這些位處轉角位置上的櫓，也是隅櫓的一種。

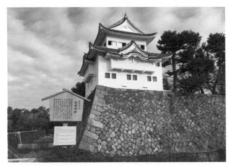

▎名古屋城西南隅櫓

門櫓（もんやぐら）

與城門結合的櫓，建設在虎口上的防衛據點。早期門櫓只是在城門上用木板架起圍台的建築，直到戰國時代中後期才進化成現今大家所見的模樣。部分門櫓會在門後另設番所，負責警戒監視城門的工作。

門櫓多以二重櫓為主，地面虎口位置建造櫓門出入，上層與一般櫓設計無異。然而亦有如姬路城的奴之門（ぬの門）般，門櫓屬三重櫓，稱為三重門櫓。門櫓以櫓門鏡柱上面的冠木作橫樑，其上面鋪設腕木〔托架〕作上層的地板，繼而在上面建柱及屋頂。一般櫓門會設在門櫓內較凹位置，形成二樓的部分樓層凸出在櫓門下，通常這位置的地板可以挪動，以便進行石落攻擊，對付櫓門下的敵人。門櫓主要分為以下兩種類型：

橫渡型（よこわたしがた）

為通過石垣頂之間的空罅而建，一般是長屋狀的建築物。櫓的下層架設櫓門，上層作為連接兩邊石垣的橋樑通路，統一稱為橫渡型。為填補石垣與櫓門之間的空罅，一般會在櫓門兩側加設木板作袖壁，外型一般以三角形為主。

▎二本松城的櫓門屬橫渡型一種

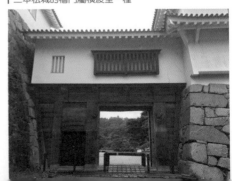

樓門型（ろうもんがた）

如寺院樓門般獨立而建，故稱為樓門型，主要在東日本較常見。樓門型多屬重箱櫓，櫓的上層與一般櫓無疑，下層則設櫓門，門後兩邊設有袖壁及梯子通往上層。樓門型的兩邊多是土壘，部分土壘頂端設置土塀，以防止進入及屏蔽內裏情況。若兩旁不設土壘，則單邊或兩旁建造多門櫓、長屋及平櫓等等，以加強防備。

弘前城二之丸南門為樓門型

櫓的命名

櫓的名稱不像天守般「公式化」，而是會按照不同用途、方位及淵源等來命名，因此櫓的名字可說是五花八門。

按用途劃分

櫓除了在戰爭中擔當防衛據點外，平日還有視察、報時、儲藏物資等不同用途，因此有著各式各樣的名稱：

府內城着到櫓

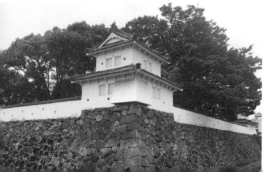

監視用

着到櫓（ちゃくとうやぐら）、到着櫓（とうちゃくやぐら）、着見櫓（つきみやぐら）：為確認己方將兵來到的瞭望塔，主要建在門的周圍，以便通知其他守軍開門。

潮見櫓（しおみやぐら）：為監視海面活動而設的瞭望塔。

報時用

太鼓櫓（たいこやぐら）、鐘櫓（かねやぐら）：一般城郭都會設置，在櫓內安置太鼓的為太鼓櫓；掛上銅鐘則為鐘櫓。一般建設在視野開揚的地方，以便聲音能廣泛傳播。平時作為報時訊號，萬一有急事（如：敵人來犯、領主召集等等）亦會擊鼓鳴鐘作出通知。現存例子有姬路城及伊予松山城。復修的例子如廣島城。部分如福岡城的太鼓櫓、秋月城的鐘櫓等等，另有「時櫓」（ときやぐら）之稱。

高遠城太鼓櫓

遊樂用

月見櫓（つきみやぐら）：為賞月而設計的櫓，因此相比其他櫓作開放式構造，其窗口特別大，以便看得清楚。月見櫓通常建在御殿後方附近和城郭東面。現存例子有：岡山城和松本城。此外，高松城的月見櫓有「着見櫓」的別稱，兼備監視抵達船隻的用途。至於松本城的月見櫓，更是為了迎接江戶幕府三代將軍德川家光到訪松本城，以便將軍賞月而新建，可説是太平之世櫓的特別例子。

涼櫓（すずみやぐら）：為領主風雅享樂的目的而建。

富士見櫓（ふじみやぐら）：為欣賞富士山景色而建的櫓，主要集中在關東地區，部分會建成天守代用的御三階櫓。現存的有江戶城；復原的則有宇都宮城。

存放物資用

部分櫓以儲藏物來命名，不少已經消失。

兵糧食物

鹽櫓（しおやぐら）：存放鹽（姬路城、津山城等）。

糒櫓（ほしいいやぐら）：存放乾飯，亦稱「乾飯櫓」（會津若松城、岡山城等）。

荒和布櫓（あらめやぐら）：存放乾海藻（名古屋城、福山城、津山城等）。

台所櫓（だいどころやぐら）：儲存糧食，守城時作廚房使用（大洲城）。

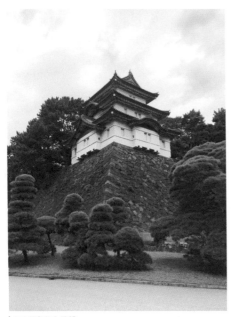

江戶城富士見櫓

大洲城下台所櫓

武器工具

旗櫓（はたやぐら）：儲存旗幟（德島城[1]、古河城[2]等）。

鐵砲櫓（てつぽうやぐら）：儲存鐵砲（新發田城[3]、福岡城等）。

煙硝櫓（えんしょうやぐら）：儲存鐵砲的彈藥及火藥，亦稱「玉櫓」、「火繩櫓」（福山城、宇和島城等）。

槍櫓（やりやぐら）：儲存長槍（岡山城、福山城等）。

弓櫓（ゆみやぐら）：儲存弓箭（名古屋城、岡山城等）。

大筒櫓（おおづつやぐら）：儲存大砲，亦稱「石火矢櫓」（高取城）。

具足櫓（ぐそくやぐら）：儲存甲冑武具（高取城、名古屋城等）。

馬具櫓（ばぐやぐら）：儲存馬匹用具（熊本城）。

納戶櫓（なんどやぐら）：儲存日常生活用品，另稱「大納戶櫓」及「小納戶櫓」（岡山城）。

井戶櫓（いどやぐら）：櫓內部擁有一口井，姬路城的「井郭櫓」（いのくるわやぐら）便是現存例子。

方位

按照建造的方位命名，當中以乾坤等八方位的命名方式最為常見。例如位處東南方的櫓稱為巽櫓（たつみやぐら）；西北方的稱為乾櫓（いぬいやぐら）等等，如：明石城的巽櫓、坤櫓（ひつじさるやぐら）。部分以二十四方位劃分，會將巽櫓稱為辰巳櫓（たつみやぐら），因巽（東南）在辰（東南偏東）與巳（東南偏南）之間，即指巽的位置。如：弘前城的丑寅櫓（うしとらやぐら）、辰巳櫓、未申櫓（ひつじさるやぐら）。另有一些櫓直接以東南西北方位命名，如：土浦城（茨城縣土浦市）東櫓；也有一些櫓本身是隅櫓，再加上方位命名，如：名古屋城的東南隅櫓、西南隅櫓、西北隅櫓。

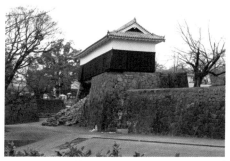

經歷熊本地震仍屹立不倒的熊本城馬具櫓

土浦城東櫓

1 德島縣德島市。
2 茨城縣古河市。
3 新潟縣新發田市。

數字和伊呂波（イロハ）

有些櫓會根據編號或伊呂波[1]順序起名，通常以櫓群為主。例如：一番櫓至七番櫓（大阪城）、以イ之渡櫓為首至レ之渡櫓，共 17 種（姬路城）。

| 大阪城一番櫓

地名和遷址

有部分則以古時舊國名（相當於現今的縣範圍）或地方命名，例如：津山城的備中櫓（びっちゅうやぐら）、江戶城的日比谷櫓（ひびややぐら）等等。有些遷移過來的櫓，以昔日來源地稱呼，最著名的是伏見櫓（ふしみやぐら），是從指月伏見城及木幡山伏見城搬運而來，傳說福山城、江戶城、大阪城、尼崎城（兵庫縣尼崎市）等等均有伏見櫓遺跡，而福山城伏見櫓的移築之說已獲確認。此外，名古屋城西北隅櫓又名清洲櫓（きよすやぐら），

傳說是清洲城的天守或小天守；福山城的神邊一番櫓至四番櫓，是出自神邊城（廣島縣福山市）。至於熊本城的宇土櫓（うとやぐら），雖然有傳是移築自宇土城天守，不過無法確認。另有一說宇土櫓是加藤清正在關原之戰後，收容敵對的宇土城大名小西行長家臣的設施，因而得名。

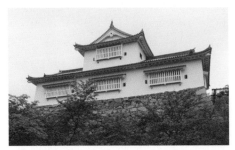

| 津山城備中櫓

事件

部分櫓則有歷史淵源而被特別命名，著名例子有：大阪城二丸的千貫櫓（せんがんやぐら）。據說作為大阪城前身的石山本願寺，當年千貫櫓位置同樣設置櫓。在織田信長進攻石山本願寺期間，由於這座櫓防守堅固久攻不下，織田信長認為「重賞之下必有勇夫」，因此公告「攻下這棟櫓獎賞千貫」。後來豐臣秀吉興建大坂城時，就在同一位置建櫓，並以這件事將之命名為千貫櫓。另外，姬路城有一座化粧櫓（けしょうやぐら），是紀念德川家康孫女千姬，此櫓是千姬嫁予姬路城大名本多忠政時，利用其聘禮所建。

1 原指平安時代出現的和歌《伊呂波歌》，特色是全文由 47 個不同的假名（日文字母）組成，後來引伸按照和歌假名作順序，稱伊呂波順（いろは順）。

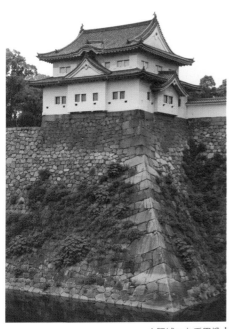

大阪城二丸千貫櫓 |

平戶城狸櫓 |

其他

　　櫓還有其他各式各樣的命名方式：以
動物命名的櫓，如：高松城鹿櫓及烏櫓、
平戶城（長崎縣平戶市）狸櫓；以色彩命
名的櫓，如：津山城白土櫓及色附櫓；以
國家命名的櫓，如：鹿野城（鳥取縣鳥取
市）的荷蘭櫓（オランダ櫓）、朝鮮櫓等
等；收藏人質專用的櫓，如：府內城人質
櫓（ひとじちやぐら）；防範鬼門而設的
櫓，如：日出城鬼門櫓（きもんやぐら），
當中鬼門方位屋簷故意凹陷形成欠角。

日出城的鬼門櫓，當中鬼門方位屋簷故 |
意凹陷形成欠角。

天守（てんしゅ）

在介紹櫓之後，自然不得不提其進化版的建築：天守。天守可説是近代城郭的著名特徵，是大型櫓發展的最終成果。其高大莊嚴雄偉的外表，成為日本城郭的身份象徵，不僅代表著領主的威嚴，更是當地的地標，深受領民的景仰。

天守作為住宅使用，只有安土桃山時代的安土城（織田氏）及豐臣大坂城（豐臣氏）等少數例子。在江戶時代，一般領主主要在御殿處理政治事務和日常生活。雖然天守只作為地標、防衛及倉庫的性質，不過部分在江戶時代初期落成的城郭天守，如姬路城、熊本城等天守，其內部設有廚房、廁所和榻榻米房間等生活設施。隨著慶長年間的近世城郭築城潮，不少天守都在這段期間誕生，如作為國寶的彥根城、世界遺產姬路城等等。當時一般的天守，平均高度約 20 至 30 米。

在江戶時代初期，部分領主向江戶幕府申請建設城郭，因恐幕府猜忌，即使具天守規模也故意不稱為天守，改稱為櫓，一般稱這些櫓為御三階櫓。這些櫓實質上為天守，在現今也歸為天守建築之列。

天守名稱由來

「てんしゅ」的日本漢字，分別有「殿主」、「殿守」及「天主」等不同寫法。有關天守名稱的由來，一直存在著多種説法。現介紹其中數種説法：

· 原以「殿主」、「殿守」來稱呼領主居館，後來將「殿」字改為「天」字，變成「天主」、「天守」。

· 祭祀佛教的多聞天、梵天及帝釋天（＝天主），引用佛教思想的須彌山天界説，比喻為帝釋天坐鎮須彌山上的天部。

· 源於基督教思想，將天主供奉在塔內祭祀。

· 以岐阜城的天主為肇始説，因織田信長委託策彥周良，在岐阜城山麓建築一座四層高的建築而得名。

天守歷史

戰國時代

有關天守的起源，目前還沒有結論。天守是由櫓演變而來，櫓早在彌生時代的吉野里遺跡，便擔當瞭望塔的角色。通説是織田信長在平定近畿時，希望擁有一座從遠處便能看到其輝煌權力的建築物，遂有安土城的天主誕生，即是天守的雛型。歷史學者西谷恭弘認為戰國時代也有如井樓等臨時高層建築，作為城郭的象徵建築。同時認為最初稱呼「天守」的，是室町幕府第 15 代將軍足利義昭的居所，室町第所建的天主。不過，建築學者三浦正幸卻指天守起源與井樓無關，歸功於中世紀城郭所建的永久性高層大型礎石建築，並認為「天守」建築與織田信長有關。

現今一般認為，大家所認知的第一座五重以上的天守，是織田信長於 1579 年（天正七年）建造的安土城天守。不過在此

之前，類似天守性質的大型櫓曾經存在。例如約 1469 年（應仁三年）太田道灌在江戶城興建的靜勝軒，攝津[1]國人伊丹氏的居城伊丹城（兵庫縣伊丹市），以及松永久秀在永祿年間（1558 年至 1569 年）建造的大和多聞山城和信貴山城（奈良縣生駒郡）的四階櫓等等。這些猶如天守般的建築，雖然有古文獻的史料支持，惟具體的遺跡不明，難以論證是否史上首個天守。

之後，將天守這種作為城郭象徵的高層建築，發揚光大並廣泛流行起來，則歸功於豐臣秀吉。豐臣秀吉相繼在大坂城及伏見城等建造了一系列宏偉豪華的天守，令日本各地的大名爭相仿效，在自己城郭興起多重天守。這種天守在織田信長及豐臣秀吉的織豐政權時期發展起來的「織豐系城郭」顯而易見，也是織豐系城郭的特徵之一。

江戶時代

來到江戶時代，在德川家康的命令下，以德川家的名古屋城為首，諸大名建造如姬路城等超越豐臣大坂城的大規模裝飾天守。另一方面，德川家康針對天守的建造進行限制，僅限於擁有一定實力的大名，才獲准擁有五重以上的天守。在江戶幕府頒下「一國一城令」及「武家諸法度」[2]後，未經幕府許可不得建造、改動或翻修城郭，同樣未經許可也禁止建造新的天守。一些領主為免遭江戶幕府猜疑，沒有建造五重天守。例如此段時期前後建成的小倉城（福岡縣北九州市）、津山城和福山城的天守，特地將第四重屋頂拆去，變成第四、五階共用一個屋頂，以避免得罪江戶幕府。名義上是四重，實質與五重天守無異。至於高松城則是三重五階（外表三層內部五層）的建築。此外，其他如松山城，將原定五重外觀改修為三重。另一方面，本身

有岡城（伊丹城）|

安土博物館內安土城天守模型 |

1 約現今大阪府中部及北部地區。
2 江戶幕府為統治全國領主所頒佈的基本法令。

原視為天守建設的三重天守，為免得罪江
戶幕府，不得不改名為「御三階櫓」。江
戶時代一直是太平之世緣故，城郭由防衛
功能轉變為當地政廳。天守除用作裝飾及
地標之外，沒有其他主要用途，城郭重心
遂轉移至領主辦公室及居所的御殿。松山
城大天守是江戶時代最後重建的天守。

二戰前

　　來到明治時代，自明治政府推行廢城
令後，大部分城郭建築無法避免被破壞，
令不少人感到痛心。隨著日本國內形勢穩
定，明治政府對城郭亦放下戒心。日本部
分有心之士，出於對天守的思念，一直希
望重建城郭建築，特別是作為城郭中最具
身份象徵的天守。藉著重建天守，建立地
標彰顯當地的威嚴，緬懷昔日的繁華景
象。不過在這段「城郭復興熱潮」的草創
期，當時這班城郭愛好者，有不少是出於
對天守的憧憬，並不執著於還原天守歷史
原有建築。因此戰前的重建天守多是憑空
想像的復興天守，更有甚者，在沒有天守
的城郭上，自行設計一座新的模擬天守。

　　關於重建天守熱潮，早出現在明治時
代後期的 1910 年（明治四十三年），自廢
城令後日本首個重建天守坐落於岐阜城，
這可說是重建天守的鼻祖。不過這座以木
材製成的岐阜城天守相當簡陋，跟大家現
在所看到的形象有一段距離，與時下天守
相比不可同日而語，之後礙於人力物力及
建築技術等限制，直到 1928 年（昭和三
年）才有新天守出現。此時隨著建築技術
的發展，鋼筋混凝土（RC）的建築方式亦

適用於城郭上，以便建造出更堅固耐用的
天守。1928 年為紀念昭和天皇即位，遂以
鋼筋混凝土（RC）製成洲本城天守。洲本
城天守落成後，日本人並未因此滿足，不
只追求重建一座類似天守的簡單建築，更
希望在某程度上還原外觀。

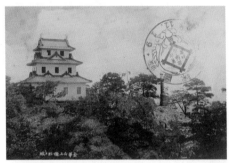

戰前岐阜城的明信片。圖為明治時代的岐阜城，明顯
與昭和時代重建的有分別。

　　不久，1931 年（昭和六年）大阪城天
守以鋼骨鋼筋混凝土（SRC）形式建造，
大阪城天守在重建於原有天守台時，雖然
仿照德川時代的大坂城所建，但頂層卻模
仿豐臣時代的大坂城，這種「四不像」的
風格，自然被後世界定為復興天守。不過
這種揉合兩個不同時代的建築風格，也可
以反映出當時人對城郭建築的看法。大阪
城天守的誕生，標誌著日本人對重建天守
有個新方向，成為後來重建城郭天守建築
的先驅。在大阪城之後，日本人繼續在全
國各地製作天守，1933 年（昭和八年）在
郡上八幡城建成木造模擬天守。接著 1935
年（昭和十年）伊賀上野城的木造模擬天
守也順利完工。隨著全球局勢急劇轉變，
戰前再無新的天守落成。

郡上八幡城 |

伊賀上野城 |

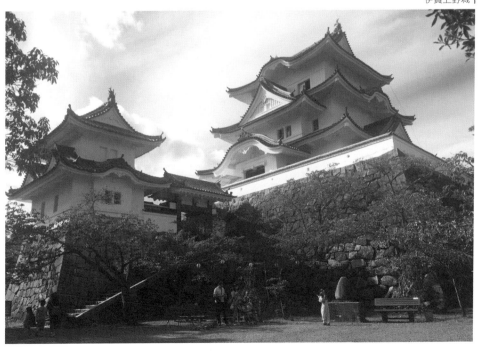

二戰後

日本在第二次世界大戰戰敗投降後，踏入 20 世紀 50 年代，經過多年國內重建，經濟始有起色，不少人再度構思於各地重建或新建城郭天守。特別是二戰期間，名古屋城、廣島城、岡山城等著名天守毀於一旦，令許多城郭愛好者為之惋惜，極力期盼重建天守。一方面是藉著天守的威嚴，鼓舞當地人的士氣；另一方面以天守作為當地地標，以吸引國內以至國外的觀光客到訪，從而刺激當地經濟。

自 1954 年（昭和二十九年）富山城（富山縣富山市）模擬天守，以 RC 建築方式完工，成為戰後首個正式重建天守[1]，日本全國興起一片「城郭復興熱潮」。城郭愛好者乘著昭和三四十年代（1955 年至 1974 年）經濟起飛高速發展的勢頭，紛紛重建或新建城郭建築。特別是城郭天守建築，於全國各地如雨後春筍重現，紛紛以 RC 或 SRC 方式興建外觀復元天守、復興天守及模擬天守。昔日二戰被焚毀的天守，大部分也在這段時期重建。城郭的重建亦不僅限於天守，就在富山城天守完工的 1954 年，吉田城（愛知縣豐橋市）亦重建入道櫓（三重櫓），是為最早外觀復興的櫓。其他如城門、土塀等，亦相繼在全國各地重建。

此時的城郭愛好者，對昔日曾存在過天守的執著進一步提高，試圖仿照昔日留傳下來的圖畫、照片等等，還原外觀面貌，造就外觀復元天守的誕生。

另一方面，部分城郭愛好者為了振興當地經濟，在原本沒有天守的城郭上，模仿或運用自己的想像力興建模擬天守，以圖吸引遊客「分一杯羹」，因此這時城郭天守的建築良莠不齊。這些重建或新建的天守，大多作為當地博物館或歷史資料館向公眾開放。

| 吉田城

踏入平成時代（1989 年至 2019 年），日本人對城郭建築的復原要求再進一步提高，不單外觀要忠於原貌，連內部及建築工序亦根據傳統技術重建，衍生出以木造方式興建的復元天守。文化廳等部門對於重建歷史遺跡，亦要求忠於昔日原貌。1990 年落成的白河小峰城三重櫓（御三階櫓），便是以文獻為基礎，利用傳統技術工序木造方式重建的城郭建築，除外觀外，連內部佈局也參照昔日資料，成為新一代重建木造城郭建築的先驅。此後不少城郭天守及建築，參照白河小峰城三重

1 約 1951 年（昭和二十六年）廣島城曾因籌辦國民體育大會，而臨時興建木製模擬天守，大會結束後隨即拆卸。

櫓，以資料為基礎進行木製復原或復興為重建原則，力求恢復舊貌。此後，掛川城天守、熊本城本丸御殿和篠山城大書院等等，都是以史實資料為基礎進行復原，這時期稱為「平成復興熱潮」、「第二次復興熱潮」等等。這時期，不僅重建天守，還重建了櫓、城門、御殿、土壘、石垣等等，同時還挖掘出中世紀和戰國時期的城郭遺址。

然而，以傳統技術工序重建城郭，卻遇上不少挑戰及障礙。皆因木造城郭建築與當時的《建築基準法》和《消防法》等日本法律有所抵觸，在法律的規制下，不但對新建的城門和櫓有進入限制，而天守亦因木造建築的高度限制及防災上的規範而變得難以符合條件建造。1990 年的白河小峰城三重櫓，就是利用法律漏洞而成功興建。部分城郭建築為符合法律要求，引入部分現代工序，例如以混凝土作地基鋪上基石進行興建，樑柱等以金屬配件進行鞏固等等。更有甚者，如仙台城的三重櫓重建計劃，便因此主動擱置。

掛川城 |

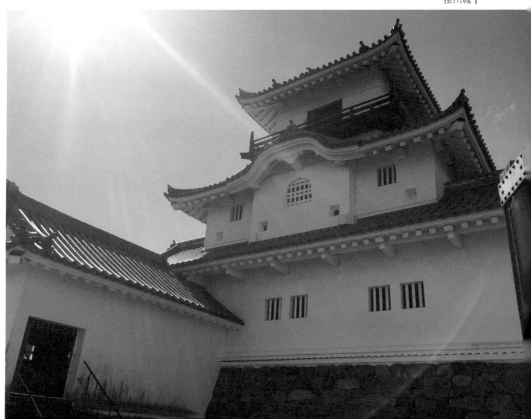

與此同時，在昭和時代「城郭復興熱潮」期間興建的混凝土城郭天守，落成多年後開始出現老化跡象，同時浮現對地震耐震性不足的弱點。為此，作為最著名混凝土城郭天守象徵的大阪城，曾就此作出補救措施。以溶液倒入混凝土，重新鹼化混凝土以增加其強度，從而延長壽命並進行修補。其他如名古屋城及廣島城天守，當地政府擬清拆並以木造建築方式重建，至今尚未動工。截至目前為止，現時最新落成的天守，是為 2019 年 3 月落成的尼崎城。

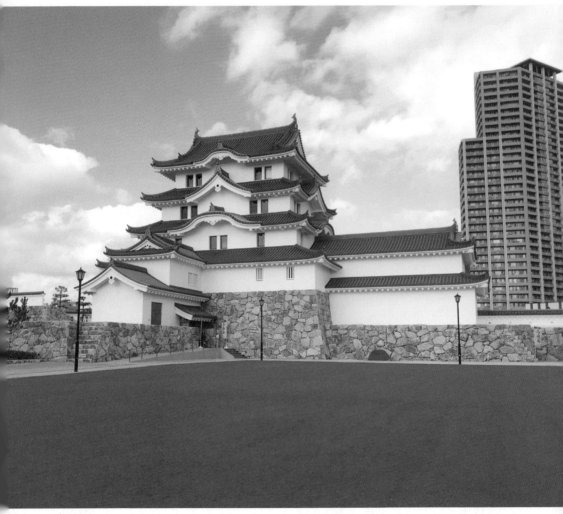

| 尼崎城

Check! RC 與 SRC 是什麼？

自踏入昭和時代（1926 年至 1989 年），日本人開始以鋼筋混凝土來建築堅固的城郭天守，上面提及的鋼筋混凝土（RC），以及鋼骨鋼筋混凝土（SRC）又是什麼呢？兩者有什麼不同呢？

鋼筋混凝土英文全稱是 Reinforced Concrete，RC 是縮寫。鋼筋混凝土由數支鋼筋捆紮成的樑柱為主體，外圍以混凝土覆蓋。由於鋼筋和混凝土都是剛性堅硬質料，地震時搖晃程度較少，因此適合在常年發生地震的日本，用來建築城郭天守。不過，鋼筋混凝土缺乏韌性，地震時的延展性不及鋼骨鋼筋混凝土，因此無法興建得太高。造價方面鋼筋混凝土的成本比鋼骨鋼筋混凝土為低，施工複雜度相對簡單，工序時間較短。

至於鋼骨鋼筋混凝土英文全稱是 Steel Reinforced Concrete，縮寫為 SRC。是鋼骨混凝土（SC）及鋼筋混凝土（RC）的混合體。鋼骨鋼筋混凝土則是以一條粗鋼骨為主體，外圍先以鋼筋包圍固定，最外層以混凝土覆蓋。由於鋼骨具韌性，地震時能吸收能量後釋出，彌補鋼筋混凝土缺乏韌性的弱點，可以比鋼筋混凝土興建更高的城郭天守。只是鋼骨的韌性令建築物在地震時的搖晃程度，較鋼筋混凝土為大。鋼骨鋼筋混凝土的施工複雜度相對繁複，故此所花的工序時間也較長，建築成本自然比鋼筋混凝土為高。

此外，兩者在防火及隔音方面俱佳。綜合以上論點，對害怕地震及火災破壞城郭天守的日本人來說，以這兩種建材重建天守自是最適合不過，遂成為昭和時代興建天守的主流建材。

天守職能

天守是城郭的象徵，首先是作為一個擁有要塞功能的軍事設施。因此有說天守是源於「井樓」（せいろう）[1]。天守可說是城郭最安全的地方，也是戰爭時的總指揮室。亦有些情況如大垣城之戰，天守被用作修理武器的基地。

另一方面，天守也是政治權力的象徵。不論是巨大白色的姬路城天守，還是以金鯱聞名的名古屋城天守，都藉著威儀莊嚴來達到政治目的。堅固的物見櫓擁有良好視野及防禦能力，可說是符合求軍事上實用性。天守則在此之上，成為領主權力的象徵。

1 物見櫓別稱。

在慶長年間，如岡山城和熊本城等，建造具書院風格元素的天守，可作舉行儀式、迎賓及緊急情況下的避難所。與此同時，名古屋城和廣島城等天守，為強調外觀而盡量將內部建造得簡單，省略招待領主和客人的功能。此後天守經常空置，並用作儲物室。有關對天守的進一步說明，留待下一章專門探討。

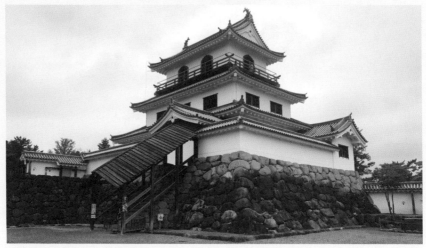

Check! 城中無天守　天守代用櫓

自踏入江戶時代，在江戶幕府發佈「武家諸法度」及一國一城令後，不少城郭被廢除。即使在剩餘的城郭中，部分大名本身就沒有建造天守的資格。即使准許興建天守，亦有部分大名憚忌江戶幕府，恐怕遭猜疑針對而放棄建造，部分興建中的天守，亦不得不中止計劃。此外，由於興建天守花費甚鉅，部分大名因意外（如：火災、地震等）失去天守後，或擔心因重建得罪江戶幕府，或是資金不足無力重建，於是這些不興建天守的領主，遂改為興建一棟比較華麗的三重櫓或多重櫓為代用天守，稱為「御三階櫓」（おさんがいやぐら、ごさんがいやぐら），成為實際上的天守。

| 白石城（宮城縣白石市）的大櫓

「御三階櫓」為普遍的名稱，各地城郭有不同的說法，例如：大櫓（おおやぐら）（白石城）、三重御櫓（白河小峰城）、御三階（小倉城）等等。雖然大多數以三階櫓為主，但是如金澤城及水戶城等御三階櫓，內裏其實有四階甚至五

階。大多數御三階櫓與天守同樣，建於本丸內，惟德島城及水戶城等御三階櫓，卻屬建於二丸的個別例子。即使是現存十二天守中，弘前城天守及丸龜城天守也是屬於御三階櫓的例子。雖然名為御三階櫓，但實質上卻是如天守般的存在，因此上述兩城的御三階櫓，被列入現存天守之一。

御三階櫓雖說是代用天守，不過部分御三階櫓的裝飾，外觀上媲美天守，例子如：久留米城的巽三重櫓、福井城的巽櫓等等。代用天守並不僅限於御三階櫓，亦有二重櫓作為代用天守的例子。部分城郭以隅櫓或特別用途的櫓作為代用天守，因位置偏僻不易被人看見，失去了天守那種莊嚴感。除了櫓之外，亦有以御殿作為代用天守的例子，久保田城的「御出書院」，便是在本丸土壘上建造御殿，成為代用天守的特殊例子。

久保田城御出書院跡 |

此外，現今亦有部分城郭重建昔日御三階櫓風貌，例子有：新發田城、白河小峰城、白石城等等。部分城郭在失去或放棄興建天守後，並非選擇建造御三階櫓取代，而是以城內的其他三重櫓成為天守代替品，現存例子有明石城的坤櫓等等。即使是江戶幕府的根據地江戶城，自 1657 年（明曆三年）明曆大火導致天守被焚以後，亦無重建新天守之意，遂以當時的三階櫓「富士見櫓」作為御三階櫓，此後成為江戶城實際上的天守。

Check! 最高天守

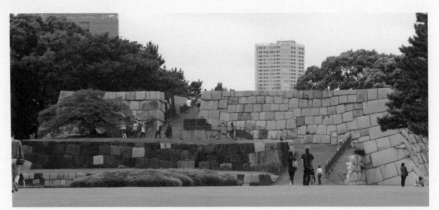

在明曆大火燒毀的江戶城天守，現今只餘下這個天守台。

勝山城博物館

有關天守的最高高度，若連已消失的天守計算在內，以寬永年間重建的江戶城天守為史上最高。根據寬永年間重建的江戶城天守圖推算，其高度約 44.8 米，比 46 米高的美國自由女神像略矮，連同天守台更高約 58.8 米，可惜這座天守毀於 1657 年（明曆三年）的明曆大火，此後江戶城天守亦不再重建。

若包括天守風建築物在內，目前最高的是勝山城博物館（福井縣勝山市），連同天守台高度達 57.8 米。

至於現時最高的天守，則是 1931 年重建的大阪城天守閣，高約 41.5 米。順帶一提，豐臣秀吉所築的豐臣大坂城天守高約 40 米，江戶幕府重建的德川大坂城天守則高約 44 米。

至於在現存天守中，最高天守為約 31.5 米高的姬路城，這個高度與奈良的法隆寺五重塔相近。有趣的是，現存最矮天守是備中松山城，其高度僅約 11 米，不過備中松山城天守位處海拔約 430 米高的臥牛山小松山山頂，卻是海拔最高的天守。

御殿（ごてん）

對於城郭而言，城內最重要的建築物是什麼？許多人以為是天守，雖然天守是代表城郭的象徵，但實際上只是「虛有其表」，只在戰時才能發揮效用。城郭以至藩（領國）的真正中樞核心，就是「御殿」！

御殿原意指身份高貴人士的宅邸，在城郭方面則是領主居住及辦公的場所。若果說天守是代表城郭，那麼御殿就代表著領主本人。由於御殿屬非軍事用途，不在江戶幕府的「武家諸法度」規限之列，所以領主可以自由興建、維修及擴張御殿規模。為炫耀領主自身權力，一般御殿會在符合其身份的前提下作華麗佈置，裝飾精美，並活用曲輪範圍作大幅度的擴張。

二条城二之丸御殿 |

御殿歷史

御殿為近世城郭始出現的建築，中世紀領主平常大多住於居館，少部分則居於山城的陣屋。最早期的近世城郭，如安土城及豐臣大坂城，領主居於天守處理政務。其後的近世城郭，因面積廣大緣故，可以在城內建設御殿，作為領主住邸及政廳。直至明治時代，自廢藩置縣藩國被廢除後，領主遷出城外，御殿變得毫無用處，大部分被拍賣拆毀，即使小部分保留下來的，也難逃災害及二戰等戰爭的破壞，現存御殿僅二条城二之丸御殿、川越城本丸御殿、高知城本丸御殿及掛川城二之丸御殿 4 座，比現存十二天守還稀少珍貴。正因御殿的重要性，近年來不少城郭亦重建御殿，包括名古屋城、佐賀城和熊本城等等，先後重建完成。目前最新落成的重建御殿，是 2018 年全面完成的名古屋城本丸御成御殿。

高知城本丸御殿 |

✦ Check! 將軍專用御成御殿（おなりごてん）

　　在某些特殊情況下，如江戶時代的大坂城、名古屋城、淀城（京都府京都市）、宇都宮城（栃木縣宇都宮市）等，本丸御殿用作江戶幕府將軍出行時專用下榻處所，稱「御成御殿」。這些城郭的領主，須要在本丸外曲輪另建御殿，以處理其政務和日常生活，騰出本丸御殿隨時迎接將軍到訪。如尾張藩主便在名古屋城二丸另建御殿遷居。

　　不同城郭因不同原因成為御成御殿，就名古屋城和淀城而言，兩城作為將軍前往京都及大阪途中的宿泊地；至於宇都宮城則是將軍前往日光東照宮參拜途中的住宿地。大坂城是江戶幕府的直屬城郭，將軍派遣的大坂城代（代理城主）及部下，住在西丸和二丸。

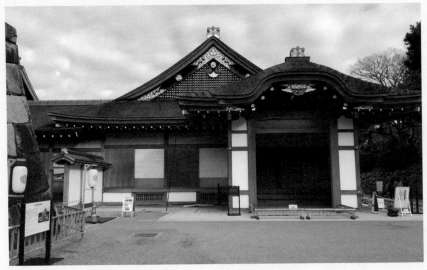

名古屋城本丸御成御殿

御殿並非僅限本丸

　　不少御殿在本丸興建，稱為本丸御殿（ほんまるごてん）。本丸御殿在天守及櫓的保護之下，既有城主象徵，亦視為最後防守之地。部分城郭因地形或設計上所限，導致本丸範圍太小，不宜設置御殿，遂將御殿設在更廣闊的二丸或三丸，分別稱二之丸御殿（にのまるごてん）或三之丸御殿（さんのまるごてん）。本丸或因狹窄關係，僅保留天守及櫓等這些軍事設

施,視本丸為戰時的詰丸使用。

即使當初將御殿設於本丸,不過後來基於各種原因,例如位置太深出入不便,或成為將軍御殿等等。領主將自身的御殿,改遷至二丸或三丸也不乏例子。例如當初仙台藩主伊達政宗,將仙台城御殿設於本丸的青葉山山頂。畢竟每次出入御殿,路途遙遠甚為不便,加上江戶時代迎來太平,鮮少發生戰事,後人伊達忠宗遂將御殿遷至更大更方便的二丸。

御殿結構

御殿可說是居館的簡化版,主要由領主及家臣處理行政工作的政廳「表御殿」,以及領主與家人日常生活的宅邸「奧御殿」組成。前面為表御殿,後面是奧御殿。御殿是領主工作場地及居所,故此御殿內外裝潢華麗,附有襖繪(ふすまえ)〔障壁畫〕[1]、折上小組格天井(おりあげこぐみごうてんじょう)[2]等豪華裝飾,以符合領主的身份。雖然部分御殿會附設小庭園,如:名古屋城、鶴丸城(鹿兒島縣鹿兒島市)。不過基於城郭範圍所限,部分擁有一定實力的領主,會另在城郭外設置庭園設施,尤以日本三名園(兼六園、後樂園及偕樂園)最為著名,部分城郭外的庭園更兼備防衛性質。除了「表」與「奧」之外,嚴格來說還可細分兩者之間的「裏方」。裏方是僕人的工作間,包括台所(だいどころ)〔廚房〕等設施,僕人在裏方烹飪及處理雜務等等,負責照料奧御殿的日常生活。

名古屋城二丸小庭園 |

後樂園 |

1 畫在門上的畫。
2 高級格子狀天花。

表御殿（おもてごてん）

表御殿以書院造[1]形式的建築為主，自安土桃山時代開始，被視為格調高雅的建築。表御殿作為領國的政廳，是領主會面家臣及訪客、舉行正月活動及各種儀式、接待使者及客人，以及處理領內政務的場所。御殿入口稱玄關（げんかん），古代稱遠侍（とおざむらい）[2]，是訪客拜會的地方。玄關前會設置車寄（くるまよせ）作伸延，引領訪客進入玄關。訪客先被帶到式台（しきだい）等待接見，獲領主同意後，領主家臣便會引領訪客來到「表書院」。

表書院（おもてしょいん）

表書院是領主與訪客正式會面的場所，也是領主接受上級指示，以及舉行重要儀式的地方，是御殿內最大和最高規格的房間。上段一般由領主所坐，裏面有許多華麗的座敷裝飾，包括床（とこ）〔凹間〕[3]、違棚（ちがいだな）〔交錯架〕[4]、有出窗設計的付書院（つけしょいん）[5]、帳台構（ちょうだいがまえ）〔小推門〕等等。

大廣間（おおひろま）

一般在表書院的後面，又稱「對面所」（たいめんじょ），為領主及家臣之間

會面、處理行政及宴會場所。一般表御殿設有多個書院及廣間，以不同的欄間[6]及襖繪作裝飾以區分級數。領主會因應會面者的身份地位，而在不同的房間會面。此外，為招待會見者，表御殿亦設有能舞台[7]及茶室等等，家臣亦有休息房間以備傳召。

表御殿入口的車寄（川越城本丸御殿）

折上小組格天井（名古屋城御殿）

1 鎌倉時代開始興起的武家住宅，模仿中國的書院結構，以書院為建築物中心的建築風格。
2 意指遠離主殿最遠的守衛警崗。
3 一般日文的床（ゆか）是指地板，這裏的床（とこ）日文又稱床的間（とこのま），是房間角落一個內凹的小空間，地板比平常高一層，部分會鋪設蓆子或墊，放置掛軸、盆景及插花等等。另外床（とこ）可指鋪設床墊的床。
4 一般設在床（とこ）旁邊床脇的空間。
5 附有棚板的小窗台。
6 障子上面與天井之間的空間，可附有木雕裝飾。
7 表演能樂的舞台。

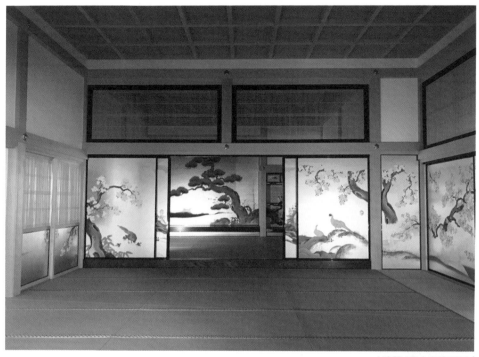

大廳間（名古屋城御殿）|

床及違棚（松代城御殿）|

能舞台（彥根城表御殿）|

奧御殿（おくごてん）

領主及其正妻、側室等家屬日常生活的居所，包括居間（いま）〔起居室〕、寢所（しんじょ）〔臥室〕、妻妾及侍女的房間、湯殿〔浴室〕及雪隱（せついん）〔廁所〕等設施，亦有內部專用的庭園及茶室，生活所需一應俱全。

由於住著領主家眷，因此出入受到嚴格限制。部分御殿更會將奧御殿鎖起，切斷與表御殿的連繫。為照顧領主及家屬的日常起居飲食，女中〔侍女〕及針子〔女裁縫〕等女性亦會住在御殿，因此奧御殿的規模，一般比表御殿為大。據說江戶城的奧御殿，面積達 6,300 坪（約 22 萬平方呎）。

| 居間（名古屋城御殿）

| 雪隱（松代城御殿）

湯殿（ゆどの）

領主及家屬的專用浴室，湯殿內描有障壁畫裝飾以彰顯格調。湯殿主要分為蒸氣桑拿浴及浴槽浸浴兩種，當時以前者較為高尚，名古屋本丸御殿的湯殿書院，便以蒸氣桑拿浴方式設計。桑拿浴方面，從外面的釜將水煮沸，引導水蒸氣至湯殿，抹走身上排出的水份清潔身體。湯殿蒸氣口上層多附書院造的建築物，非常吸睛。浸浴方面也是從外面的釜將水煮至合適溫度，直接引導溫水流入湯殿內浴槽。

| 湯殿（松代城御殿）

寢所（しんじょ）

領主的起居室及臥室，位於奧御殿的內裏，是格調舒適輕鬆的房間，襖繪裝飾也採用了更優雅的水墨畫。

| 寢所（松代城御殿）

第五章

天守面面觀

在說完城郭設施後，接下來會為大家集中介紹天守的種種。天守作為城郭的地標象徵，為彰顯天守的魅力與莊嚴，築城者不惜花費大量人手物力，絞盡腦汁設計出全國獨一無二的天守。這次分別從天守類別、組合方式、外觀及內部構造、外壁佈置、外觀裝飾等等不同角度出發，窺探天守美妙之處。

天守類別

日本城郭的天守，單憑外貌雖然看似大同小異，但實際上天守之間的價值，可謂相差十萬八千里。天守按照歷史價值及復原程度，大致分為四種類，分別是「現存天守」、「復元天守」〔復原天守〕、「復興天守」及「模擬天守」。

現存天守

日本政府在 1873 年（明治六年）頒佈廢城令拆除全國城郭後，仍碩果僅存保留至今的城郭天守。部分城郭如弘前城，本來並未符合江戶幕府興建天守的標準，而以御三階櫓充當天守功能，亦一併歸入現存天守。

最古老的現存天守有 400 年歷史，而最年青的也超過 150 年歷史。現存天守全為木製的古老建築，可說是具有相當歷史價值。為保持現存天守原貌，其修葺方式須按照日本文化廳的指導，細微至一口釘亦需以傳統城郭建築方式進行，故此其維修費用比一般天守所需更多。相比真跡的現存天守，其餘種類的天守皆為明治維

新後重新修築的天守，其歷史價值相對較低。目前現存天守共十二座，按地域從北至南分別是：

▲弘前城（青森縣弘前市）
●松本城（長野縣松本市）
丸岡城（福井縣坂井市）
●犬山城（愛知縣犬山市）
●彥根城（滋賀縣彥根市）
●姬路城（兵庫縣姬路市）
●松江城（島根縣松江市）
備中松山城（岡山縣高梁市）
▲丸龜城（香川縣丸龜市）
伊予松山城（愛媛縣松山市）
宇和島城（愛媛縣宇和島市）
高知城（高知縣高知市）

●為國寶五城　▲以御三階櫓充當天守

| 姬路城

| 彥根城

這十二座現存天守，現被日本政府列為重要文化財受到保護。當中姬路城、彥根城、松本城、犬山城及松江城這五座城天守，因有著明確的史料及其他佐證，可確認其建築時期，日本政府遂將其升格為國寶級別。國寶城郭都市觀光協議會遂將此五城天守統稱為「國寶五城」，其餘七座天守則稱為「重文七城」。

Check! 現存最古老天守不是丸岡城？

現存最古老天守眾說紛紜，通說是丸岡城天守，在 1576 年（天正四年）興建。不過丸岡城天守的興建時間，缺乏明確的史料認證，遂一直有所爭議。近年，當地委員會就丸岡城進行學術調查，經樹輪年代學、放射性碳定年法及氧的同位素三類測試結果，2019 年證實丸岡城天守為江戶時代寬永年間（1624 年至 1644 年）所建[1]，自然不屬於最古老天守了。

當丸岡城一說被推翻後，最古老天守的說法，主流則落在 1593 年（文祿二年）所建的松本城小天守身上。不過松本城並未像丸岡城一樣進行科學測試，其江戶時代前興建的史料亦不充分，因此仍受爭議。

不過有關最古老天守的爭議，在 2021 年出現重大突破。一直以來，犬山城天守被認定是 1601 年（慶長六年）增建完成。2019 年，犬山市委託名古屋工業大學研究院等，就犬山城天守建築材料，以樹輪年代學方法進行調查，發現天守的柱棟、地板等主要木造建築材料，是自 1585 年（天正十三年）起三年內採伐。至於建築風格方面，現今模樣是當初原來建築，否定後期加建之說。犬山城天守的建成期，一口氣推早至天正年間（1573 年至 1593 年），成為最古老天守的說法之一。

犬山城天守

話雖如此，這份犬山城天守調查報告主要針對建材研究，並未判斷這些建材是直接用在犬山城上？還是在他處建成天守後，拆除建材搬至犬山另建天守？畢竟如彥根城天守，就是利用大津城天守建材循環再用。有關這一方面，就留待日本城郭專家的進一步考證了。

1 學者吉田純一更提出興建年份為 1628 年（寬永五年）。

復元天守

部分城郭曾擁有天守，後因不同原因導致天守已不存於世。踏入公元 20 世紀，後人按照昔日文獻、繪圖、繪畫資料、舊相片及遺跡現存物等線索，在原址重新按照其原有模樣重建天守。由於許多城跡被列為國家史跡，在城跡重建天守被視為改變現狀，所以基於文化財保護法條例，必須得到文化廳長官許可，並按照文化廳「關於考古學遺產保存管理國際憲章」準則進行重建。復元天守可細分為「外觀復元天守」，以及「木造復元天守」兩種。

外觀復元天守

以昔日資料為藍本重建的天守，與木造復元天守不同的是，外觀復元天守是以鋼筋混凝土形式，以近代工序重建。外觀復元天守只注重復元舊有天守外貌，選材及內部結構與原有天守相差甚遠，因此不論觀賞性及價值，均不如木造復元天守。

二戰後隨著日本經濟復興，不少有識之士鑑於昔日古城天守因不同原因消失，為緬懷昔日光輝，遂打算重建天守。重建天守一來可以刺激經濟、二來可作為當地的歷史地標吸納觀光客，對當地發展有益無害。此時隨著日本人對城郭歷史的普及，亦對重建天守有所要求。日本人並不滿足如戰前般，單純重建一座天守，而是更進一步利用歷史資料，試圖重塑還原天守的原有外貌，遂衍生出外觀復元天守。不過礙於昭和時代的技術，以及《建築基準法》及《消防法》等法令所限，對歷史上的天守還原程度，亦僅限於外觀上。

日本最早興建的外觀復元天守，是 1957 年（昭和三十三年）的名古屋城天守。此後這類外觀復元天守如雨後春筍般出現，掀起一股興建外觀復元天守的熱潮。興建外觀復元天守的其中一個目的，是為了吸引觀光客，因此部分外觀復元天守在興建上層時，以符合《建築基準法》標準作出一些細微改動，例如對天守的窗口大小、形狀及位置等等都作一定程度變更。以名古屋城及大垣城為例，最上層因用作觀景台，遂將窗口弄闊，方便觀光客欣賞當地景色，下面樓層則作博物館用途。不過整體上而言外貌大部分仍忠於原貌。順帶一提，現今最新竣工的天守亦是外觀復元天守，為 2019 年 3 月落成公開的尼崎城天守。

| 名古屋城天守

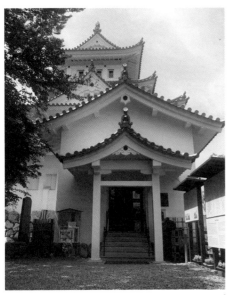

大垣城天守

木造復元天守

　　同樣以昔日資料為藍本重建的天守，與外觀復元天守不同的是，木造復元天守是以木材重建，與外觀復元天守以鋼筋混凝土方式重建完全不同。由於天守以木材重建的關係，故此其內部構造建築，亦依照昔日施工模樣，忠實還原其原貌。因此相比起外觀復元天守，木造復元天守更貼近其本來面目，觀賞價值更高。

　　由於木造建築一直受到日本《建築基準法》及《消防法》等法令約束，昔日受建築技術所限，木造天守相對較少，亦僅限於復興天守及模擬天守這類限制較少的建築。不過自進入平成時代後，隨著建築技術進步，日本人亦不甘於停留在外觀復元天守的層面。另為進一步忠實還原天守面貌，遂試圖以木材代替鋼筋混凝土重建復元天守。另一邊廂，文化廳亦與時並

進，對遺跡上復原建築物方針趨向嚴格，特別是平成時代起，復元天守必須以木造及忠實還原為原則，故此現今只有木造復元天守被官方視為復元天守建築。

　　日本史上首個木造復元天守，出自1990年（平成二年）建成的白河小峰城御三階櫓。正如前文提及，江戶幕府興建天守有其一套準則，白河小峰城並不符合其標準，遂以御三階櫓充當天守使用。基於忠實還原原則，白河小峰城只重建御三階櫓作為天守。至於首個木造復元的真正天守，則是4年後的1994年（平成六年）4月完工的掛川城天守。不過掛川城天守是獲得豁免《建築基準法》，以及《消防法》的特例許可，批准興建的「木造復元天守」。另一方面，在興建掛川城天守時，由於掛川城天守圖像已經失傳，因此遇到史料缺乏難以直接復原的難題，但幸好當年山內一豐為主高知興建高知城天守時，是以昔日掛川城天守為藍本。日本建築史專家宮上茂隆，便以現存天守「高知城天守」為模型基礎，進行研究考證及設計，以推斷復原形式重建，因此這座木造復元天守在定義上尚存有爭議，城郭專家井上宗和更將掛川城視為「復興天守」。在掛川城之後，下一個「木造復元天守」，便輪到2004年（平成十六年）所建的大洲城天守。這棟木造的四層建築，是首個獲法例認可的「木造復元天守」。大洲城天守根據江戶時代所製作的天守雛形模型（只有棟樑骨架）、圖像資料以及出土遺物等資料所重建，幾近回復原貌，亦符合《建築基準法》及《消防法》等標準。

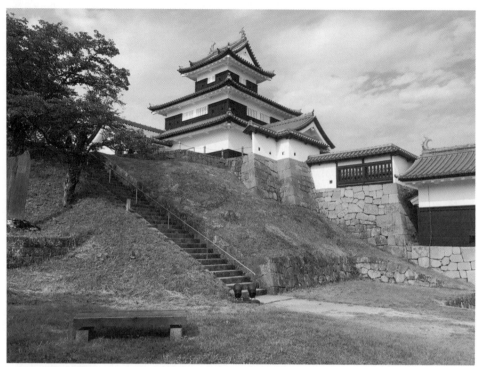

| 白河小峰城御三階櫓

| 大洲城天守

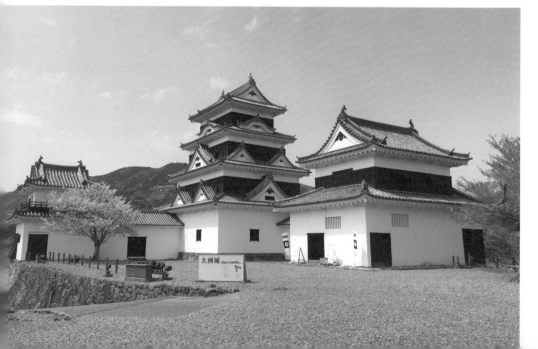

復興天守

城郭雖然曾擁有天守惟已經消失，與復元天守的不同之處，就是重建的天守沒有經過歷史考證，完全憑空幻想其外觀形狀，或是將不同時期的天守外觀合而為一。部分天守重建時雖然有參考過古代資料，但施工時天守外觀作出過多改動，以致偏離原有面貌，亦歸入此類。

日本在廢城令後，日本人出於對天守的思念，打算重建天守。廢城令後首座重建的天守，便是明治時代末期，1910 年（明治四十三年）興建的岐阜城天守，這可說是復興天守的鼻祖。由於當時重建城郭技術不發達，因此岐阜城天守簡陋粗糙，不料這座復興天守在 1943 年（昭和十八年）因大火而焚毀。至於現存最古老的復興天守，可追溯至 1931 年（昭和六年）所建的大阪城天守。這座以 SRC 重建的天守，雖然重建在原有天守台上，惟其外觀卻揉合桃山時代及江戶時代兩代天守的外型，因此被列入復興天守，這座大阪城天守經歷二戰戰火洗禮保存至今，長達 90 年歷史。順道一說，戰後日本首座復興天守是 1954 年（昭和二十九年）的岸和田城天守。

不論是復元天守，還是復興天守，都

大阪城天守 |

是基於天守曾在歷史上出現過，亦稱之為再建天守。不論是外觀復元天守還是復興天守，以鋼筋混凝土形式重建的同時，也衍生不少問題。鋼筋混凝土直接蓋在原有天守台遺跡上，為配合近代化工序少不免移動天守台內的礎石，並替換部分石垣。加上鋼筋混凝土天守比木造天守重得多，為免天守台不勝負荷，施工時亦針對天守台作鞏固工程，以上種種無形中損害天守台原有的石垣，形成對「歷史遺跡的破壞」而遭人詬病。

岸和田城天守 |

模擬天守

與復興天守同樣都是非忠於史實重建的天守。兩者不同之處是模擬天守所在的城郭，本身是否曾存在過天守也是一個疑問。部分城郭雖然擁有天守台，卻最終並無興建天守，現代在這些天守台上興建的天守亦歸入此類。即使城郭曾存在過天守，但重建天守時並非建在原址且相距甚遠，亦屬此列。

這些模擬天守，其歷史本身就是一個謎。在缺乏歷史佐證下，大多以現存天守為模樣所創造，尤以參考彥根城天守、犬山城天守及高知城天守為主，部分則是創作者自行憑空想象。例如墨俁城本身並沒有天守，現今天守為虛構；伊賀上野城本

身只有天守台沒有天守，現今天守歸入模擬天守；清洲城（愛知縣清須市）雖然曾擁有天守，惟現今天守位置並非在原址，其設計亦為自行創作，同樣屬於模擬天守。

| 墨俁城天守

| 富山城天守

日本首個模擬天守，是在 1928 年（昭和三年）以 RC 興建的洲本城天守；至於首個木製模擬天守，則是 1933 年（昭和八年）的郡上八幡城天守。至於戰後首個模擬天守，則是 1954 年（昭和二十九年）的富山城天守。此外，富山城天守於 2004 年獲登記為有形文化財產（建築）。

Check! 天守閣外貌建築物

隨著城郭熱潮在日本逐漸興起，除上述四類天守外，還衍生出「天守閣外貌建築物」。事實上這類天守閣外貌建築物在歷史中並不存在，顧名思義，就是一座完全沒有考據，單純興建者個人喜好隨便堆砌建築，如天守閣般的建築物。天守閣外貌建築物與模擬天守最大不同之處，就是當地甚至沒有城郭及其相關歷史，是完全虛構出來的一座天守。因此其用途亦相當廣泛，除常見用作觀光設施吸引遊客外，還有博物館、公共設施、店舖、住宅等等。簡單來說，除上述四種類以外的城及天守閣，皆可歸入此類。著名的例子有：熱海城（靜岡縣熱海市）、伊勢安土桃山文化村內安土城（三重縣伊勢市）等等。

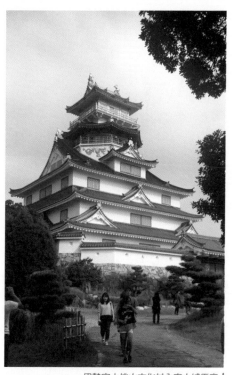
伊勢安土桃山文化村內安土城天守

天守構造

天守除了具備一般櫓的防禦、防火、抗震等實用性結構外，還有著象徵性建築物的意義，因此必須加以裝飾，作出許多特別的設計以顯示威望。為彰顯天守威嚴，天守不單是城郭最高的建築物，建築重數多數在四重及以上，但也有如丸岡城、備中松山城般只有兩重的特別例子。

以土壘或石垣堆砌成高台以安放天守的，稱為天守台（てんしゅだい）。部分天守台內部呈空洞狀態，形成地下樓層稱為穴藏（あなぐら），多用作天守的出入口，部分會在穴藏內存放物資。此外，有些天守沒有天守台，而是在曲輪直接鋪上礎石興建天守。

▎二本松城天守台

▎津山城天守台遺跡下的穴藏

天守的結構上，從江戶時代初期完成的天守所見，不論是姬路城、名古屋城、熊本城或松江城等等，頂層與下面層數的設計均有所不同。下層以防禦為主，因此壁面較大窗口較細。頂層則相反，需要保持景觀開揚，加上相對威脅較小，故壁面設計亦較少。廣闊視野既能讓領主欣賞更多景色之餘，戰時更可以安排更多弓箭兵及鐵砲兵在頂層射擊。同時可在頂層安置大砲，靈活射擊遠處的敵人，亦有助加快疏通砲擊後的煙霧以免視野不清。

有些城郭擁有不只一座天守，部分會將主要天守（大天守）相近的多重櫓[1]，稱為小天守、副天守。以姬路城為例，由一個大天守與三個小天守結合，形成天守群，四個大小天守正好分佈在各角落。此外，有些櫓會附屬於天守或其他的櫓，附屬天守的稱付櫓、附櫓（つけやぐら）；附屬於其他櫓或門櫓的稱為續櫓。

天守組合方式

作為城郭最重要象徵的天守，築城師在設計繩張時，必然考慮到天守在曲輪內，怎樣與其他設施配搭，才能發揮最大功用。因此從整體外觀來看，天守的組合方式可分為四種，分別是「獨立式」、「複合式」、「連結式」及「連立式」。

[1] 一般為三重櫓或以上級數。

獨立式

代表城郭：丸岡城、德川大坂城、江戶城、宇和島城、高知城等等

最原始的天守組合方式，單獨一座並未與其他建築相連。在天守正式成形之前，於近畿地方曾出現擁有三、四階的獨立大型櫓。織田信長在建造安土城天守時，將這種建築再進一步強化，變成含書院造風格的豪華建築，成為通説最早的天守。

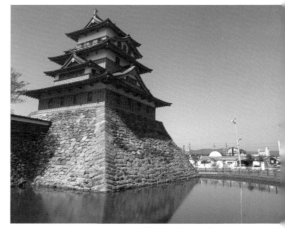

獨立式例子：高島城

複合式

代表城郭：犬山城、豐臣大坂城、岡山城、松江城、彥根城、福山城、備中松山城等等

天守設附櫓（付櫓）或小天守，這些附屬建築通常設在天守大門旁邊，或成為天守的入口處。附屬建築設在天守大門旁邊時，當敵人靠近天守入口，守軍可以在入口處以橫矢方式攻擊敵人；附屬建築若成為天守入口，守軍可切斷天守與附屬建築之間的階梯通路，讓天守的守軍，從高處射擊附屬建築內的敵人。由於複合式天守實用性高，因此在 16 世紀末天守成為軍事化建築而大為流行。

獨立式例子：島原城

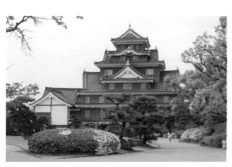

複合式例子：岡山城

複合式例子：上山城（山形縣上山市）

Check! 附櫓（つけやぐら）與小天守（しようてんしゆ）

櫓有多種種類，附屬天守的櫓稱為附櫓；附屬隅櫓及櫓門的櫓則稱為續櫓。在附櫓之中，一般體積較大的附櫓，另稱為小天守。在古代只有一重的附櫓亦稱為小天守；不過現今只有二重及以上的附櫓才稱為小天守。從文獻上記載，小天守可追溯至天守的草創期，首見於明智光秀所建的坂本城（滋賀縣大津市）。當時的小天守被認為是天守的入口，因此判斷為複合式類型。天守在高一段的天守台上興建，其下方設置小天守，小天守內部設置木造階梯登上天守，這種設計另見於松江城天守。

松江城附櫓內，連接天守的木梯。

設在岡崎城（愛知縣岡崎市）天守入口旁的附櫓

相傳坂本城是首個設有附櫓的天守，圖為現址遺跡。

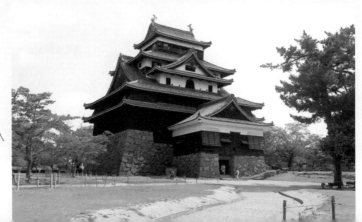

松江城天守入口的附櫓

連結式

代表城郭：廣島城、松本城、名古屋城等等

利用渡廊或渡櫓等建築，將天守與鄰近小天守串連起來自由移動，在戰術調動上比複合式更有利於防守。連結式首例是 1592 年（天正二十年）的廣島城，由兩棟三重小天守與大天守串連形成。由於是兩棟小天守的緣故，因此特別稱為複連結式。

連立式

代表城郭：姬路城、松山城、和歌山城等等

將天守與三個小天守，以渡廊或渡櫓等建築串聯起來。與連結式不同的是，連立式天守的串聯方式，形成一個「口」字型的中庭（天井），從外觀上看天守林立，非常壯觀。連立式天守以 1609 年（慶長十四年）完成的姬路城天守為代表。

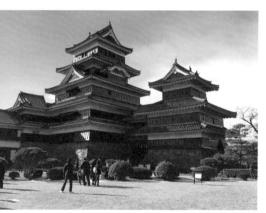

連結式例子：松本城 |

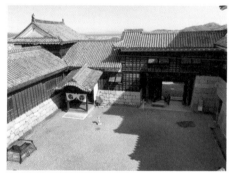

連立式例子：松山城 |

連結式例子：越前大野城 |

連立式例子：和歌山城 |

自 1615 年（元和元年）元和偃武[1]以後，因太平之世到來，不附設附櫓及小天守的獨立式天守又再次成為主流。皆因當時領主意識到，相比實戰，避免火災在城郭內蔓延更為重要。以保護天守作主要目標，沒有其他建築相連的獨立式天守，可將被火災波及的傷害性減至最低。

天守外觀構造

不論是古代保存下來的現存天守，還是近現代的復興天守及模擬天守等等。就外觀構造而言，天守主要可分為兩大種類：望樓型及層塔型。

望樓型

望樓型天守代表：丸岡城、犬山城、彥根城、大坂城、姬路城、岡山城、松江城、高知城、熊本城

草創期的天守，一般在一座大型入母屋造的天守屋頂上，加建一座相對小型的望樓。望樓型底層的大型入母屋造的天守，分別由平櫓及重箱櫓改造而成。由底層入母屋造屋頂上興建的接駁層，多稱為屋根裏階。為了能讓屋根裏階採光，設有附設窗戶的破風及出窗[2]。

此外，望樓型天守能彌補興建天守時，角度出現偏差傾斜的問題。在興建天守時，即使底層平面歪斜令整體水平傾斜，也可以在入母屋造天守建築望樓時，重新在屋頂上修正望樓的水平角度解決問題。為方便加建，望樓下的屋頂必然是入母屋破風造型，故此設計甚為氣派。

高知城天守千鳥破風，兩旁城壁附設窗口。（紅圈示）

松江城天守破風下設有出窗

望樓型天守可以細分為：「初期望樓型」和「後期望樓型」兩種。

1 指江戶幕府消滅豐臣政權，結束自應仁之亂以來長達近一百五十年的大規模軍事衝突，亦有一説是戰國時代的結束，自此無其他大名反抗江戶幕府。
2 凸出於天守外面，設有入母屋造附妻入的屋頂。

初期望樓型

以關原之戰作前後劃分，戰前建造的犬山城、岡山城及廣島城等天守，屬初期望樓型。天守各重屋頂的縮小遞減比率很大，形成上面望樓的部分很細小。即使在江戶時代，也有天守是以初期望樓型形式興建。

丸岡城天守 |

後期望樓型

在關原之戰後建造的天守多屬這類型，稱為後期望樓型。天守各重屋頂的縮小遞減比率變得較小，上面望樓的差距並不很大。主要是在關原之戰後到寬永時代期間建造。

松江城天守 |

層塔型

層塔型天守代表：弘前城、江戶城、名古屋城、大垣城、和歌山城、松山城、宇和島城

踏入慶長年間的築城最盛期，天守構造出現新突破，開發出底層沒有入母屋造屋頂的新式層塔型天守。層塔型天守參考自寺院的五重塔佛塔，從底重開始各重以矩形方式，沿上層遞減縮小平面面積，只有最上重屋頂呈入母屋造。由於層塔型天守不可能像望樓型天守般，利用入母屋造天守屋頂的望樓修正歪斜，因此從最底重開始至最上重都是以矩形設計，整體從上而下有統一感覺。層塔型天守除最上重外，其餘各層屋簷非必須有破風。然而，為避免外觀單調，通常以千鳥破風或唐破風來裝飾屋簷。層塔型天守底層沒有入母屋破風，可說是與望樓型天守有著最明顯的區別。

層塔型天守最早出現的例子，為 1604 年（慶長九年）[3] 落成，由藤堂高虎所建的今治城五重天守。由於沒有大型的入母屋造屋頂，故此沒有屋根裏階，形成五重五階內外層數一致的天守。然而，通說今治城天守在 1610 年（慶長十五年）被移築至丹波龜山城，現今所看見的今治城天守，是為 1980 年以 RC 形式重建。由於層塔型天守毋須在低層建造入母屋造屋頂，其單純構造性能良好，自此不少天守以層

3　一說 1608 年（慶長十三年）。

塔型形式興建，並在元和及寬永年間成為主流。

　　明明層塔型天守構造簡單，為何在望樓型天守誕生多年後才出現呢？究其原因，在於當時天守台石垣的建築技術不發達。古時天守台因石垣技術不發達，平面只能呈不規則形狀。層塔型天守的最底重（地面層），須在矩形平面的天守台興建，否則在建築層塔型天守最底重時，會因非矩形而令四角的角度出現偏差傾斜。由於層塔型天守是前後左右均按比例，以矩形方式往上縮小建築，正所謂「差之毫釐，謬以千里」，隨著樓層高度，其水平偏差傾斜將會越來越明顯，最終令天守結構出現重大缺陷。故此層塔型天守雖然看似簡單，惟須要仔細測量計算，也考驗築城者的能力。

松前城天守

小倉城天守

Check! 從外觀「欺騙」天守層數　天守重與階之別

　　天守以重及階來表示層數。從外觀上以屋頂簷篷來計算層數稱為重；在屋內的層數則以階稱之。如果重、階數不一致的話，代表其中一重的室內有附設裏階，即是一重有兩階。以姬路城為例，姬路城天守為五重六階，地下一階。即是天守外表為五層，內裏有六層，而天守下方的天守台亦有一層，即是前文所介紹過的穴藏。

　　江戶時代，江戶幕府對諸大名天守重的數目，有嚴格限制。重的數目須符合其身份地位，否則屬僭越，隨時有滅門之禍。說到天守重的層數，流傳著一則逸話：在江戶時代初期，津山藩大名森忠政興建一座五重天守，此事被江戶幕府知悉，於是派人向森忠政質問。雖然森忠政辯稱是四重天守，但江戶幕府顯然不相信，決意派人前往津山城調查。森忠政火速派遣家臣伴唯利回到津山，將第四重天守的屋頂簷蓬拆毀，終於安然無恙渡過危機。

天守內部構造

作為高層建築的天守，重量比一般平屋房子重許多。如此重量若按照日本傳統，直接在礎石上興建的話，礎石會因巨大重量導致不同的沉降，而令天守傾斜。因此先以石垣及土壘建造天守台作地基，然後在上面鋪設礎石，再在上方建築天守，棟樑骨組基本上與櫓相同。內部方面，與櫓同樣在中央設置名為身舍的房間，身舍內又劃分複數的房間。身舍四周同樣被稱為入側的走廊所圍著。入側在籠城時成為防衛陣地，因而有武者走的別稱。

大洲城天守內部 |

大洲城天守屋樑 |

舊式梁組

舊式天守架設橫樑的時候，直接在橫樑上鋪上上一階的地板。由於一條橫樑貫通天守的入側（外圍）與身舍（中心處），形成地板與外面的屋簷底部等高，因此上層的窗口受外層屋簷高度影響，導致窗口高度出現偏差，無法在一般人高度的位置設置窗口，需要在內部作出其他輔助配合。此情況較常出現在望樓型天守，姬路城的天守窗口便是例子。

姬路城天守為舊式樑組，窗口與地板距離過高，須在室內另建武者走道以便靠近窗戶。

新式梁組

新式天守架設橫樑的時候，將天守入側與身舍的橫樑分開設置，入側的橫樑與外面的屋簷底部等高；身舍的橫樑與外面的屋簷頂部看齊，並鋪上地板。在兩層橫樑下，上層窗口不受外層屋簷高度影響，能夠在一般人高度的位置設置窗口，彌補舊式梁組的缺點。此情況較常出現在層塔型天守。

名古屋城西南隅櫓屬新式樑組，解決舊式樑組窗戶過高的問題。

天守外壁佈置

天守作為抵抗敵人的重要據點，外壁就是天守的防衛前線，外壁的設計從內裏用料到外表表面以及各式輔助防守設施，不僅有助防守，還在日常生活中，具有防火等功效。這些天守設計，亦適合套用在櫓身上。

土壁（つちかべ）

為了防火及防彈，天守及櫓的外壁，由厚重的土壁所保護。土壁一般厚度為約 30cm，不過部分天守的土壁厚度達到兩倍。土壁的製作方面，與土塀的製作相同，可視為土塀的強化版。

在兩邊柱子間橫放著數枝貫相連鞏固，貫上以繩子綁著無數粗大的竹子稱為木舞，竹以縱橫交錯的方式排列固定。為了容易黏著壁土，繩子作卷狀方式圍著竹子。然後以黏土及沙所混合的壁土土塊，以手押在木舞上作凝固，表面凹凸不平的壁土，在經過多重塗抹後，形成平滑的表層便大功告成。

外壁表面 白與黑

為保護外壁表層免隨時間侵蝕，外壁表面會加工潤飾。分別有「白漆喰總塗籠」〔白灰泥塗漆〕（以下簡稱：塗籠）及「下見板張」〔鋪雨淋板〕兩種。由於土壁厚重，具備防火防彈功能，因此不論「白漆喰總塗籠」或「下見板張」都不會影響土壁功效。

白漆喰總塗籠（しろしっくいそうぬりこめ）

在土壁表面塗上一層薄薄的白灰泥，外表美觀之餘，亦加強防火功效。著名例子有：姬路城、彥根城。

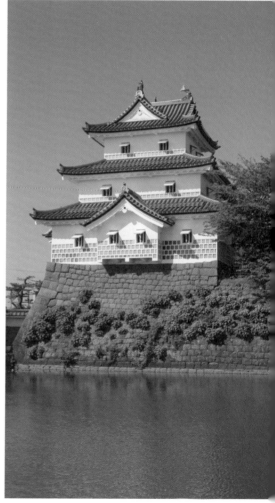

新發田城御三階櫓，外壁是白漆喰總塗籠，每層底部都貼有海鼠壁。

下見板張（したみいたばり）

在土壁外側以橫向方式貼上木板，稱
為「下見板」〔雨淋板〕。鋪排上將小部分
下見板與上層重疊，這種方式稱為下見板
張。由於黑漆價錢昂貴及容易劣化，遂改
以煤及柿涉[1]混合而成，具防腐功用的炭
塗黑取代。著名例子有：松本城、松江城。

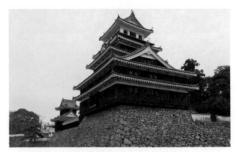

中津城天守，外壁除頂層外都鋪設下見板。

Check!「華而不實」對「實而不華」

天守外壁表層，主要分為塗籠及下見板張兩種，究竟兩者有什麼特色優劣呢？

以塗籠塗抹的外壁表面，一片雪白，非常華麗，與樸素的黑色下見板張形
成強烈對比。然而，正所謂「愛靚要付出代價」，雖然下見板張的初期成本比塗
籠更高，惟塗籠的保養花費開支卻遠比下見板張多許多。究其原因，塗籠的白
灰泥不禁風雨，其耐用性極低。在經歷風雨一段時間後，表面的白灰泥，被水
分浸透令黏貼性減低而脫落，需要重新漆塗。相比之下，下見板張對風雨的耐
用性極高，可作長時間使用。當重視維持費用管理，無視華麗外貌的場合，多
選用下見板張為外壁裝飾；對於壓抑初期投資而重視豪華的場合，則選用塗籠
刷牆裝飾。當然這些選擇，很視乎城主的喜好而決定。

太鼓壁（たいこかべ）

為防備大砲等威脅，部分外壁會採用
更強防彈性能的太鼓壁。太鼓壁先建造兩
層薄土壁，在兩層薄土壁之間的空隙填滿
瓦礫，形成一道厚壁。當大砲的砲彈擊中
太鼓壁時，其衝擊力會被瓦礫所吸收，大
大減低其殺傷力，形成堅固的防彈壁，當
然造價也不菲。

狹間（さま）

大家在看城的時候，不論是塀、櫓及
天守，有沒有發現一些牆上分別有不同形
狀的小洞呢？在牆上鑿開小洞，其實是以
便向牆外敵人發射弓箭及鐵砲等，這些小
洞稱為「狹間」。

狹間主要分「矢狹間」（やざま）及
「鐵砲狹間」（てつぼうざま）兩種，由於
弓箭手需站著身子射擊，因此矢狹間離地

[1] 將未成熟的柿壓榨發酵熟成後所取的汁液。

比較高，一般約 75cm。為方便弓箭手射擊，矢狹間呈直長方形形狀；至於鐵砲狹間方面，由於鐵砲兵可以蹲著射擊的緣故，因此鐵砲狹間離地比較矮，一般約 45cm。鐵砲狹間按小洞形狀而有不同名稱，圓形稱為「丸狹間」（まるざま）；方形稱為「箱狹間」（はこざま）；三角形稱為「鎬狹間」（しのぎざま）。

<div align="right">平戶城石狹間 |</div>

<div align="right">松山城多聞櫓的矢狹間 |</div>

姬路城土塀的狹間，從左面起：丸狹間、箱狹間、矢狹間及鎬狹間。

<div align="right">今治城窗戶旁的石火矢狹間（紅圈示）|</div>

此外，根據小洞的形狀，還分別有「菱形狹間」（ひしがたさま）、「將棋駒形狹間」（しょうぎこまがたさま）等不同稱呼，亦有根據用途命名的矢狹間、鐵砲狹間、「石火矢狹間」（いしびやさま）〔大砲狹間〕等稱呼，功能亦大同小異。還有一種只在塀上出現，在塀與石垣之間開設小洞發射鐵砲，稱為「石狹間」（いしさま）。不論是矢狹間還是鐵砲狹間，都是呈內闊外窄的格局。一方面便利牆內攻擊手的射擊範圍，另一方面則防備來自牆外敵人的反擊。

格子窗（こうしまど）

　　一般櫓及天守的窗子。通常會在外壁柱子左右兩旁約半間的幅度設置「格子窗」，窗的另一邊則設置間柱鞏固。窗內以稱為格子的小柱作窗花，為保安之用。格子是一條方形柱子，其擺法主要分為呈正方形狀及菱形狀兩種。兩者比較之下，菱形狀格子的視野相對比較廣闊。格子窗的四周有名為土戶的窗框作鞏固，不過下雨的時候雨水會積聚在土戶的窗台位置

上。因此在土戶的窗台溝底位置，設置一條鐵製或鉛製的排水管，將雨水排出室外。當戰事發生的時候，守軍可以從格子窗向窗外射擊。

格子窗一般在土戶塗上灰泥，內部則安裝名為「引戶」（ひきど）的防雨板。部分呈橫向趟門形式開關窗戶；部分則以薄板覆蓋窗戶，上面以鐵製金具連接，利用木棒將薄板向上推出打開窗戶。除了格子窗外，一般在天守頂層，會設置另一種富裝飾美感的窗，稱為「華頭窗」（かとうまど）[1]。華頭窗的外型明顯與一般窗不同。為顯得格調高尚，窗邊較多塗上黑漆，附上金色金具等華麗裝飾。

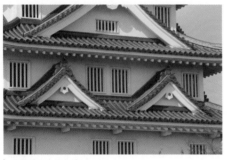

| 墨俁城天守格子窗

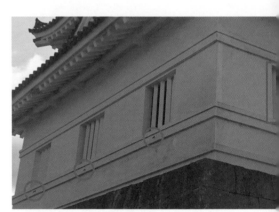

宇和島城天守的趟門型引戶（紅框示），窗戶下方有鐵管（紅圈示）將雨水引導排出城外。

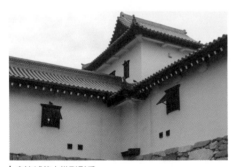

| 今治城的上推型引戶

| 上山城華頭窗

| 又稱花頭窗

石落（いしおとし）

　　為方便攻擊城外敵軍，城郭設置不少防禦設施，例如格子窗及狹間等等。不過當敵人攻到天守及櫓的石垣下，這時不論格子窗還是狹間，都屬於視界射擊範圍外，無法作出有效攻擊。那麼要怎麼辦呢？

　　這個時候，築城者開發了一種向下的狹間，稱為「石落」的防衛設施。石落大約在慶長年間，築城最興盛時期出現。設計上是將外壁向外側伸延，越過下方的石垣，令伸延位置下面露出缺口。平日天守及櫓內會鋪設可活動的細長木板，覆蓋石落的缺口，變成一種向下的狹間。當敵人來到天守及櫓的石垣下時，守軍可以在石落位置打開缺口的木板，直接以鐵砲、木頭、石塊等攻擊石垣下敵人。

　　關於石落名稱的由來，出自江戶中期的軍學家。他們認為如果鐵砲往下射擊，子彈將會因槍咀向下滑落跌出，無法有效射擊；因此戰法上推崇中世紀的楠木正成，利用下方空罅落下石塊的戰術，因而得名。

　　在江戶時代的城郭開始，廣泛採用這種防衛手段。石落在天守及櫓主要分為：袴腰型、出窗型及戶袋型三種，另外櫓門亦會設置石落。

　　‧袴腰型：外壁向外傾斜如裙擺般，使地板伸延至半空，下面露出缺口設置石落。

　　‧出窗型：外壁向外側伸延，形成凸出的四角形箱狀出窗，地板可打開進行石落。

　　‧戶袋型：如收納窗外防雨板的木板套設計，猶如小窗台。凸出位置雖不明顯，可以在窗台位置設機關進行石落。

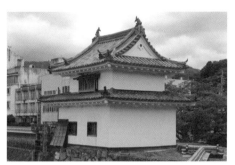

大洲城芋綿櫓的袴腰型石落

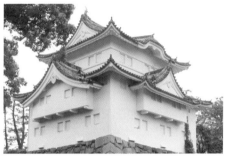

名古屋城東南隅櫓的出窗型石落

松山城隱門續櫓的戶袋型石落

從櫓門石落位置往下望，可攻擊下方的敵人。

Check! 張出（はりだし）

　　一般天守結構，都是天守台平面面積大於天守底層的平面面積。然而，有些天守卻故意將底層的平面面積，建造得大於天守台平面面積。這種結構稱為張出（はりだし），又稱跳出造（はねだしづくり）。這樣一來，既可以解決天守台平面歪斜之餘，又可以在凸出的地板設計開關口，形成石落痛擊下方的敵人。昔日如萩城天守、熊本城大天守、高松城天守等等，都屬這種構造。

Check! 腰庇（こしびさし）

　　又名腰屋根，在天守底層外面架設斜木板如屋頂，藉此遮擋天守與天守台之間空隙，避免因下雨導致積水。擁有這種設計的城郭天守非常少，例如：丸岡城。

Check! 天守也有忍返？

　　除了石垣外，天守也有令忍者望城興嘆的設計，同樣也稱為「忍返」。築城者為提防入侵者爬入天守內部，會在天守底層的外牆上，以鐵刺排成一列作防備。入侵者要爬上天守，就無法避免被鐵刺所弄傷，大大增加天守的保護能力。這種設計亦稱作「忍返」，現存例子有：高知城及掛川城。

丸岡城天守的腰庇

掛川城天守的忍返，石垣上牆壁掛滿鐵刺。

天守裝飾

　　天守是城郭內最高建築，也是城郭整體權威的象徵。為了令天守外觀華麗莊嚴，築城者花盡心思設計裝飾，衍生出不同個性的天守，外觀上比櫓更為吸睛。

造（づくり）〔屋頂〕

　　提到天守建築，當然得由屋頂開始提起。首先基本的組合是「造」及「破風」。天守的造以入母屋造為最高格式，順序為切妻造、寄棟造等造的構造。由於寄棟造較為低級的緣故，多數在倉庫等設施使用，因此天守的最上重及望樓型天守的底部，都以最高格式的入母屋造建設。以下是造的主要種類：

入母屋造（いりもやづくり）〔歇山頂〕

　　最高規格的造，四坡式[1]屋頂結合兩面的妻〔山牆〕。屋頂前後有完整且較大的屋簷，但左右只有部分較小屋簷，上段兩側設有三角形的妻。可說是上半部由切妻造，下半部由寄棟造結合而成。

切妻造〔懸山頂〕

　　兩坡式[2]的屋頂，兩側屋簷明顯凸出，形成兩側為三角形的妻，町家、土藏倉庫等小型建築經常使用。至於天守及櫓方面，亦用於出窗上的屋頂。

佐賀城御殿的入母屋造 |

佐賀城御殿的切妻造 |

1　四面都有屋簷。
2　只有兩側屋簷。

寄棟造〔廡殿頂〕

四坡式屋頂，古時用於寺院的金堂上，城郭方面則用於規格較低的建築。據說小松城天守呈寄棟造的造型。

方形造〔攢尖頂〕

又名寶形造，常見於寺院建築。雖然同是四坡式屋頂，不過四條隅棟集中於屋頂的頂端，因此沒有正脊，以正方形平面建築較多，寺院在其頂部以寶珠、露盤作裝飾，城郭方面亦用於規格較低的建築。

| 大阪城金藏的寄棟造

| 和歌山城鳶魚閣的方形造

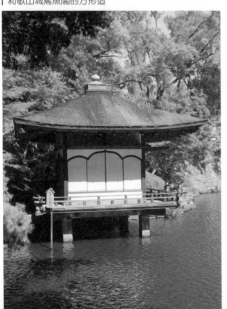

破風〔山面〕

與屋脊平行的面稱為平（ひら），其天守外壁側面稱為妻（つま），妻一般以塗籠及鋪下見板為主。

部分建築者為加強天守外觀美感，會在屋頂平面〔正面〕，以入母屋造及切妻造形式建造屋頂，在妻的位置自然形成破風。妻面上部三角形的牆壁，稱之為妻壁（つまかべ）〔山花板〕。至於望樓型天守的場合，入母屋造的妻壁位置，與屋簷前端的裝飾則合稱為入母屋破風，以承載望樓。

| 川之江城天守破風的妻壁

| 丸龜城天守的虹梁（紅框示）

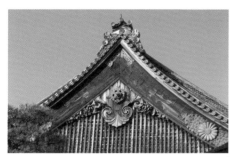

二條城二丸御殿的破風板 |

在破風表面加設橫樑作裝飾，一般稱為虹梁（こうりょう）〔枋〕。而在虹梁上加設社寺建築常見的蟇股〔駝峰〕作為裝飾部件。在破風屋簷內側的木板裝飾，稱為破風板（はふいた）〔博風板〕。若加設裝飾板，將破風表面填滿，則屬於妻壁的一種。姬路城及丸龜城都能看到上述例子。以下為破風的主要類型：

入母屋破風（いりもやはふ）

作為最上層屋頂裝飾，常見於寺院、邸宅及城郭建築。入母屋造上方形成三角形的妻，是為入母屋破風，破風邊沿屋簷與造的隅棟相連。同層設有兩個入母屋破風，稱為比翼入母屋破風（ひよくいりもやはふ），兩個入母屋破風其中一邊與造的隅棟相連。

小倉城天守的入母屋破風 |

名古屋城天守的比翼入母屋破風，破風與屋簷屋脊相鄰，破風間相連接。 |

‧入母屋破風例子：姬路城大天守、名古屋城大天守

‧比翼入母屋破風例子：名古屋城大天守、福山城天守、高松城天守、姬路城大天守

千鳥破風（ちどりはふ）

構造與入母屋破風相似，然而破風邊沿屋簷不會與造的隅棟相連。千鳥破風為了裝飾及採光而建造，內部形成破風之間的空作作儲物之用。同層設有兩個千鳥破風，稱為比翼千鳥破風（ひよくちどりはふ）。

杵築城（大分縣杵築市）天守的千鳥破風 |

名古屋城天守的比翼千鳥破風，破風與屋簷屋脊不相鄰，破風間會有空間。

· 千鳥破風例子：名古屋城大天守、姬路城大天守、松本城大天守

· 比翼千鳥破風例子：名古屋城大天守、廣島城天守、宇和島城天守

切妻破風（きりつまはふ）

雖然與入母屋破風及千鳥破風同為三角形構造，惟屋頂的屋簷前端明顯凸出於天守的妻。

切妻破風例子：弘前城天守、彥根城天守、高松城着見櫓、江戶城富士見櫓、名古屋城本丸隅櫓

唐破風（からはふ）

破風屋簷前端中央部分呈圓拱狀，裝飾觀賞性甚高。主要分為以下兩類：

軒唐破風（のきからはふ）

常見於神社寺院建築，裝飾性高的破風。軒唐破風在屋頂平面上加設，屋簷前端的一部分，不是如其他破風般呈尖角型，而是呈圓拱型凸起，稱為軒唐破風。

軒唐破風例子：姬路城大天守

向唐破風（むこうからはふ）

一般出現在天守或櫓的出窗或玄關（門廳）屋頂上，然而屋頂為獨立個體，不與天守或櫓的屋頂相連，屋頂同樣呈圓拱型凸起的唐破風，稱之為向唐破風。

向唐破風例子：川越城本丸御殿、松山城大天守玄關、宇和島城天守玄關

彥根城天守的切妻破風

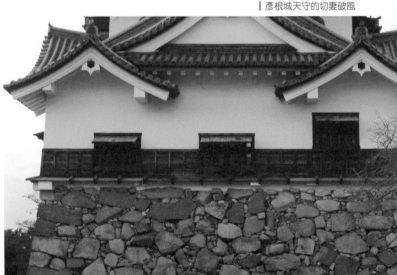

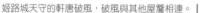
姬路城天守的軒唐破風，破風與其他屋簷相連。 |

松山城天守的向唐破風，破風明顯與其他屋簷分開。 |

Check! 破風之間

　　千鳥破風、唐破風及切妻破風的天守，為了採光設置窗戶，內部形成破風之間，守軍可作為射擊陣地攻擊城外敵人，同時可以成為裝飾。不過建築年代較新的天守，則沒有設置破風之間，單純作為裝飾用途較多。

松本城天守的破風之間 |

懸魚（げぎょ）

位於破風上方中央，屋簷下所懸掛的雕刻裝飾。小型的千鳥破風掛有「梅鉢懸魚」（うめばちげぎょ）；大型的千鳥破風則掛有蕪菁（大頭菜）形狀的「蕪懸魚」（かぶらげぎょ）；巨大的千鳥破風及入母屋破風，則將三個蕪懸魚合成「三花蕪懸魚」（みつばなげぎょ）。至於唐破風的懸魚，則全部稱為「兔毛通」（うのけどおし），又稱「唐破風懸魚」（からはふげぎょ）。懸魚中央設置名為「六葉」的六角形裝飾。以下為懸魚的主要類型：

梅鉢懸魚（うめばちげぎょ）

呈五角形或六角形如梅花紋形狀，外表呈微曲狀。

切懸魚（きりげぎょ）

以直線方式呈六角形狀。

豬目懸魚（いのめげぎょ）

雕空成心形或葫蘆形等彎曲形狀小洞。

蕪懸魚（かぶらげぎょ）

如倒轉的大頭菜形狀，底部有人形條紋雕刻。蕪懸魚兩邊的花紋稱為鰭。

三花懸魚（みつばなげぎょ）

由三個相同形狀雕刻的懸魚組成，分佈在左右及下方。當中蕪懸魚及豬目懸魚都有三花版本。

兔毛通（うのけどおし）

主要在唐破風出現的裝飾，猶如兔子形狀。

| 都之城（宮崎縣都城市）天守的梅鉢懸魚

| 松山城井戶的切懸魚

| 尼崎城天守的豬目懸魚

| 松本城天守的蕪懸魚

| 大阪城天守的三花懸魚

| 丸龜城天守的兔毛通

蟇股（かえるまた）〔駝峰〕

連接上面橫樑與下面虹梁的實用裝飾，具承托作用，將力量分散於虹梁各處。中文稱為駝峰，因外型與駱駝的背峰相似。日本方面，主要分為板蟇股及本蟇股兩種：

板蟇股（いたかえるまた）〔板駝峰〕

底部由厚板組成，厚板只作外型上的設計，內裏一般不設裝飾。本來是寺社建築採用的裝飾部材，奈良時代從中國傳入，唐招提寺金堂等使用。天守的板蟇股是平安時代後期變化發展而成。

本蟇股（ほんかえるまた）〔本駝峰〕

底部的厚板不只作外型設計，內裏還有雕刻並雕空透光。現存最古的是1121年（保安二年）醍醐寺藥師堂；之後是中尊寺金色堂。姬路城大天守的二重及五重亦有本蟇股的設計。

中村城（高知縣四萬十市）天守出窗上的板蟇股（紅圈示），板蟇股前方是兔毛通。 |

姬路城天守出窗上的本蟇股（紅圈示），本蟇股前方是兔毛通。 |

迴緣（まわりぶち）與高欄（こうらん）

　　草創期的天守，會在最上階的室外四周架設陽台，名為「迴緣」〔迴廊〕，而迴緣上附設的欄杆則稱為「高欄」，以防止迴緣上的人跌下。高知城天守的迴緣，在高欄上安放最高格式的擬寶珠，以彰顯格調高尚。不過迴緣「中看不中用」，由於曝露在室外的緣故，少不免經歷日曬雨淋的日子，導致迴緣腐朽化特別嚴重。因

此自關原之戰之後，天守的迴緣多設在室內，以減輕腐蝕的速度，例如：姬路城、松江城、松本城等等，作為較合理的天守建築形式平常化。不過，部分城郭更進一步，將迴緣視為天守頂層裝飾一種的「假陽台」，無法步出迴緣。例子有：彥根城、伊予松山城等等，這些城的迴緣只作觀賞之用。

| 清洲城天守的迴緣及高欄（紅色欄）

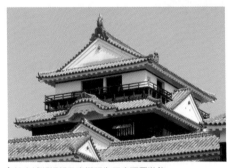

| 松山城將迴緣及高欄視為天守頂層裝飾

瓦片

昔日城郭建築比較簡陋，建築物屋頂主要以木板及稻草覆蓋，因此容易被焚毀。踏入近世城郭開始，以防火性能較佳的瓦片覆蓋屋頂，加強抗火能力。瓦片種類方面，一般鋪設屋頂的瓦片，主要分為「丸瓦」（まるがわら）〔筒瓦〕[1]及「平瓦」（ひらがわら）〔板瓦〕[2]兩種：丸瓦呈圓筒形狀；平瓦則是呈微弧形塊狀。安土桃山時代已出現陶製瓦片，出現「軒瓦」、「鯱瓦」、「鬼瓦」以及在他們上面施以金箔的「金箔瓦」（きんぱくがわら）。文祿慶長之役從朝鮮傳來滴水瓦；江戶時代為減輕屋頂重量，而以銅或鉛製成金屬瓦，同時還發明丸瓦及平瓦的混合版「棧瓦」（さんがわら）。

軒瓦（のきがわら）

鋪設在屋簷最前方用的瓦片，分為軒丸瓦（のきまるがわら）[3]、軒平瓦（のきひらがわら）[4]及軒棧瓦（のきさんがわら）[5]。軒瓦的特點是不論軒丸瓦及軒平瓦，前方都會刻上圖案。軒棧瓦則是將軒丸瓦及軒平瓦二合為一，一般左面是軒丸瓦，右面是軒平瓦，形成一塊。

滴水瓦（てきすいかわら）

日文又稱高麗瓦（こうらいがわら），中文稱重唇板瓦。平瓦前方附有下垂倒三角形或圓尖形的簷口瓦片。主要用作排水之用，名古屋城、熊本城等都曾使用。

甲府城發掘出來的丸瓦（左）及平瓦（右）

日野江城（長崎縣南島原市）的金箔瓦

軒平瓦

18 世紀第 2 四半期~第 4 四半期

甲府城軒瓦

姬路城滴水瓦

1 別稱男瓦。
2 別稱女瓦。
3 又名鐙瓦。
4 又名宇瓦。
5 又名棧唐草。

瓦當（がとう）與鬼瓦（おにがわら）

瓦當是軒丸瓦或軒棧瓦上的圓形圖案，城郭的瓦當，一般以自家家紋為主。至於天守等建築，其屋頂隅棟最前方的裝飾性瓦片，日本一般稱為鬼瓦[1]。因屋頂的隅棟分成四角，正好代表不同方向，古人喜歡在隅棟前方的瓦片雕上鬼面，視為除災辟邪之用，鬼瓦遂因而得名。話雖如此，鬼瓦在城郭建築並非全是鬼面圖案，亦有家紋、桃子等等不同圖案。部分城郭建築視乎坐落方向，運用風水學對東北方的「鬼門」位置，刻意鋪上雕有鬼面的鬼瓦辟邪，其他方位則以其他圖案取代。

瓦片排序

排列方式則分為本瓦葺與棧瓦葺兩種：

本瓦葺（本瓦葺き，ほんかわらぶき）

將平瓦以覆蓋三分之二形式，呈直線方向並列鋪砌，縱行之間的大空隙，則以丸瓦覆蓋。部分本瓦的最前排，或以軒丸瓦及軒平瓦取代。這種鋪設方法常見於寺廟、神社和城郭屋頂。

棧瓦葺（棧瓦葺き，さんがわらぶき）

將棧瓦呈日文「へ」字型，以橫向波浪形方式鋪砌，最前方鋪設軒棧瓦。棧瓦將平瓦及丸瓦二合為一，令屋頂承受的重量大為減輕，減低倒塌危機。

| 甲府城瓦當

| 富山城本瓦葺，明顯看到丸瓦及平瓦分開。

| 米子城鬼瓦

| 上田城棧瓦葺，由棧瓦交替鋪砌成。

出窗（でまど）

一般天守的窗子不設窗台，與外壁
看齊。不過部分天守為增加攻擊角度，
會在外壁增設出窗，即是附有窗台的窗
子。窗子凸出在外壁，視野變得更為廣
闊，有利防守，而部分出窗的下方則附
有石落設計，以便攻擊在出窗下方的敵
人。出窗在外觀裝飾上，一般以切妻造
及向唐破風為主。

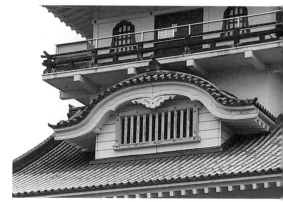

河原城（鳥取縣鳥取市）天守出窗

Check! 天守出世紙：棟札（むなふだ）

一座城郭的天守及櫓等
建築物竣工後，究竟怎樣證
明落成於何時呢？除了一般
的史料紀錄作佐證外，原來
天守等建築都有他們的「出
世紙」！這就是棟札〔上樑記
牌〕。棟札又名祈禱札（きと
うふだ），是記載著建築物由
來、建築者、工人、興建日
期、修理紀錄等等的木牌，
一般會掛在頂層屋頂的主樑
下。松江城天守得以在 2015
年晉身成為國寶，就是因為
發現遺失了的松江城天守棟
札，成為其充分的史料證
據。現今不少重建天守或御
三階櫓完成後，亦會寫上棟
札作紀錄。

白河小峰城三重櫓棟札

Check! 天守特別建築風格 唐造（からづくり）

一般天守的上層，其面積不會比下層為大，但有一種外觀構造卻反其道而行，令上層比下層為大，猶如凸出來的模樣，這種設計稱為唐造。

唐造又名南蠻造（なんばんづくり），這種天守建築風格比較新穎及不尋常，故稱為唐造。唐造與一般室內設有「迴緣」的天守一樣，不過兩者最大的不同之處，是迴緣並非在下層的頂部，而是延伸出去懸空在外，由下層以樑木承托。遠看天守最上層範圍凸出，與一般天守相比更為美觀。此外，最上層因凸出的關係，可以成為下層的簷篷遮陰擋雨。由

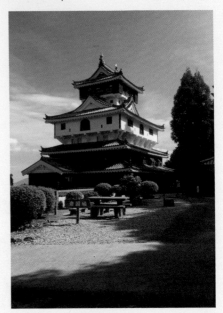

岩國城天守，中層明顯凸起。

於凸出的部分並非真正的屋簷，令天守從外面來看，層數顯得較少。此舉可說是領主主動自我規範走「法律罅」，以符合江戶幕府對天守層數的規範，以免遭到江戶幕府的猜忌。唐造風格一般建在頂層，但也有如岩國城般，只建在第三層的特別例子。

唐造風格的天守始見於 1608 年落成的岩國城（山口縣岩國市）天守，翌年小倉城天守將之發揚光大。小倉城上層建有迴緣之餘，迴緣外圍貼上戶板（といた）〔遮雨板〕擋雨，外觀猶如將迴緣置於室內一樣。戶板塗上黑色，與下層的白漆塗籠外牆形成鮮明對比，而有「黑段」之稱。身為茶人的領主細川忠興，其設計這種獨特天守風格廣獲好評，據說後來高松城和津山城的天守，亦參照小倉城天守的唐造風格形式。現時沒有任何現存的唐造天守，即使可確認昔日曾存在的唐造天守，也只有岩國城、小倉城及高松城三座，當中岩國城及小倉的復興天守，亦重現唐造設計，不過外觀上自行創作，並非仿照昔日建造。

鴟尾（しび）與鯱（しやち）

　　一般城郭建築的屋頂頂部，在大棟〔正脊〕的兩端設置名為「鴟尾」的裝飾物。鴟尾在建築中，是吻獸的其中一種。鴟尾原稱蚩吻，是一種來自中國所想像出來的靈獸，具有鎮火能力。鴟尾傳入日本後，部分演變成「鯱」。鯱的造型主要是龍頭魚身或獅頭魚身，製作成雌雄一對，南側為雄、北側為雌，向內互相對望，亦有山鯱（雄鯱）、海鯱（雌鯱）等稱呼。近代城郭的領主，多將鯱設置於城郭建築屋頂大棟的兩端，祈求保祐免遭「祝融」光顧，以及作避雷之用，常見於天守、櫓及櫓門等等。以金為表面的鯱，皆統稱為金鯱。

　　鴟尾最初在室町時代，設置在寺院的廚房屋頂上，不過自織田信長在安土城安放鯱之後，形成一股風潮，此後所有天守都會放置鯱，成為天守的象徵。同時在鯱瓦貼上金箔形成「金箔押鯱瓦」，亦首見於安土城天守。隨後豐臣秀吉的大坂城天守亦沿用，其他領主需要得到豐臣政權的許可，才能使用金箔押鯱瓦。關原之戰後，德川家康成為實質「天下人」，解除對建造金鯱的限制，於是諸大名乘著建造天守的流行熱潮，紛紛在天守附上金箔押鯱瓦。不過，隨著江戶幕府真正統一，遂在 1615 年（元和元年）起，就築城方面作出限制，原則上禁止興建城郭天守，連帶諸國領主亦很少重新製作金鯱了。

　　鯱本身有著不同的材料製作，分為以下類型：

銅鯱（どうしやち）

　　直接以銅鑄造而成，現存最大的銅鯱是高知城天守。

位於香港廖萬石堂屋脊上的鴟尾（紅圈示）

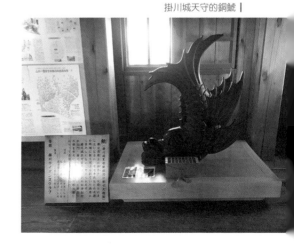

掛川城天守的銅鯱

鯱瓦（しゃちがわら）

以黏土燒製成陶瓦製作，大部分城郭的鯱瓦都是以普通原貌示人。

金箔押鯱瓦
（きんばくおししゃちがわら）

以黏土燒製鯱瓦，並在表面貼上金箔而成，如廣島城天守及岡山城天守等。受豐臣政權恩顧的大名天守，以及部分有實力大名的居城天守上，均可見到其蹤影。現時於重建的岡山城天守可以看到。

銅板張木造鯱
（どういたばりもくぞうしゃち）

以木製成的鯱，在表面貼上銅板。現存最大的銅板張木造鯱，為松江城天守。

清洲城天守的鯱瓦

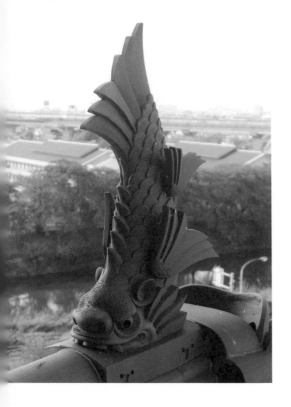

岡山城天守的金箔押鯱瓦

金板張木造鯱
（きんいたばりもくぞうしゃち）

　木鯱的另一種，不過在表面貼上金板。首個金板張木造鯱，始見於德川家康的初代江戶城天守上（約 3 米高）。不過，這類金鯱較為罕見，只有在名古屋城大天守、江戶城天守，以及江戶幕府重建的大坂城天守出現，畢竟以金板鋪上去價值不菲。現在重建的名古屋城天守，也是日本現時唯一於城郭上使用的金板張木造鯱。

　鯱的製作方面，陶製鯱瓦為減輕重量及避免乾燥時出現龜裂，內部製作成空心狀態，不過空心狀態會導致瓦片耐用性下降，容易損毀。至於木鯱與木造佛像原理相似，由木塊組合而成。當製作成外觀後，再貼上銅板或金板作表層裝飾，亦有防水之用。屋頂大棟兩端設置凸起的心棒（しんぼう）〔木芯〕，貫通大棟棟木作為鞏固鯱的支撐點，將心棒插上鯱，並以金板、銅板等物料輔助支撐固定。

松江城銅板張木造鯱

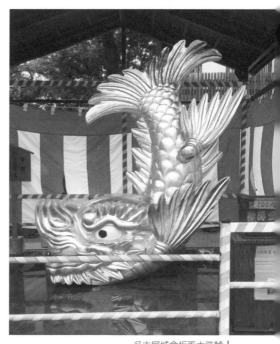
名古屋城金板張木造鯱

Check! 雨樋（あまどい）

　　名古屋城獨有的導管，疏導屋簷、窗邊等的雨水，雨樋以銅製成，在江戶時代顯得華麗及珍貴。

The high tower in the Castle of Nagoya as viewed from the south-western quarter. (The home of the national building.)
国宝天之に見りと市内（中略 物産陳列館岡）

| 戰前名古屋城的明信片。圖中可以看到雨樋（紅框示）早已存在，並非近代建築。

Check! 人柱（ひとばしら）傳説

　　古時東亞地區的一種迷信習俗。在建造建築物時，若工程不順利，古人會視為神鬼所阻撓。此時古人會以人為祭品，埋入建築物或附近的地方作生葬犧牲，以求工程順暢，日文稱為「人柱」，中文稱作「打生樁」。在興建城郭時也不例外，部分城郭會埋下人柱，有些領主為紀念人柱的犧牲，會設立寺廟供奉。雖然埋下人柱後城郭順利完成，不過領主的命運各異，如郡上八幡城主遠藤慶隆並無異樣，反之松江城主堀尾吉晴在松江城落成後不久逝世，最後其孫子堀尾忠晴無後，堀尾家遭改易（かいえき）[1]。由於人柱做法殘忍，在改建吉田郡山城時，

1 沒收全部土地、俸祿及身份地位。

毛利元就曾以「百万一心碑」石碑，代替人柱埋葬而成為佳話。相傳出現人柱的城郭如下：日出城、大洲城、長濱城（滋賀縣長濱市）、丸岡城、和歌山城、米子城、大垣城、丸龜城、郡上八幡城、松江城、白河小峰城、府內城。

府內城天守台下的小石廟，供奉著人柱阿宮（お宮）。

吉田郡山城以「百万一心碑」石碑代替人柱（石碑為後來複製品）

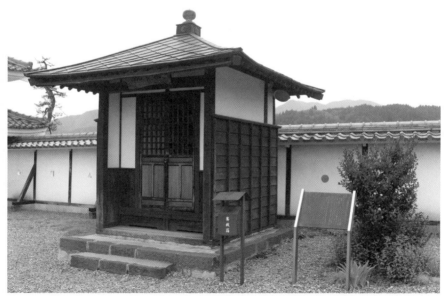

位於郡上八幡城本丸的阿吉（およし）廟，以紀念其犧牲。

參考書目

日文書籍

1. 一個人編集部編：《一個人特別編集 戦国武将の城》，東京：KK ベストセラーズ，2012年。

2. 小和田哲男、加藤理文、浦上史樹著，日本城郭協会監修：《歴史群像シリーズ 続日本100名城公式ガイドブック》，東京：学研プラス，2018年。

3. 川口素生：《戦国時代なるほど事典 合戦・武具・城の真　から武将庶民の生活事情まで》，東京：PHP研究所，2001年。

4. 中井均編著：《別冊歴史読本 38 城を　くその調べ方・しみ方》，東京：新人物往来社，2003年。

5. 太丸伸章編：《歴史群像グラフィツク戦史シリーズ戦略戦術兵器事典2 日本戦国編》，東京：学習研究社，1994年。

6. 太丸伸章編：《歴史群像シリーズ特別編集 決定版 図説・日本名城集》，東京：学習研究社，2001年。

7. 木戸雅寿編著：《別冊歴史読本 79 城の しい き方 歴史の宝庫を訪ねよう》，東京：新人物往來社，2004年。

8. 加藤理文編著：《別冊歴史読本 03 城の見方・歩き方 身近な城を くためのガイドブック》，東京：新人物往来社，2002年。

9. 加藤理文：《別冊歴史読本 97 中世・戦国・江戸の城－城の見どころはここだ》，東京：新人物往来社，2004年。

10. 吉成勇編：《別冊歴史読本・事典シリーズ 13 日本史「戦国」総覧》，東京：新人物往来社，1992年。

11. 村石利夫編著：《日本戦国史国語辞典》，東京：村田書店，1991年。

12. 足助明彦編：《別冊歴史読本 79 戦国古城と里 武将のふるさとを く》，東京：新人物往来社，2001年。

13. 岡陽子編，千田嘉博監修：《地図で旅する！日本の名城》，東京：JTBパブリツシング，2020年。

14. 岩瀬佳弘編：《歴史人 2017 年 5 月号 NO.77 国の城とは何か》，東京：KK ベストセラーズ，2017 年。

15. 岩瀬佳弘編：《歴史人 2018 年 5 月号 NO.89 激闘！ 戦国の城と合戦》，東京：KK ベストセラーズ，2018 年。

16. 後藤隆之編：《歴史人 2019 年 5 月号 NO.101 国の山城大全》，東京：KK ベストセラーズ，2019 年。

17. 後藤隆之編：《歴史人 2020 年 5 月号 NO.113 城と城下町の真　》，東京：KK ベストセラーズ，2020 年。

18. 後藤隆之編：《歴史人 2021 年 5 月号 NO.125 日本の城 基本の「き」》，東京：ABC アーク，2021 年。

19. 後藤隆之編：《歴史人 別冊 2021 年 12 月号増刊 戦国山城大全》，東京：ABC アーク，2021 年。

20. 真尾栄編，奈良本辰也監修：《主婦と生活・生活シリーズ 91 戦国時代ものしり事典》，東京：主婦と生活社，1988 年。

21. 高橋暎昌編，奈良本辰也監修：《主婦と生活・生活シリーズ 190 戦国武将ものしり事典》，東京：主婦と生活社，1992 年。

22. 国史事典編集委員会編，桑田忠親監修：《戦国史事典》，東京：秋田書店，1980 年。

23. 新井邦弘編，中井均、三浦正幸 監修：《歴史群像シリーズ よみがえる日本の城 1　大坂城》，東京：学習研究社，2004 年。

24. 新井邦弘編，中井均、三浦正幸監修：《歴史群像シリーズ よみがえる日本の城 2　江戸城》，東京：学習研究社，2004 年。

25. 新井邦弘編，中井均、三浦正幸監修：《歴史群像シリーズ よみがえる日本の城 3　名古屋城》，東京：学習研究社，2004 年。

26. 新井邦弘編，中井均、三浦正幸監修：《歴史群像シリーズ よみがえる日本の城 4　姫路城》，東京：学習研究社，2004 年。

27. 新井邦弘，編 中井均、三浦正幸監修：《歷史群像シリーズ よみがえる日本の城 5　岡山城》，東京：学習研究社，2004 年。

28. 新井邦弘編，中井均、三浦正幸監修：《歷史群像シリーズ よみがえる日本の城 6　萩城》，東京：学習研究社，2004 年。

29. 新井邦弘編，中井均、三浦正幸監修：《歷史群像シリーズ よみがえる日本の城 7　広島城》，東京：学習研究社，2004 年。

30. 新井邦弘編，中井均、三浦正幸監修：《歷史群像シリーズ よみがえる日本の城 8　金沢城》，東京：学習研究社，2004 年。

31. 新井邦弘編，中井均、三浦正幸監修：《歷史群像シリーズ よみがえる日本の城 9　盛岡城》，東京：学習研究社，2004 年。

32. 新井邦弘編，中井均、三浦正幸監修：《歷史群像シリーズ よみがえる日本の城 10　大洲城》，東京：学習研究社，2005 年。

33. 新井邦弘編，中井均、三浦正幸監修：《歷史群像シリーズ よみがえる日本の城 11　駿府城》，東京：学習研究社，2005 年。

34. 新井邦弘編，中井均、三浦正幸監修：《歷史群像シリーズ よみがえる日本の城 12　熊本城》，東京：学習研究社，2005 年。

35. 新井邦弘編，中井均、三浦正幸監修：《歷史群像シリーズ よみがえる日本の城 13　高松城》，東京：学習研究社，2005 年。

36. 新井邦弘編，中井均、三浦正幸監修：《歷史群像シリーズ よみがえる日本の城 14　新発田城》，東京：学習研究社，2005 年。

37. 新井邦弘編，中井均、三浦正幸監修：《歷史群像シリーズ よみがえる日本の城 15　水戸城》，東京：学習研究社，2005 年。

38. 新井邦弘編，中井均、三浦正幸監修：《歷史群像シリーズ よみがえる日本の城 16　大垣城》，東京：学習研究社，2005 年。

39. 新井邦弘編，中井均、三浦正幸監修：《歷史群像シリーズ よみがえる日本の城 17　仙台城》，東京：学習研究社，2005 年。

40. 新井邦弘編，中井均、三浦正幸監修：《歷史群像シリーズ よみがえる日本の城 18　鹿児島城》，東京：学習研究社，2005 年。

41. 新井邦弘編，中井均、三浦正幸監修：《歷史群像シリーズ よみがえる日本の城 19　二条城》，東京：学習研究社，2005 年。

42. 新井邦弘編，中井均、三浦正幸監修：《歷史群像シリーズ よみがえる日本の城 20　小倉城》，東京：学習研究社，2005 年。

43. 新井邦弘編，中井均、三浦正幸監修：《歷史群像シリーズ よみがえる日本の城 21 肥前名護屋城》，東京：学習研究社，2005 年。

44. 新井邦弘編，中井均、三浦正幸監修：《歷史群像シリーズ よみがえる日本の城 22 安土城》，東京：学習研究社，2005 年。

45. 新井邦弘編，中井均、三浦正幸監修：《歷史群像シリーズ よみがえる日本の城 23 天守のすべて① 天守の歴史・構造・構成》，東京：学習研究社，2005 年。

46. 新井邦弘編，中井均、三浦正幸監修：《歷史群像シリーズ よみがえる日本の城 24 天守のすべて② 天守の意匠》，東京：学習研究社，2005 年。

47. 新井邦弘編，中井均、三浦正幸監修：《歷史群像シリーズ よみがえる日本の城 25 城造りのすべて》，東京：学習研究社，2005 年。

48. 新井邦弘編，中井均、三浦正幸監修：《歷史群像シリーズ よみがえる日本の城 26 城絵図を読む》，東京：学習研究社，2006 年。

49. 新井邦弘編，中井均、三浦正幸監修：《歷史群像シリーズ よみがえる日本の城 27 城絵図を歩く》，東京：学習研究社，2006 年。

50. 新井邦弘編，中井均、三浦正幸監修：《歷史群像シリーズ よみがえる日本の城 28 城の歴史①》，東京：学習研究社，2006 年。

51. 新井邦弘編，中井均、三浦正幸監修：《歷史群像シリーズ よみがえる日本の城 29 城の歴史②》，東京：学習研究社，2006 年。

52. 新井邦弘編，中井均、三浦正幸監修：《歷史群像シリーズ よみがえる日本の城 30 城を復元する》，東京：学習研究社，2006 年。

53. 新井邦弘編，日本城郭協会監修：《歷史群像シリーズ 日本 100 名城公式ガイドブック》，東京：学研パブリッシング，2007 年。

54. 稲垣史生：《戦国武家事典》，東京：青蛙房，1962 年。

55. 磯貝正義、服部治則校注，中村孝也、宝月圭吾、豊田武、北島正元監修：《戦国史料叢書 5 甲陽軍鑑 下》，東京：人物往来社，1966 年。

中文書籍及論文

56. 三浦正幸著，詹慕如譯：《日本古城建築圖典》，台北：商周出版，2017 年。

57. 山田雅夫著，鍾佩純譯：《解讀「日本城」：現代都市設計家的手繪建築圖說》，台北：邦聯文化，2019 年。

58. 馮錦榮：〈西洋砲台築城學典籍在東亞的傳播〉，《翻譯史研究 2014》，上海：復旦大學出版社，2014 年。

跋

　　繼去年首部新書完成後，今年也再接再勵，寫完這部作品。這本書能得以成事，可說是連串因緣際會，在此特別感謝日本傳統劍術道場「千月堂」館長郭世孝先生的舉薦，以及本書策劃編輯梁偉基先生的提攜。

　　正所謂「台上一分鐘，台下十年功」。就日本城郭而言，雖然筆者是偏向「歷史系」多於「建築系」的「攻城師」，不過在實地搜集城郭歷史資料的同時，亦愛遊覽城郭的每一處，發掘各景點的地理及建築特色，拍攝各式各樣的照片作紀錄保存。在日積月累下，相庫有關日本歷史的相片數目逾 18 萬張。在認識梁偉基先生後，梁偉基先生提議筆者撰寫介紹城郭建築的書籍，筆者二話不説便答應，多年來收藏的相片終有「用武之地」。書中相片除特別注釋外，全是筆者走訪各地親自拍攝，承載多年的心血結晶。

　　筆者一直認為「每本書的寫作都是一種學習，可以重新整理審視自己的學識」，這一本也不例外，在寫作的過程中，利用參考書疏理自身的知識；在重看昔日照片時，往往想起不少有趣資料而增添豐富內容，希望這部作品能令大家對日本城郭有一定的了解。

　　另外，筆者感謝黃可兒小姐提供有關昔日日本城郭的明信片，畢竟不少昔日名城已經不存在，只能靠那些珍貴明信片，一睹以往面貌。最後承蒙各位朋友的支持及幫忙，以及購買這本作品的您。目前已構思第三部作品，希望不久的將來，再次在書本上與大家見面吧！

<div align="right">

孫實秀（森）

2022 年 4 月　香港

</div>